兩京

——常任俠日記集（1932-1936）

紀事

常任俠·著／郭淑芬·整理／沈寧·編注

總序

常任俠先生（1904-1996），安徽省潁上人，譜名家選，字季青。明代開平王王鄂國公民族英雄常遇春之後裔。我國著名東方藝術史與藝術考古學家、詩人，長期從事學術研究和教育事業。先生性格正直耿介，溫和樸質，淡泊名利，筆耕不輟，學識廣博，著作宏富，尤以東方藝術史研究，在國內外學術界享有極高聲譽。他在古典文學與詩詞上造詣極高，畢生以詩紀事抒懷，歌頌光明，鞭撻黑暗。一九八五年所作的七律《生日述懷》：「著述豈為升斗計，獎掖後學，壯心不已。無功報國空伏櫪，欲藉魯戈揮夕陽。」真可謂忘身報國，志在千里，獎掖後學，壯心不已。

常先生去世後，我們遵照他的遺願，對先生的著述及遺稿進行了搜集、整理和編輯工作，先後出版有《常任俠文集》（安徽教育出版社）、《常任俠書信集》（大象出版社）、《冰廬藏劍：常任俠珍藏友朋書信選》（國家圖書館出版社）、《鐵骨冰心傲葳華：常任俠百年紀念集》（贊助出版）以及日記選《戰雲紀事》（海天出版社）、《春城紀事》（大象出版社）等，涵蓋了先生大部分學術研究成果及部分書信日記等內容。這些著述出版後，在國內外學術界產生了較大影響。

此次編輯出版的常先生日記三種，其中《兩京紀事》是首次公開出版，記錄了作者1932-

1936年間主要在國都南京和日本東京的生活。《戰雲紀事》為1937-1945年抗戰期間作者輾轉遷徙大後方的生活寫照。《春城紀事》則是作者1949-1953年間自印度返國參加建設的經歷。從時間跨度上看，記錄了作者前半生對於理想和事業的期待與追求。各書內容介紹及體例，可分別參閱所附導讀文字及編後記，茲不贅述。鑒於本書具有年代關聯的特點，以及社會進步帶來的對這一歷史時期諸方面的重新審視，部分內容較之初版本作了相應的增訂和調整。《戰雲紀事》因增訂文字較多，現分為上下冊；部分注釋說明文字，按首次出現加注原則，前移至《兩京紀事》內；《春城紀事》則增加了1953年部分；重新選擇插入了部分作者照片、手跡等圖片。這樣的考慮基於：一方面通過對這些圖文資料的揭示，使研究者獲得更多正史之外的重要文獻，可能對補充甚至修正對某一時段史實及人物事件的認識有所裨益；另一方面，也能使讀者在深入瞭解作者的內心世界和他廣識博學之外，同時欣賞到其富有詩意的文筆和珍貴的歷史圖片。

「故園懷念抒文藻，跨海來集鼓瑟琴。」這是先生1980年代後期吟詠的詩句，寄託了對海峽兩岸從事學術交流、友朋歡聚的殷切期望。同時先生也曾表示過在臺灣地區出版著作之願望。此次承蒙蔡登山先生引介，秀威資訊科技股份有限公司欣然接納出版先生遺作，誠為海峽兩岸學術、出版界值得慶幸之事。我們也為能夠秉承先生的遺願，將這批日記重新編輯出版，公之學界，以饗讀者而略盡微薄感到榮幸。相信這件旨在繼承文化遺產的工作，能夠得到研究者的認同和海內外廣大讀者的喜愛。由於整理者學殖淺陋，此書雖經大家多方努力，各類紕繆，想難盡免。尚祈讀者諸君不吝賜正。

郭淑芬　沈寧　辛卯清明於常任俠先生謝世十五週年祭奠時節

常任俠傳略

常任俠（一九〇四～一九九六），原名家選，字季青，安徽省潁上縣人。著名詩人、東方藝術史與藝術考古學家。

幼讀私塾。一九二二年秋，考入南京美術專門學校。一九二八年入國立中央大學文學院學習古典文學及日本、印度文學。一九三五年春赴日本，入東京帝國大學文學部大學院進修，研習東方藝術史，一九三六年底回國。一九三八年在國民政府軍事委員會政治部第三廳第六處從事抗日宣傳工作。一九三九年任中英庚款董事會協助藝術考古研究員。一九四五年底赴印度任國際大學中國學院教授。一九四九年三月歸國，任中央美術學院教授兼圖書館主任、中國民主同盟中央委員、中華全國華僑事務委員會委員、國務院古籍整理出版規劃小組顧問，國家文物鑒定委員會委員。主要著作有《民俗藝術考古論集》、《中國古典藝術》、《東方藝術叢談》、《絲綢之路與西域文化藝術》、《常任俠藝術考古論文選集》、《常任俠文集》（六卷本）等，另有合作譯著《東方的文明》、《日本繪畫史》、《中國服飾史研究》等。

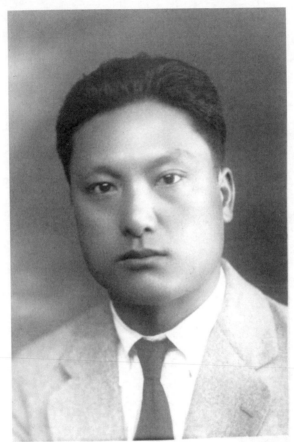

常任俠（1932年）

目次

一九三六年

一九三二年

余在中學以前,曾寫日記數年,後即時輟時作,不能繼續,由此亦可見余之生活,已失規律,故無恒心。今又離去學生時代,而充教職,日與學生同居同食,同堂講業。在在須為人之模範。從前使酒好氣,放談不羈之習,漸已革去,一切按時治事,均成定格,其初雖非所慣,既久而亦安之。惟當少年,不能遏其鬱勃之懷,馳騁當世,乃擁皋比為人師,誠恐一副道學面孔,自亦不善做得出也。余之青春,有如逝水,雖未滿三十,尚能混跡少年隊中,但余頷下之鬚,恒數日不剃,鬡鬡逼人,由此亦可見今今日之心情矣。余意白今日起,再作日記,稍留浮生夢影,是否能以繼續不再輟止,當視余將來生活,有無變化也。

一月

一月二十三日

晨，偶翻舊時所讀夏目漱石《哥兒》，見底頁有字兩行云：

小艇載得春愁去，江南舊是銷魂地。回頭煙雨隔蒼茫，姑負風花總斷腸。

後注一九三〇年十二月十七日夢中得句。非詩非詞，意亦不明，且久不記憶。夢中得之，已從夢中失之矣。

連日陰雨，令人悶損。有留校小女孩三人，常來圍爐講故事，天真活潑，頗足解頤。前日余

一九三二年

曾講一老虎外婆故事，為余幼時吾姑母恒在深夜月下所講者，至有趣味，今猶記憶。西諦《讀書雜記》（《小說月報》二十卷五）謂此故事第一次見於記載的是黃之雋的《虎媼傳》（見黃承增廣虞初新志卷十九）。此故事流傳民間，傳說甚為紛歧，蓋與歐洲小紅冠故事，同出一源。舊見周作人在《語絲》中所輯有《大黑狼》、《蛇郎精》、《菜瓜蛇》等，皆不相同，且各地多分此故事為二，余鄉則合而為一。其中且雜韻語歌謠，環複數次，至便小兒記憶。余舊【時】曾照原故事曾講一故事，名《熊外婆》，與余所講故事，大致略同，蓋湖南傳說之異耳。今日上午，三人來京，一張德珍，湖南人；一吳明霞，廣東人，皆高年級。張德珍曾講一故事，四川人；一張德珍，頗寂寞。乘車至李少堂處，滿街皆泥濘。京有「晴天香爐，雨天醬缸」之謠，信然。皆未來，與余所講故事，名《文天祥》一冊，令細讀之。彭生江西人。

中一生彭鳳庭來室，余借與《文天祥》一冊，令細讀之。彭生江西人。

報紙所載消息，令人閱之氣憤，如東北義勇軍冒炮火與日人肉搏，中央要人聚西湖大宴，今日來京，各至別墅休沐，且發表不能與日絕交的偉論。又各地教育經費，無法維持，教員索薪罷教。李石曾撥庚款十萬元與京戲花旦程豔秋，作為遨遊歐美費用，名曰考察藝術。又發表欽派國難會議會員一大批，如黃金榮、黃侃之類。

1 西諦，即鄭振鐸。
2 同年一月一日，程豔秋於報紙登啟事，正式宣佈更名「豔秋」為「硯秋」，易字「玉霜」為「禦霜」，以示玉潔冰清，禦風霜當有自立之志。

少堂家來一穎上縣人，年貌頗如市儈，謂係鳴玉[3]之族姪，來京謀事者，住已旬日。余問欲謀何事，機關錄事乎，曰不能書。然則欲為科員乎，曰更不能通文牘。既不能，若將欲謀何事，曰彼志亦不甚大，謀一稅局長、縣黨委之類，能發財，已足矣。余曰能通三民主義乎，少堂曰，此並不難，臨時演習已足，縣黨委莫不如是也。

日來翻閱舊時讀物，其中多夾乾蝶，乾了的紅葉，乾了的花片等，拈視這些東西，舊時的心情，一點一點浮現出來。

下午，本級生周學儀來，絮語片時，自言年已十九，恐學無所成。余告以吾年廿歲始入初中，今大學亦卒業。年齡大不足慮，但恐不努力耳。走時借與《林肯》一本，令細讀之。

昨夜得家書，老母腰又作疼，惜假期過短，不能歸一省視。五時赴城南買高粘除最優等膏藥二張，將以寄歸。車過新光國民兩大戲院之間，有貧夫婦立街隅，牽兩小兒，又數小兒在旁立觀，貧漢淚泫然，見路人過，則喊「有要小孩子的沒有，慈善的太太們」。此蓋賣小兒者，語作北音，大約為直魯人。兩戲院正演香豔富麗愛情名片，汽車中委員太太頗眾，無一顧之者。

過府東街，一盲人瑟縮立街隅，賣火柴，聲低若幽泣，本京口音。

過夫子廟，天又風雪，暗隅時有人槁餓伏泣，此皆被碾於經濟的鐵輪下者。

歸途，過國民新光兩戲院間的街上，賣小兒者仍鵠立風雪中，慘聲高喊，小兒仍未售出，兩

3 鳴玉，李鳴玉。常任俠表兄，曾資助常離鄉赴南京就學。

戲院正散場，嬌嫩的小姐們，多扶著官樣的男子們走出來，黃金的燈火，散亂著手杖衣裙與漂浮的香氣，戲院的門，像一張巨魔的口，吞吐著各式各樣的面形，組成一片複雜的線條與色彩。

啊，這就是所謂現代的文明啊。

實驗學校招考新生，今日又有人來，請託說項，雖未見面，大概要說的話，又是「小孩子本來受的教育很好喇，很聰明喇，我很希望喇，這裏教法優良喇，請設法……喇，……喇……」這一類話。真的，我真怕見他們，假期中因為一個學生課程壞，被開除，我業已盡力教導，但仍未能保住，並且仍然又有人來幾次說項，而且還是朋友、同事或同學，這我再有甚麼法子呢，惟有談了兩個下午，頭疼兩個下午而已。這學生是一個富翁的獨子，嗜好看電影，時常晚間偷出去，所以功課不好，我罰站、警告、察看，費了一個學期的功夫，加意糾正，終於無效，可歡。當他臨走的時候，我告訴他，林肯愛迪生皆未入過學校，此二人者，有很大貢獻，你將來能改悔，仍然可以有成就，這要看你將來的努力吧，這次你受的刺激，或者正是使你成功的一個轉機，將來你來補習，我仍舊指導，送綴法也仍替你修改，再來考試時，也仍替你設法准許。此生走時，泣涕言悔，予為惻然。

臨睡前，浴足，近來雞眼將愈，失眠症亦漸痊，精神較往日稍佳。

張德珍、吳明霞來，即同陣走，因問周密何以不來。吾告兩生，吾亦將學汝寫日記也，因示之。

二十四日 天氣似欲放晴

上午與李絜非遊雞鳴寺。由豁蒙樓遠望玄武湖，寒木洲嶼，靜靜水波，頗有蕭寥之感。由寺後下過胭脂井，亭上徘徊，移時始去。歸途，過陳夢家處[4]，夢家出其所為散文相示，頗亦有情韻。余最愛其小弟夢羆，試以新剃鬚根觸其面頰，能作奇癢。小弟亦最樂就余，嘗合攝一影，頗佳。余每相聚，恒攬入懷中，就其紅潤面頰，試余鬚長短，用以為戲，惟余鬚甚稀，恐將來不堪蓄養也。夢家姊郇磐及金樹章先生兩夫婦，皆誠懇人。郇磐與余實校同事[5]，尤洽。

下午，東方高二舊生雷宗尚來，談移時。雷生好讀書，為吾前年授課鐘英學生中之較佳者。談及鄒學謙、魯頤等皆仍在鐘英，甚念之。

國文學系畢業同學高明來，高在遼寧授課，逃歸京華，欲謀一教職，尚未就。京中人浮於事，近日機關裁員，失意者尤多，即教育界插足亦不易。聞汪懋祖就任南中校長，接得薦任教職者，約五百餘函，曾請專人繕寫覆書云。

臨睡前浴足。季士偉來，談永岡近況頗詳。

吳明霞、張德珍、梅友蘭來，旋走。李秀芳、周密來，即與周密《兩條腿》故事一本，令其

4　陳夢家（一九一一～一九六六），浙江上虞人。詩人、考古學家。抗戰爆發後，先後在長沙清華大學、西南聯大任教。

5　實校，即國立中央大學實驗學校，作者自一九三一年秋在該校任教，曾擔任級任導師和高中部主任。

讀之。此書述人類進化，頗為有趣，李小峰譯筆亦清暢。

寢中，本級生鍾孝榮請假明日歸里，囑其帶書歸，可以隨時溫習。

夜睡較佳，惟仍多夢，不能沉酣。近日失眠頭暈，已無課冗時程度之深。

二十五日

晨雨又蕭蕭不止。見本級生季嶽，囑其善讀書，將來可以補救學業，季因成績不佳退班。

持傘赴鳴玉處，未遇。其室一諜事者，云與新貴某人之婿，稍有瓜葛，枕邊亂放三民主義問答、三民主義教科書之類，作為辦事預備云。

看《活躍週報》數頁，此為卜少夫所辦，卜於年前，曾擬演《怒吼吧中國》一劇，邀余為任艦長一員，籌備將就，京市黨政機關，因恐得罪西方帝國主義者，遂加禁止，聞此劇馬彥祥[6]等，又欲演之滬上，不知能成否也。

下午，龔啟昌約看《空谷蘭》影片，新光光線不佳，殊損目力。五時至安公，囑教務處開文學概論一班，高三甲國文仍舊。

6　馬彥祥（一九〇七～一九八八），浙江鄞縣人。戲劇作家、導演、理論家。

一九三二年

晚餐，同趙維藩至夫子廟西北飯店，飲汾酒少許。自患失眠，後遂戒酒，以汾酒味頗芳烈，因破戒嘗之。

歸過月宮影戲院側，又見昨日賣兒人，今則脫其絮衣，裸上體立寒風中叫賣，余給予一元，囑其謀一生活工作。旁有謂此係新稔秧之流，宜驅去之，勿令妨礙觀瞻，但人窮而作此等騙錢之術，亦可憫也。

晚周密來，談移時，借《桃色的雲》等數書去。

浴足，就寢，雖稍飲酒，亦能入睡。

二十六日　天晴

接芷君書，謂將來京。上午看王少波。下午同龔啟昌、陳啟南等赴首都戲院觀《鐵骨蘭心》片，較昨日光線為佳。在戲院前遇胡小石[7]、胡翔冬兩先生，亦往觀劇也。過夫子廟內，買《唐律通韻舉例》等書四冊。

晚餐同龔啟昌等四人在西北飯店便餐，又飲酒，食大蔥大蒜，皆刺激神經物，後當戒之。

夫子廟歌女如雲，陳啟南又欲邀余聽歌，辭之。

7　胡光煒（一八八八～一九六二），字小石，號夏廬。教育家、書法家。歷任東南大學、中央大學、金陵大學等校教授。

夜，讀報，上海現勢極嚴重，日人將以武力佔領，蔣政府仍繼續不抵抗主義，外長陳友仁辭職，孫太子亦去。

浴足。早寢，多夢，微失眠，轉側不成寐，飲酒之過。

二十七日　晴

晨起，頭暈。赴書店買島兒獻吉《中國文學概論》一冊。同孫啟明散步梅庵中，坐臘梅花下竟午。

二十八日　晴

下午開教務會議，討論主任問題，提出合格人選有孟憲承、廖茂如等人。薄暮至梅庵散步。

報載上海日兵登陸，兵艦又到十餘艘。蔣氏仍主退讓。夜，有衝突訊。

二十九日　晴

午餐，陪女友吃飯。下午陪女友遊雞鳴寺。為了兩個女友，使我一日不息，精神仍很好，可

見青春仍然是屬於我的。

上海訊，蔣光鼐、蔡廷鍇部，已同日軍激戰竟夜，毀敵飛機兩架，鋼甲車奪來四架【輛】，俘虜一百五十人。殘敵盡退入兵艦。寶山路商務印書館東方圖書館被日人焚毀。可恨。

來看我的那位女友，生得很像胡壽華[8]，惟腰枝較為細弱。

通夜失眠。十一時後，聞隔壁讀晚報勝利消息，歡笑，並呼「打死打死」不止。

記今晨見小友陳夢羆，抱懷中唱戰士歌，唱日本仇人歌，唱進行曲，唱後數吻之。小孩子尚知敵愾，乃政府完全承認恥辱條件，可恨也。

十九路軍下午開滬，中大學生七八百人，攔臥路軌歡送，至下關，臨時贈彩旗一面，上書「為民族爭光榮」六大字。

三十日　晴

陳穆來，未見。今晨坐候其至，未來。

本京下午消息，我軍與日寇戰，甚優勝，已驅日軍至浦東，日殘部退入租界，以租界為護符。我方要求工部局四條：解除全部日軍武裝；軍艦即日離滬；由各國領事擔保，以後日軍不再

8　胡壽華（一九〇七～一九八二），原名胡壽楣，又名胡楣，筆名關露。畢業於南京中央大學，自幼喜愛文學，一九三〇年代在文壇已是頗有名氣的女作家，尤擅長於寫新詩

登陸；限四小時日軍退出租界，否即追擊殲盡。

無線電息：我軍擊毀日機四架，沉敵艦三艘。

李孟平來，與談近況，云以前所定畢業後計劃，均難實現。現欲謀一工作，尚未定。余勸其仍在文藝上努力，蓋孟平與漫鐸[9]，嗜好文藝，可以繼續前進也。

薄暮與龔啟昌坐梅庵中閒話，旋赴中大校門讀壁報，我軍甚勝利。

晚陰，黑漆漆的只有一二個星子閃動。夜雨。

三十一日　陰雨

甚掛念回蘇州的兩個女孩子，不要因為戰事，使她們膽怯。晨後，赴西服店，昨日定做的大衣不要了。

午在陳夢家處，夢家即從軍赴滬，檢點書物及各紀念品，交余方瑋德詩稿一包，囑轉交。又夢家散文及近作詩稿一包，囑轉寄北平東四錢糧胡同北花園十號孫宅方令孺女士，謂此係心血所

9　汪漫鐸（一九〇六～一九七九），原名汪守忠，河南省光山人。一九二〇～一九三二年先後就讀於武漢英語專科學校、武漢大學及南京中央大學。一九三五～一九三七年留學比利時、法國，研究戲劇文學及戲劇史，獲碩士學位。歸國後先後在上海光華大學、開封河南大學、四川省劇校及國立歌舞院、中華戲劇專科學校、西南人民藝術學院任教授，從事戲劇文學、編劇、哲學研究和翻譯等工作。

成，第一生命可犧牲，第二生命，深願能保存也。午餐時，余以詩人拜倫勉之。餐竟，掉首竟

去。其兄夢士，其弟夢熊、夢羆，其秭郇磐、姊丈金樹章博士，皆送之。下午同陳夢士赴下關觀

察江中軍艦及車站情形，赴滬輪仍通。江中駐敵艦七艘，英美艦兩艘，本國軍艦兩艘。車站頗冷

落，遇數同學回蘇錫，車到鐘點亦無定。海陵門已布沙袋。上海二十九日《時事新報》始到。

歸，仍過郇磐處，取得陳黃三女孩照片一帧。郇磐調我，謂將發瘋，但此照片，殊無其貌，

娟娟可憐。

南京鐵血青年義勇軍赴滬，沿途高呼口號，軍樂悲壯，因追送之。

晚得家書。寫日記，忽憶起死去的李尚賢來，這可愛的廣東小女孩子，她圓圓的面龐，強健

的體格，尚時在我的記憶裏。

晚間，電燈熄，周密等幾個小孩子，皆心怯依大人側，或謂日軍飛機欲來南京轟炸，故熄燈

閉之，以日軍蠻無人道，或許出此。但國人已抱決死之志，以殺敵為快，固不畏也。

夜寢頗佳，連續睡眠七小時，為近半月來第一次。為擊柝聲驚醒，旋本室有兩生夙起歸里，

遂不成寐。

一九三二年

二月

一日

晨起為劉文耀寫王荊公詩畢業卷，即自送交李吉行，又寄出陳夢家散文稿一卷。午至安徽中學，代上國文一堂。轉至唐圭璋處，圭璋夫婦與謝伯畏等，正謀遷居，因恐日軍轟炸，故欲遷至南城外。

下午，周密來辭別，與其兄周伯奮同赴句容，未相晤，留字而去，辭意淒婉，並附通訊處與【於】後（句容北門林家園徐宅）。

晚，周密因未成行，復來，余撿在西湖小照一幀贈之，以為紀念。夜聞炮聲。余起並喚龔君及學生皆起。此係日艦挑釁，陸戰隊登岸，我軍以機槍射退之，旋無事，復寢。

25

【附周密信】

常老師：

在很匆忙的時間，我不能向你告別，尤其你是在開會，我是同我的哥哥到句容去了，假使國家不亡或時局不緊張，我們還有見面的機會。國家一亡，那我們這次便算是永遠的別了，時間來不及了，完了。祝你們

健康

學生周密　二月一日臨別時三點鐘留

我的地址：句容北門林家園徐宅

別了！

二日

晨，學生皆離校歸去。聞張若南、華珊言，南京富人，避難赴杭者甚多，汽車每輛百八十元。學校昨日下午議定，招生及開學皆緩期，學校無事，甚無聊賴。左雞眼愈。左腿又腫疼，不便行步。聞城南學生亦走，故未往上課。欲從軍又為病累，莫知所可。余去年暑假中，曾習軍旅器械戰術，皆常練習，今日正可一試，惜吾左足生病，惟有撫髀而已。

上午，看足疾，王醫士以藥敷之。吾左足疼痛已一周。

入市購物，見遷居者甚紛亂，以中國銀行票付市肆，已不找零，可見人心之恐慌。

下午，孟謙之同事北歸，邀余為伴，擬歸里養疴，即從之。余病足，謙之時正患吐血也。渡江時，日艦已去其二，過江者頗為紛亂，登車竟無隙地，欲不歸而行李已拴牌，無可如何，因與謙之猱升車頂，坐車頭水櫃上。夜寒風緊，瑟縮無溫，旅途苦境，此為第二次矣。

車箱中人皆滿，車頂上人亦滿，多未購票，有購票竟不得乘車者甚多。有兵士數人，據一車，中空不令人上，軍人跋扈，雖逃跑畏敵，猶如此矣。

車上同坐者，多散兵遊民，言及日人，莫不切齒，謂可一擊敗之。

中夜至蚌埠下，投宿東昇旅舍中，此處距京甚近，若未聞此事然，中國交通不便，至於如此，人民無愛國思想亦如此。

三日　晨雨雪

乘小輪，為水手惡索七元餘。

與同艙張應淮君閒談，始知陳賊調元，禍皖之甚，余雖皖人，對於皖事，隔膜特甚，所謂「慶父不去，魯難未已」，陳賊不死，皖人將無噍類。但蔣氏利用此走狗，為軍閥所不敢為，皖人將如之何。

陳氏派其爪牙每縣勒索數十萬元，並黨政軍於一身，皖人控之政府，蔣氏置之不理，或派人調察【查】，陳氏知其好錢者則與之錢，好色者則與以妾，總皆皖人膏血，皖人子女，故恣意為之。而調查者得其賄，竟皆為之彌縫，且殺控者，陳氏之毒焰，正未已也。

舟中有遺族學校小學生田士奎，來余處坐談，極為親愛，走時開余通訊處而去。此生為余去歲暑假中，在遺族學校所同遊者，每夜為講故事，今猶憶之。

夜大雪，寢上皆雪，舟駐黃潭窯，與常家墳相近，舊為盜匪最多處，近因輪舟來往，皆有兵士保護，已稍斂跡。

本處民間流傳一故事云，常遇春祖墳，即常家墳，葬入龍地，風水極佳，常遇春將來可為帝王，遇春亦自知之，常言：我若為帝王，我令天下人皆改姓常，如此則天下永久皆為常姓的所有，無論換何人皆可。劉伯溫問之云：我為你的舅父，難道教我也改姓嗎？遇春云：天下人皆改姓，舅父一人，又何必固執不改。由此劉伯溫恐怕常遇春有了天下，自己也須改姓，就獻計給朱識武立了七十二座連窯，將常家祖墳風水燒死，常墳與連窯相離雖遠，但連窯燒起，在常墳頂上，放一碗冷水，即可滾沸，所以終於燒死，石龍不能過河，常遇春也僅成一員大將，封王為止，都是劉伯溫的惡計。此故事傳說，與吾族頗有關係。

夜，大雪。雪滿寢上，以報紙遮被上，亦不覺寒。

10 常遇春（一三三〇～一三六九），字伯仁，號燕衡。安徽懷遠人。明朝開國名將。官至中書平章軍國重事，封鄂國公，洪武二年病卒軍中，追封開平王。

四日　雪止

晚，舟抵鳳台，夜未停。同艙壽縣袁君將下船，囑將衛田升科一事，向吾縣宣傳，一同反對，余應之。蓋此亦陳賊惡政之一，若能實行，則每縣可刮地皮二三十萬元，尚未實施。惟根本欲除害賊，非自起團結不可。且丁茲國難，外辱日急，吾人欲為民族爭取光榮，亦必須加以組織訓練也。

袁君說一事，謂李宗仁來皖時，皖人述陳氏禍皖之狀於其前，李頗心動，謂必為皖人去之。繼陳令數妾日侍李氏遊宴博戲，日夜顛倒，再見皖人，尚云斟酌，終則陳氏一美妾，為李所最寵愛者，即以與之。於是，李向人言，皖事非雪暄不能理之，而其位遂固。軍閥黨賊，官僚政客，無不相同，言之可歎。蓋受陳氏之重金（所刮皖人之膏血）者，固不知多少桂崇基也。

五日　晴

至正陽。下午，包一汽油船，因逼年關，為舟人惡索九元。此輩狡猾，是其慣技，交通不便，故明受其欺，亦無如之何。夜半始抵潁上，城門已閉，幸高服初君開門，乃得入。夜宿李少堂處，終日未食，夜進一餐，倍覺甘美。

今日為舊曆辛未歲除日，吾縣民眾，仍過新年，惟因遭水災奇荒，故頗顯蕭條景象。聞數苦力對語，云恒無工作，故每數日不舉火，麥每斗售價十二串，米價每斗十四串，故亦無購買能力，勢非餓斃不可。

六日

晨，未起，即聞乞丐來叩門者數起，居人叱罵逐之，謂今日為元旦，遇汝輩，可謂倒楣不少云。又乞丐來懇求者，或唱歌乞食者，皆無所得，久立自去。上午，雪。下午，雪止。

過北門外二舅處，過學堂巷孃母處，過南巷三姑母處，稍問寒溫，均詢問日本侵略南方狀況，余一一告之。

余急欲返家一視母親，因左足不良於行，冒雪蹣跚泥中，雖僅十里，抵家已過午矣。途中聞兩乞人且行且語，云：我們跑過許多門，均要不著一個饃，這也難怪，他們都沒得吃，就是蒸幾個饅頭，都是給小孩子吃的，看著像龍寶蛋，那來給我們。此輩乞人，皆係農工無工可做者，一望其形，皆誠樸良善，即可知之。

至家，見家人，皆如恒。母親年六十四，白髮益添幾莖矣。吾家因遭水災，今年家計亦不豐，但親戚故舊來告貸或行乞者，日恒有人，相見愁苦，殊無法儘量濟之，可為浩歎。

一九三二年

七日

晨，大雪降。馬獸醫來行乞，王裁縫來行乞，吳姓表侄媳來行乞，皆一一與之。其餘乞人，冒雪來者甚多，率係鄉鄰，多相識者。

與本村佃人談，詢知若至明年麥熟，皆缺一月或數月糧，但吾村佃人數家，在吾鄉中，猶號稱豐厚者，若他村缺糧已兩月，日輒不能舉火，苦境更可想見。

夜，佃人皆來為余家守夜。余家以晚餐享之，聞如此已數月矣。近日架票者，尚無所聞，但時時須戒備之。

八日

午，以菜一桌，邀請本村農人，此係每年新歲常例，雖荒年無改，惟今歲獨減酒耳。天仍雪。夜，書日記五頁畢寢。

夜寢甚佳，枕寢甚舒適，近日失眠已稍減。

九日

近日足痛稍愈,惟胃病復發,常有酸汁上犯,無法止之。上午食皮蛋一枚稍止,或鹼性可以調和酸性之故。

午,法祖來,醫治小侄疹患,因談家族訟事不休,互相參商,為之扼腕。

下午,在佃人高萬鐘牛房中,談此次洪水巨災及小麥播種狀況,高以為余在京居官,詢余何以儉樸如此,余謂余在中央大學授課,固非官也。

夜餐後,讀《舊約・創世紀》十三章。一五歲小女孩,坐膝旁唱歌,皆鄉間所流傳者,記其一云:「大月亮,小月亮,哥哥出來念文章,嫂嫂出來磕糯米,妹妹出來繡鴛鴦。一繡七,一繡八,一繡繡個牡丹花,牡丹花小一隻鵝,撲拉撲拉過天河。天河裏,人又多,又打花鼓又唱歌。一金豆,二銀豆,三牤牛,四水牛,五六州,六揚州,七匹馬,八黃豆,九勒帶,十具牛。」余往者曾向小兒女口邊學習,筆錄兒歌故事一冊,今已不知置何所矣。余在中學畢業後,當家居養屙,曾有意纂集兒歌,今五六年來,忽已擱置。寒假中曾令中大實中學生集之,不知能有成否。

十日　晴

上午至六姑母處，姑母左目已失明矣。

吳仲勳言：湖東一家貧苦農民，兩夫婦、兩兒女，男子外出，小兒饑啼向母索餅，蓋斷炊已兩日矣，母無以應，搏泥為一餅，擲灶下，誆兒坐守其熟，可以食之，入室遂自縊死。男子歸，見兩兒守灶下，撥灰見土餅，入室見縊妻，亦夾兩小兒投水死。荒年故事，令人不忍聞之。此皆中國最好農民，其結果乃被經濟壓迫，至於如此，可為一哭。

仲勳又言本地架票情形，贖者傾其家，亦不得生還，以是多出死力自衛，與匪拼命。無贖票者。荒年匪患外侮，相逼而來，國脈岌岌如此，惟有浩歎而已。

十一日

法毅、謹甫、寅甫等人來，談本地紅槍會情形，及南縣紅軍情形。南縣紅軍，勢漸膨脹，本地紅槍會，信奉者亦日眾，中國國民黨之力量，以軍閥貪污，業已腐化。前夜西村又架票。夜失眠不寐，中宵起守更，至雞鳴始寢。

常訓庭來，一年不見，髮白者益多矣。訓庭近立一志願，欲仿曉莊師範，在本鄉創一鄉村師範，自耕自食，以為改造鄉村社會之基礎。志極可嘉，余急望其有成，並允為之助力。

下午，赴城，探聽南方消息。至新河口途中，見一貧民小女孩，遺棄途中捧一碗一箸，立而哭泣。村人出觀，皆云自亦無食，不能留養。余甚憫之。又一貧人父子入城，因即請其負女孩同行。此人自云，亦三日不舉火，老兄已饑不能起，子又病呆，舊本為人佃，因耕牛死無資改業捕魚，今日以魚罩求售富人，易得麥二升，家三口能苟延，惟賴此耳。余為惻然。至城約里許，以饑疲數息始至，余以錢二串贈之。當渡河時，見其子饑餓之狀，得泥中所棄食殘菜菔，饑饞大嚼，倍為可憐。舟人云：人餓如牛，牛餓如羊，餓則無所不食。誠不虛也。

夜宿三姑母家，室有兩富人子，賭博吃鴉片，甚可厭。

十三日

下午晤李子美。子美在滬經營職業學校，歸途過京，云京中甚安適。

昨日小女孩，余曾詳告村人住址，今日其父母尋至，負去。

夜，聞省中所委區長汪某，在江口集奸人婦女，被毆遁去，【其】並刮地皮，得錢不少。

【二月十四日至三月三十一日原缺】

四月

一日 晴

春假。下午至唐圭璋處。

二日 晴

春假。下午，帶小學生陳夢羆赴秀山公園遊玩，櫻花已如雪矣。在公園中見有某校四女生為流氓十餘人所窘，穢言污辭，不堪入耳，且以石子擊擲女生腿部，包圍前後，觀者為之側目。余與其他兩遊人，即憤怒而起，擒得一流氓，擢其髮，披其頰數掌，摘下徽章一枚，記為一私立學校啟新商業學校生。又其同黨數人，為文化學院及其他私立學校生，痛罵一過始去。曾受教育者，尚復如此，可為一歎。但京市興辦私立學校者，任縱學生，學風之壞，亦不得辭其咎也。

一九三二年

三日　晴

上午，同龔啟昌、胡顏立、徐允昭、孟謙之等遊後湖。湖神廟側茶肆，為管理局以破舟塞門，阻其營業。聞局中辦事人以將近夏季，營業興旺，可以得錢，欲自合股營利，故作此惡劇。余等以其有礙遊覽，曾向局人申說，囑其移去，不意彼輩不可理喻，遂有爭辯，兩局人悻悻去，且言擬將茶肆營業人拘押以洩氣云。

蕩舟遊湖中，荷錢未出水，以在清晨，遊人尚少，惟有漁舟三五，方在捕魚。聞管理局剝削漁人，亦有苛例，自革命以來，此世外桃源，忽增一批官吏，乃亦非樂土也。

下午，至勵志社晤包鑒中君。社中近招待國聯調查團三人，不過數日，費錢萬餘元。

晚間晤周密小孩子。密先以電話來，言將與郭令儀小孩子送余一照。

四日　晴，溫度甚高

上午在農場柳下，看陳夢羆等幾個小孩子釣魚，又為數小女孩製柳管作小笛，聲清美可聽，此事當余兒時優為之。

下午，周密、郭令儀來，約同出門。先至秣陵照相館，兩女孩拍一照，余亦拍一照。即乘黃包車同遊明孝陵。孝陵櫻花頗盛，惜已將盡。後進碧桃盛開，紅白燦然，過隧道登高台，遠望城郭，在夕陽中。余已數年未至此地矣。出門時兩女孩掬花片數握，撒余滿頭滿身，余亦以花片撒之，並聚花片一包，以為裝枕之用。余至橋邊，回頭見兩女孩又返奔入門，因喊令來，不聽，坐候之。及來，則各取花片一大包，以為撒余之用。余因亦即備戰，取所蓄以待在黃包車上，互相對擲，樂乃無藝。使世界戰爭，均能如此，不亦絕妙遊戲耶。回至石板橋，兩女孩各歸去，夜鬱熱，恐天將雨。明日清明，當敗人興。

五日　大風沙

上午未出門，為徐允昭題照片。下午，蘇拯來，同至胡小石先生處，閒談戲劇電影之類。由南國社以至卓別靈，刺刺無盡。余去年至滬，夜過田漢家，田母方臥病榻上，窘況可歎。謀以所演《卡門》服飾道具出售。劇人之家，亦困乏可見矣。

傍晚，小雨。至唐圭章處，圭章夫人願為余介紹一大學同學女友。余辭之。歸途遇一饑人，向余乞一飯資，余當時匆匆，與錢不能令一飽，心頗後悔。再回尋之，則其人已杳不可見，因躑躅歸校。夜，寢室遷於望鐘樓。病傷風。

六日　夜雨，晨晴

開課。

【四月七日至十五日原缺】

十六日

晚間在夫子廟徽州菜社聚餐。

十七日

上午，至方瑋德處。下午，周密來。

一九三二年

十八日

晚餐後，在梅庵靜坐，月色很好，我用手杖輕輕敲著自己的影子。方瑋德來。

十九日

收李絜非自杭州西湖來信。晚餐後，至梅庵，復至光千討相片。遇樓兆奎君，因至其家閒談。

二十日 大風

寄吳瞿安師函[11]。收羅家東、周密、王起、何慶雲等函。晚餐後，至梅庵，遇兩女同學閒談。

[11] 吳梅（一八八四～一九三九），字瞿安，號霜崖。江蘇吳縣人。著名曲學大師。歷任東南大學、中央大學教授。著有《曲學通論》、《詞學通論》、《中國戲曲概論》等十餘部。

操場積潦，一片汪洋。午收純弟自安慶來函，述及家鄉土豪劣紳橫暴情形，官紳勒拘良善鄉民令贖，即吾輩家不中資，亦被強索三百元，因無款故避走。救濟災民賑款，均被土劣貪污吞沒，餓莩載道。聞之令人髮指。

二十一日　大風雨

雨止，惟操場積潦未退，小學學生，多放紙船為戲。飯堂前菜已斷花，麥已吐穗，蠶豆已生小線子，白楊之葉，風動絮語，紫藤兩架，花將萎落，蓋已暮春時節矣。

二十二日

校工替工小李將走了，自云本為窯工，來京已六個月未得工作，懇余有機會，為介紹一工作，余立應之。記得前次木匠老金，也曾託我替他介紹一個六塊錢一月的勞工，但至今未有機會。又老康也曾託我求一校役，後來久未得工，女兒只好去做了暗娼來養活家口了。在南京城裏，六塊錢一月的勞力賣出所，是這樣的難得啊。小李頗勤於職務，亦不能固定工作。以零錢送之。

何慶雲來，云赴安慶謀事，借去五塊錢。

夜至首都看《我的野玫瑰》，金焰、王人美主演。此為國產影片中之較佳者。金焰韓國人，南開中學畢業生，初為南國社演員之一，後投身電影界。去年此日，余在滬時，曾請予觀其《戀愛與義務》一劇。該片大部分模仿《肉體之道》，不敵此片之進步也。王人美參加梅花少女歌舞團，曾數來京獻技。

二十三日

上午至光千取得放大照。下午為芷秀掛號寄去。

二十四日　微陰

開教職工交際會。與男女同事十餘人，至北極閣，由台城上雞鳴寺品茗，言笑甚歡。牛，同聚餐，皆盡歡暢。席間履烏交錯，多無拘束者。

上午，匯文女學高一生拱德明、初一生賈茹真同來看吾，因共拍網球一時。午餐後復來，共拍一照。即約同錢兆隆、周懷衡同遊後湖。晚八時歸，在民眾食堂晚餐。

夜，至圭璋處，因彼曾約相晤，日間無暇，特往道歉。夜，失眠。

一九三二年

二十五日

下午，啟昌代拍一照。晚至唱經樓取得照片四張。二張係交誼會所攝。余同拱賈兩女孩所攝一照頗佳，因加印四張，將贈之。

周密寄贈我一照片，係同郭令儀、郭德惠合攝者。

今日晨，大石橋一家門前，餓死一乞丐，為昨夜餓死。

二十六日

昨夜又失眠。夜雨。下午又雨。頭昏眩極不適。

二十七日

下午至城南上課，轉至圭璋處，未遇。晚餐後至蘇芹蓀處，蘇拯自上海回，言上海小組織極多，不可指數。有所謂致公黨者，以陳炯明為總理。有所謂社會民主黨者，以陳銘樞為總理。其餘要人，多各有黨。……暗鬥亦極烈。又上海公理愛國報，係華人為日人張目者。中國所謂知識

43

階級大率如此，中國焉有不亡者乎。

夜失眠。聞溪流淙淙，疑在廬山時，蛙聲咯咯，擾人不寐。枕上得句云：

深夜蛙聲鬧，愁人夜不眠；清光映溝渠，明月自娟娟。

在晚餐時，聞蘇拯言，王女士為道人所誘，業已懷孕，心為震顫不懌。王女士終是個好女子，我不因為她如此就厭惡她。我的那一首《誓》長詩，至今還存著。

二十八日　天晴

精神為之一爽，柳絮楊花飛矣，沾泥墜溷，為之太息。嗟此淨白之質，何造物遇之過酷也。

記清人詠柳絮詞，有「一春心事又成灰」句，極佳。余舊作《鷓鴣天》一首，茲記於此：

獨上西樓只自憐，未應決絕更情牽。疏簾雕玉魂搖押，密字真珠淚滿箋。人寂寂，雨綿綿。有花枝處有秋千。羅衫不耐春陰薄，開盡酴醿似去年。

下午無課，至光千取芷秀放大照片，即配一相框。回，改安徽公學高三班課卷數本。開本學

一九三二年

期第一次教務會議。晚餐後，賈茹真、拱德明來，出合攝小照與之。賈住焦狀元巷十號，拱住干

河沿廣州路四十號。

接吳瞿安師上海來信，言其所藏曲本，並未燒盡，劫火僅存，日魔誠萬惡也。送拱賈二女孩

回家，轉至錢兆隆寓。歸，寫日記。浴足，寢。睡眠佳。

二十九日

晨霧濛濛，像春之女神，披起一層白紗。寫兩首小詩，留下一點印象。

（一）

在淙淙流水的小溪上，

坐著一個赤腳的小孩子，

拿著小籮去捕青蛙的兒子，

孩子喲，你看蛙婆蹲在水裏鼓著腮生氣罵你哩。

（二）

一清晨小學生都喊老師好，

紫藤花下一群雀子飛撲著叫，

雀子啊，你也替我祝福嗎？

（三）

一群白的鴿子在天上迴旋著飛，

鼓起翅振動銀笛，像鈞天的音樂，

一聲兩聲野斑鳩布穀布穀的，

我立在菜圃前吸取清新的晨氣。

下午拱德明來，移時走。

三十日

下午，攜照相機為拱德明等數女孩拍照。

一九三二年

五月

一日

周密來。拱德明來。下午至後湖，櫻花已熟，遊人甚夥，途為之塞。余攜一照相機，擬習攝影術。遇卜少夫，談及將演《愛與死的角逐》一劇，邀余為一演員。遇方瑋德、汪銘竹[12]、蘇拯、潘子農等。旋同兆隆蕩舟水中。見賈茹真與一小女孩戲於水濱，即下舟，與賈共語，觀水嬉競逐，至暮，乘馬車歸。赴陳郇磐處晚餐。

12 汪銘竹（一九〇七～一九八九），原名汪鴻勳，江蘇南京人。一九三四年在南京與常任俠、孫望等組織土星筆會，編輯《詩帆》半月刊，並發表作品。

二日

晨，劉得勝來，借去洋六元。下午，開教職員會。晚餐後，至梅庵散步。天鬱熱。

三日　陰

今日為濟南慘案國恥日。往者至此節日，猶作紀念式，今則已淡忘矣。

四日　陰

今日為學生運動紀念日。早會中與學生講話，努力鍛煉，否則將來做亡國奴，即是我輩。做新中國之主人翁，亦是我輩，望共勉之。

五日

國府通令今日停課紀念，因國府成立故也。落得清閒一日。早陰小雨，擬至後湖不果。寄浙江大學孟憲承先生函。覆湖南長沙廣雅中學李慶先函。

一九三二年

下午至大光明請兆隆、懷衡、啟昌、克剛看電影。至圭璋處。至陳郇磐家晚餐。收芷秀、明嘉來信。訪看黎月華。九時歸寢。夜失眠。風冷，起閉窗，不寐。晨頭暈。下午晴。

六日　晴明，空氣甚清爽

下午至安徽公學，開運動會，無課。至圭璋處。又至方瑋德處，同瑋德、宗白華至汪辟疆師[13][14]家。白華擬收集中譯歌德作品，余曾譯《五月歌》五古兩首，白華索取，將抄予之。晚餐，周密來電話，云郭令儀病。夜雨。

七日　大雨

不舒適。

【五月八日至六月三日原缺】

13　宗白華（一八九七～一九八六），哲學家、美學家。曾任教于東南大學、中央大學、北京大學。編輯《時事新報·學燈》。

14　汪辟疆（一八八六～一九六六），原名汪國垣，字辟疆，號方湖，室名小奢摩館。江西彭澤人。歷任第四中山大學、中央大學和金陵大學教授。

六月

四日

下午，寫寄孟憲承、陳夢家及西藏學生高國桂信。薄暮，同周懷衡農場閒坐。晚雨。袁著來，詢袁菖在法近況。夜夢返故鄉。

五日　微晴　星期日

晨焚香靜坐，觀香煙繚繞，如觀雲霧變幻。食圭璋送來粽子，蓋今日已舊曆五月初一日矣。午，赴圭璋處午餐。同席有靈根、芹蓀諸君。下午至第一公園小坐，萬木清陰，使人心暢。此地本李純建造，余初來京時，尚為一片荒地，及今十年，木已拱矣。余十年前來此，曾作七古一首紀遊，頗歎世事滄桑，風塵澒洞，無有寧日。今則每況愈下，余飄零江關，轉增蕭瑟，翻覺昔時之可念也。

一九三二年

晚餐後，台城小坐，遠眺垂暮湖光，洲島歷歷，小艇如鳬，遠山隱隱，漸籠暝色。與懷衡、啟昌閒談，樂乃無藝。

夜，赴信府河小學回訪孫多芳，遇其弟啟明君。

六日　鬱熱

下午同周懷衡赴金大開教師節，到者蓋將兩百人，僅及首都教師十分之一耳。晤王成仁、滕幻山君。

晚，周密來電話，問吾近況，余適未歸。

夜，耿如冰、張蕙卿來借地理教科書。

七日

下午，修改高一國文卷。覆芷秀信。得夢家信。

八日　天煩熱，室內八十餘度

夜，陳鑒來，請彼吃冰，用一元餘。

九日

下午，至安徽公學結束國文教課。晚，周密來電話，云禮拜日來。

十日

上午，學校發十二月份半薪。天雨。拱德明來。

十一日

昨夜失眠，頭昏。拱德明、賈茹真來，蔣石洲來借十元。夜赴民業公司觀雜劇。小雨。

十二日

上午，拱德明、賈茹真來。下午，至花牌樓買草帽，歸聞周密來，未晤。薄暮，同瑋德農場小坐。瑋德因與乃姊口角，時詛咒女人。晚間，同陳郇磐赴民眾教育館聽音樂會，偕孫廷寶、姚同玉兩女孩，表演蝴蝶姑娘。瑋德亦同去。場中遇胡小石先生。會散後，夜已深，同瑋德秀山公園小坐，星光照樹，露氣滿衣，頗有幽寂之趣。

十三日

晨，導演田漢[15]作《父歸》[16]。本級學生彭正中飾母親，林醒黃【飾】新二郎，陳定一【飾】賢一郎，葛振歐【飾】父親，許勉文[17]【飾】女兒，頗合身份。下午照全體相，並攝本級相。遇瑋德云，已見沈紫蔓[18]，此君誠維特也。夜，黃春苔君來。

15 田漢（一八九八～一九六八），原名田壽昌。湖南長沙人。著名戲劇家。

16 獨幕劇《父歸》為日本菊池寬著，田漢譯。

17 范瑾（一九一九～二〇〇九）原名許勉文，浙江紹興人。任俠級學生。曾任北京日報社社長、北京市副市長、市政協主席等職。其祖父為許壽昌（許壽裳之弟）。其兄是著名歷史學家范文瀾。

18 沈祖棻（一九〇九～一九七七），字子苾，別號紫曼。江蘇蘇州人。作家、詞人。程千帆夫人。作者日記中亦寫作「沈紫蔓」。

十四日

下午，至汪辟疆先生家，遇小石先生，談大學中朱家驊、劉光華吞款肥已事，卑污行為，入於最高學府，可為一歎。薄暮，收芷秀來書。夜寫覆書。

十五日

下午至中正街安徽公學收高三考卷。

十六日

上午考高一綴法。批安中高三卷。考初二上綴法。

十七日

下午赴南城安徽公學送高三考試卷。轉至夫子廟又世界聽大鼓書。晤宗白華先生。聞白華及小石先生言，歌者董連枝，唱大鼓極佳，惜其未來，蓋因小雨之故。憶予初來京時，住秦淮河南

岸白鷺洲，夜輒來聽歌，間一聆大鼓，時董氏三姊妹（靈枝、連喜、連枝）皆不知名，今忽已十年，連枝鼓藝，獨出冠時，瀏亮頓挫，聽者歎賞。其他二女，不知何適。回首塵跡，能不喟感。嗟乎風塵涸洞，海宇為昏，余留江左，浪跡且十餘年，昔在中學讀書，今則授課各中學復為人師，華年將盡，漸入中年矣。憶連枝纖足，梳髮髻，高準，瓜子臉，不知風貌猶昔否。

晚餐應王靈根之邀，在首都菜社。席間十餘人，有四川蘇君劉君。餐後同遊，夜午始歸。遇三人相約二十日下午赴後湖。

十八日

因昨夜失眠，頗不適。下午，拱德明來，云回江浦。晚間送陳郇磐及郭令儀、鍾威靈、鍾萃英、陸鐘瑾四女孩赴教育學院同樂會。會散後，送二鍾回家。歸，洗腳，點雞眼，寢。

十九日　雨

未出。下午，至芹蓀處，未遇。赴世界觀十九路軍抗日電影片。晚餐後，寫覆芷秀信（來信昨日收到），寄出一掛號家信，一比國袁菖信。打電話與周密，談半小時，因彼曾來看吾，未晤，來電話時，予又外出也。寫日記，自十五日起。

55

二十日

下午，試高一讀法。開教務會議，後湖之約未往。打霍亂預防第三次注射。夜，李孟平來。

二十一日

上午考高一讀法。下午，開訓導會議。

二十二日

上午率任俠級及全體學生赴公共體育場參加淞滬陣亡抗日將士大會，聞李濟琛報告云，東北一八齡學童寫信與國聯調查團云：「吾輩向調查團請願，均出不得已，否則吾父吾母均為日人殺戮矣。」李報告時，亦為泣下。

散會時遇拱德明，因同赴花牌樓協豐冰室飲冰，至新街口始別。至陳鏡秋處休息。三時，至唱經樓小食店小食。歸入浴。夜寢佳。鏡秋云，欲活動市參事，得票已甚多，欲余為助，余愧無能為力。

二十三日

下午，同周懷衡農場散步，轉至陳郇磐處，同赴夫子廟大祿茶社晚餐。座有吳君李君夫婦及金樹章先生、陳夢羆小弟。餐後，吳君請至首都觀劇，為聯華出品《共赴國難》，頗能喚起民眾，共同奮鬥。

散劇後遇楊保三，即至愛比西飲冰，赴飛龍閣品茗。蘇拯來，即同過□□彭玉卿家，其處姚家巷一號，有李桂仙者，一好可觀也，歸已下一時。失眠，不適。

二十四日

上午，閱試卷。頭暈，臥移時。下午再閱卷。觀陳樹人個人展覽會。寫日記。日間收芷秀函。

二十五日　雨

夜赴夫子廟，同楊保三至彭家，桂未來。宿於□慶樓。夜臭蟲多，不成寐。

二十六日

晨，早起，頭昏不適。同蘇拯等至歌者姚玉蟾等家中。旋過國貨陳列館，購衣料一件，即歸校。夜圭璋來，即送彼改卷費。

二十七日

課卷均批清。早晨有嚴葉二生來求加分，至欲泣下，余力慰之，因分數照成績而定，不能改也。

夜宿姚家巷，對此污齷社會內容，頗調查一二，彼輩為環境所化，實堪憫之。

二十八日

至安徽公學，又未遇公威。晤鄭鏡□。下午批清初二級考分。

二十九日

晨開調級會，本級徐世達、夏家驥以成績不及格除名。羅廷光主任，邀余談話，囑繼續任職。

中央大學校長，行政院以段錫朋代理。中大同學數人毆逐之。

下午，周密同鍾南女生易起蔚等四人來，因至梅庵藤陰小坐。

聞朱家驊向汪精衛撥弄是非，云段錫朋之被毆，係反對渠之教授所唆使，行政院即下解散中大令，教授學生限三日離校。嗟乎，此有歷史有成績之東南最高學府，毀於朱氏，誠可恨矣。朱前為學生驅逐，又夤緣得任教部，繼又暗竊校款，吞沒教授所捐水災賑款，為教授宣之社會，故必欲解散中大，以洩憤云。

三十日

精神不適，腹痛。

七月

一日

上午行休學典禮。丁鑒民來，囑代作中央大學學生會宣言一通。羅主任邀談話。學校發一月份上半月薪及六月減薪八十元。

下午，出現代文學招考測驗題二十條。至中央醫院看病已過時。晚餐後，草成宣言一通。得芷秀函。

二日

上午，至中【央】醫院看腹疾，醫生云無病，囑善養。下午，至鍾南開畢業同學會。過夫子廟，回至北門橋晚餐。

三日

管琛、李寶田來，云大學已執行解散，學生能出不能進。覆芷秀信。

四日

下午赴中央醫院驗血。買手提箱子一隻。晚間至夫子廟觀電影《十九路軍抗日日記》。

五日

下午，赴中央醫院診病。晚間，至夫子廟，電影未換片。回。至陳夢家處，閒話夜深，歸寢。

六日

上午至羅廷光處，談學校計劃。下午計算餘錢，僅得三百七十五元，又寄回五十元，其餘均已浪費。一年辛苦，餘此之數，誠不易也。賞校勞役八元。用於女人身上者約五六十元，為無聊朋友揩油不還者，約一百八十元。

七日

上午七時早車赴下關，絕早即起。下午三時至蘇州，寓觀前街中央飯店花園樓上六十一號。

先發一信送芷秀處，告知已抵蘇。六時至雙林巷二十七號吳瞿安師處，瞿師在滬，僅見師母。歸寓略休息。晚雨。赴德安裏四號晤芷秀，芷秀正立門前，盈盈遠望也。在芷靜室小坐，燕敍移時，回寓寢。夜，略失眠。

八日

晨早起，進餐後，即至芷處，芷已靜候，遂同出遊虎丘、劍池、真娘墓、鴛鴦塚等名勝。息於冷香閣之東閣。過鐵華巖，芷云，不久【前】有男女情死其下，余爲慨然。出虎丘外寺門，芷赴其外家，余立候之，旋即回。同至西園、留園。留園遇雨，坐小閣中絮語，兩情益恰。雨止，同回中央飯店，與秀暢敍積愫，瑣瑣不休。旋成之來，因同至觀前晚餐。餐後遇大雨。秀送余歸寓，返家頗遲。

九日

上午，同秀遊獅子林、拙政園。獅子林純用人工壘成假山，穿池蓄水，所費頗為不貲。拙政園頗有荒蕪破殘之感，但茂樹蟬鳴，小亭靜坐，深得自然之趣，願與秀終在其間也。午餐在成之家。下午在寓休息，為秀書寄物籤條三十餘紙。秀來細述身世，相與泣下。薄暮同秀往遊公園，與成之茶點品茗小坐。晚間，秀同來，預備赴滬，購糖果數事。同至寓，良久泣別。夜頭暈痛，不寐。

十日

上午車赴滬，秀、成之同行。車過真茹、南翔，憑窗外望，破壁頹垣，戰痕宛在。至閘北下車，殘破尤多。乘汽車先至法國公園後陶爾斐司路大盛里二號其兄旨華寓廬，旋至勝利飯店午餐。進餐後，秀與成之偕余同至六馬路、西藏路、新東方飯店，即寓二樓二四一號。晚間送秀歸家。

十一日

同秀、成之往觀淞滬戰後殘破創痕。先至閘北，彌望皆破壁，寶山路商務印書館，橫被摧毀，損失尤大。途遇日兵，尚獰目作狼顧也。過江灣、吳淞、張華浜等處，均被炮火所毀。市廛

狼藉，墟里無煙，淒寂動魄。最後至炮臺灣，上炮臺，有炮三十餘座，均被毀，轟炸之烈，前所未睹。臨大海而東望，波濤無際，不禁動復仇之想。遊人頗眾，夫子廟某歌女，亦來登眺。目睹此戰後遺痕，應動同仇敵愾之念也。

此行經過勞動大學、立達學園等校，均被毀。又同秀等遊葉家花園，臺榭泉石之勝，頗見工致。園在跑馬廳南，門票每人一元。聞係一葉氏富商建造，此次獨免於炮火。薄暮，至秀兄旨華之寓，請余小有天晚餐。餐後秀又同余至東方飯店。今晨秀同余往購一懷錶，囑余今後做事按時，應有計劃，革去浪漫之習，余謹記之。

十二日

下午同秀遊法國公園，因至其兄旨華處，其兄言既與秀感情相洽，應籌兩千元聘禮，即可結婚。余漫應之。愛秀出於至誠，但需物質條件，則非所贊同。秀愛吾，吾亦愛秀，其家庭意見如此，恐將成一悲劇也。晚餐，同秀至迎賓樓，復同回東方飯店，坐談良久始別。余明晨將訪友人，囑秀勿來。

一九三二年

十三日

上午，往謁吳瞿安師。瞿師授讀靜安寺路慕爾鳴路口王明德堂，生活甚佳。坐談良久，復往交通大學訪晤潘廷幹先生，因談海上劇界情形，及李尚賢死狀。李與鄭重同居，死於去年暑假中，今墓草已宿矣。回念昔遊，為之慨然。潘率余往聯華第一製片場，晤導演卜萬蒼君，談移時。因恐秀焦盼，即歸東方飯店，至則房金已代結算，行裝並代檢點矣。彷徨將去，秀忽推門入，蓋念余甚，故復來視，因即攜行篋，赴車站。過福祿壽時飲冰小坐，秀又取兩行篋來。至北站則赴京無車，送成之登車後，與秀復歸。由靜安寺換公共汽車至兆豐公園，與秀坐睡蓮池旁，呢語將來事。余誓必勉力籌辦，如秀之望。復至動物園觀覽一過，暮色蒼然，始同離去。與秀至冠生園飲冰，為時已晏，乃送秀至西藏路大中華飯店前，握手者再，始各淒然相別。嗟乎，此情此境，能不為之黯然而魂消耶。九時登車，十一時夜車始開。一周中與秀聚處無虛日，夢中時輒念秀。夜車中與余並坐者，迷離中疑為秀也。

十四日

上午八時，返京至校。頭暈痛，竟日臥。薄暮強起作書寄秀（松江西門外莫家弄松女中小陳書叢轉）。與秀別時，秀曾言，在京能謀一教職，不俟開學即來京。秀愛吾，吾必盡力為之。

十五日　天燠熱

室中九十餘度，不常出戶。下午李孟平來，託余代謀事，並借取去洋五元。晚檢點鈔票，被盜二十元，頗氣憤。余勞苦一年，被人揩油，被人借不肯還，復被人偷竊，所餘者不過三百元而已。夜露宿操場中。

十六日

晨，至陳郇磐處，與陳夢家談至滬情形。下午，鄭□自家鄉來，談地方戰事，經正陽關，死人甚多，並述福革斯死事，福於地方貧民特善，貧民有跪河干為福求釋者。

十七日　天仍燠熱

拱德明每日來補習功課。下午有風，稍覺爽快。鳴玉表兄寫信來借錢。晚間赴唱經樓小吃，聞秀之家庭，為秀介紹一四十餘歲之男子，心甚痛之。金錢之勢力，乃能支配男女之愛情，皆婉轉呻吟於其下，信哉為萬惡之源也。

十八日

晨起，寫信寄秀，秀曾欲閱《不開花的春天》小冊，將同《莫斯科印象記》並寄與之。

願永永同記在心
姑娘請不必忘記
我總是你第一個戀人
無論你嫁誰愛誰

下午，赴皖公。寄芷秀《不開花的春天》一冊。

十九日

寄家眼鏡兩付，一茶晶寄二兄御用，一近視眼鏡寄嬸母御用。

二十日

陳迪民來借錢，借二元與之。與近發誓不再借與人錢，又往往破誓。一年來之辛勤勞苦，僅得三四百元。又將為人借罄。余非吝嗇人，乃借者多吝嗇鬼，不肯歸還，或者自命為揩油得計，誠無恥矣。

二十一日　天氣炕燠

二十二日

安徽中學監考。天氣甚熱，室中置冰箱，猶汗流浹背。下午回校。

二十三日

閱初二、高二國文卷。天熱，室內至九十八度。下午赴安公送卷。頭暈痛。寄洋四十元與安

慶純弟。

二十四日

李孟平來，取去《閘北》一詩，擬登《現代生活》中。下午，寫寄芷秀信，秀久無信寄我，豈忘我耶。遙知彼亦當在苦悶中。

二十五日

傷風，鼻流涕。寄秀短箋云：

夜夢見秀，不與我言，蘧然驚醒，轉側床第，遂不成眠。晨起忽忽若有所失，計去數書，問秀起居，至今月餘，音息渺然。每念阿秀當已忘我，回思舊情，深印腦中。雖隔雲天，不能相見，然見床前小照，如見秀也。

【七月二十六日至三十一日原缺】

八月

一九三二年

一日

北歸。渡江，江北旱災，溝塘皆涸，泥澤殘水中，尚有一二病荷，勉力作花，然亦奄奄垂死矣。

這些江北的土房，又映入我的眼簾。

一些鋤地的老人，在烈日下工作著，即將乾死的稻苗，尚有一二野雞在田裏飛。鋤地的人，還沒有野雞容易生活哩。過滁州，又看見那些賣竹籃子的貧民，生活彷彿更加貧苦了，衣服都少完整的。

至臨淮，看見許多人在求雨，搭一個神蓬子。在臨淮附近，又生蝗蟲，成群成群的沿著鐵道走。車中的一個兵士說，這是神蟲，是天神派下來苦害人民的。

至蚌埠下車，宿一小旅舍中。夜為臭蟲所苦，不能成寐。

二日

由蚌埠乘汽車至正陽。

汽車是一個破汽車。破得不知所云。橡皮輪子破了，用繩纏起來。車頭搭腳。均用鐵條亂繞，下上必須鑽入。開動必須先推，始能生火。一車只可坐五人，卻勉強坐八人。盲人瞎馬，亂闖長途，乘車開車者，不能不說都是很勇敢的。

汽車每一停頓，便有一群赤身的小孩和大人，來圍繞著看，身體非常污穢。這條路常開汽車，還是如此。不常經過汽車的，大約更加希奇哩。

聞皖北一帶，虎疫盛行，此地死者尤多。

下午過鳳台。鳳台以西，豆苗甚佳。彌望青蒼，皆是我們辛苦的鄉人勤勞的結果。觀汗流浹背的鋤地人，為之欽佩。余教讀一年，雖甚勤苦，然所得者，不過失眠與衰弱而已。

傍晚，至末口子。此地為潁河入淮處。下車，至正陽，正陽不久曾為紅軍佔領，旋即退去。

夜，住中華小旅舍。與店中閒談，詢紅軍來此情形，聞資產者被俘不少，但於市面似亦無甚影響。

71

三日

由正陽雇土車，推行李歸家。沿途秫豆均佳，西瓜大而甘美，數年來旅居寧垣，未嘗不思之，今得飽啖，亦快事也。

虎疫盛行，沿途多死人，村中聞哭聲。目睹村人皆就井旁飲水，毫不知戒。又蒼蠅特多，蜎集食物上，食者自若，此為招病之主因。且親族與病人聚處，亦不注意衛生，故滋蔓甚易也。

晚間，至家。家鄉正盼雨，豆苗將枯。去歲此時，盡成澤國。今歲炕旱愈恒，重苦吾民，誠不幸矣。

因為虎疫蔓延之故，地方起數種傳說，一云有人受日本鬼子收買，將毒藥投入井中，故將人毒死，而生瘟疫。在運河集某處，曾捕得一投藥婦人。又縣北朱樓子，捕一投藥乞丐，用油炸死。又云某處曾捕此類投藥者，其腋下貼一膏藥，撲之則笑，亦不覺痛。言之確切，故互相傳信。沿途所見水井，皆用大石碾盤為蓋，亦可見甚戒備之嚴。又一傳說云：在江口集地方，有人夜起，曾見陰兵成群，在街上過，四出捕人，故陰魂既被捕去，人即暴死（江口集死二百餘人）。又一傳說云：曾有人見空中過棺材，其後過秫秸捆，蓋人死過多，其先尚有棺材木，後則草草稿葬也。此數種傳說，傳遍遠近，人多信之。顧終無人研究病之所由起者。又治療方法，亦隨處而異。曾見一紙印傳單，上有一藥方，陳皮半夏蒼朮各一錢，麻黃六分，煎湯服。云係張天

師傳來，相互傳播，稱為神奇，頗多服用，亦有效者。又有拜樹、拜土地神求藥者。在縣東南鄉，用紫杆麻葉、屎殼郎（即蛣蜋俗稱獨角獸）煎湯服。在本地方用針戳四肢舌根出血，煎白礬水服。又棗子七枚、獨角蒜七枚、黃坷拉一塊，白礬水煎湯服。用針出血，較為見效。但出血後，忌甜水腥冷，病復犯則更甚，大率吐瀉不止，血滯身現青紫，筋脈攣拘而死。較開明者，亦用濟眾水，每小時服半瓶。又用仁丹、靈寶丹。鄉人信用日本貨，不信本國造。鄉人死者甚眾，至今猶蔓延不止。（十一日大雨補記）

十二日

家純招王姓佃戶寫攬約。吾問此種不平等條約，起於何時，均云不知（大概歷史不久）。吾云，何不廢去之。家純云：吾人全靠田產，非此不能生活，安能廢去。小資產階級已至命運末期，即將淪沒，尤不覺悟，甚可慨也。

一九三四年

一九三四年

十月

三日 雨

閱高二學生日記。有一個女學生說我嚴肅得像一個法官，說話像裁判，是常使她駭怕的，這或許只是外表的觀察。

下午在中大文學院晤宗白華先生，詢其對《詩帆》有何意見，他說印得非常美觀。同往訪小石先生，小石先生請我們到夫子廟河南飯店晚餐，菜很好。席間，小石先生說，吾輩今日未知來日，得快樂時且暫快樂，現社會到將崩潰的時期，智識階級多是苦悶彷徨的。

飯後同白華先生踏雨到各舊書肆買書。我買到一本英文的《希臘的故事》，一本魯彥譯的《猶太小說集》，一本從文的《神巫之愛》，一本沈端先譯的俄國台米陀伊基著《亂婚裁判》，一本趙景深編《童話評論》。近常發誓不再買書，因為買了許多書，沒有功夫看，都放在架子上，空費金錢，也成為一種近乎奢侈的嗜好。但總記不牢，看見書，又想買，新的漸漸在架子上

變舊了，又要買新的。近來尤其歡喜收買翻譯的劇本，已經有一百本以上。

同白華至方令孺九姑處。九姑看《小婦人》影片未回。

歸寢已十一時，夜寐尚好。

四日　雨

早晨一堂課，為學生講《墨子·兼愛》。

十時半，赴中央醫院診病。近為病所苦，甚為焦急。至圭璋處，彼正著手編詞史及宋詞考偽。他們多至滕剛[20]處，取來《詩帆》第三期二十本。彼又催我繳稿。《蝸牛》一詩，尚須修改。

是描寫都市，從醜惡中去尋找美，我喜歡寫田園自然景物。大家各走各的道路，但對詩的態度都是認真的。

至方令孺處，送去前數日為彼所攝影片五張。令孺的長女白蒂極聰明，英文程度甚好。

下午至汪銘竹處，吊其父喪。彼所作《喪門》一詩，即緣於此。

晚間宴請主任許本震博士。夜雨。欲往看《小婦人》影片，精神不佳，俟之明日。

19　方令孺（一八九七～一九七六），安徽桐城人。文學家。曾任重慶國立劇專教授、國立編譯館編審、復旦大學中文系教授。常任俠日記中亦尊稱九姑。

20　滕剛，字孟雄。早年從事文學創作及翻譯，有《夜未央》、《末日》、《我所尋找的女人》的創作集等。

寢中看書成了我近來的習慣，又是十一點，方才睡眠。

五日　雨止，溫度六十二

早會談話，講中國在世界運動會中之落後，希望本級努力運動會。第一課為高二講《墨子·非攻》，痛言戰爭之罪惡，並說明消滅戰爭的戰爭，墨子並不反對，如墨子即曾率領弟子，為弱小民族作防禦戰，並著《備城門》等篇。日本攻人之國，強佔東北四省，不自知其不義，我們抱不抵抗態度，便是人類的恥辱。所以暴力來侵，不抵抗亦是恥辱。

讀《猶太小說集》短篇三段。

中大西洋文學系張沅長來訪，談及中大文藝事。我希望他多出翻譯專號，他說對此意見甚採納。又約為撰稿，余已應之。彼云，舊欠稿費，即將送來。

讀《新民報》所載批判張道藩戲劇文三篇[21]，以蘇芹蓀文較為認真。其他有漫罵者，有頌美者，均無余文一篇，載前日《中央日報》，自謂尚公允也。

下午，開任俠級級會。學生總是對物質享用不滿意，這真是一個布爾喬亞的訓練所，從農村來的人，不幾年也都帶著貴族的架子了。我說：你們將來或許又是騎著人走的一批高等人，不會

21　張道藩（一八九七～一九六八），原名振宗，字衛之。早年留學英法，專攻美術。返國後歷任國民黨中央執行委員、中央組織部長、中央文化運動委員會主任委員、中央宣傳部長及中央海外部部長等職。曾參與發起成立中華全國文藝界抗敵協會、中國文藝社。

走到民眾中間去的。

遇舊同學黃某張某，這兩人在大學的時候，就是小政客，現在都彷彿成為要人的走狗了。一個人弄到一個嬌小的女人，另一個看起來，許是抽大煙吧。孫君劉君來，即請其同看《小婦人》電影。散後同蘇拯、鄭青士等至花牌樓，書癮又發，徘徊書肆中，見有譯本郭果里《肖像》一本[22]，甚欲購之，終強忍未買，恐遲日又須往看也。天氣晚晴甚可愛，夜涼如水。寢後又失眠。晨起精神不佳。

六日　晴，溫度六十二至六十四

上午赴中央醫院診病。

將《詩帆》第二、三期分贈屈義林、沈子曼、徐天白等。前訪方令孺女士，對《詩帆》甚稱美，內中我的兩首小詩，她很歡喜。下午到中大讀日文，又同范存忠、呂天石、彭先捷三人，合請孫建先生補習日文，今日開始。

晚間至汪銘竹處將小詩《蝸牛》一首，交《詩帆》付排。又至花牌樓看電影，希佛來片子，低級趣味，但禮拜六晚及禮拜日，無工作常覺無聊，亦聊破寂寞而已。

夜歸時又至書店徘徊，買來《肖像》一本。

七日　禮拜日

赴滕剛處，渠云：滕固[23]對於《詩帆》亦極稱美。至方令孺處，外出未晤，留高爾基《草原故事》一本，《左拉小說集》一本與白蒂。白蒂前日向我借小說，所以今天為彼送去。歸至舊書店買巴金譯《前夜》一本，鄭振鐸編《戀愛的故事》一本。此書從希臘羅馬的神話與傳說中譯出，印刷頗精美。關於此類書，近購有日人松村武雄著的《歐洲的傳說》一本，又 The story of the greeks（H·A·Guerber）一本，連此共三本。

上午，謝壽康先生[24]曾來訪，因外出未晤，否則可以詢其對於《詩帆》意見。

夜讀《希臘神話》玉簪花、向日葵兩段。

23　滕固（一九○一～一九四一），字若渠。江蘇寶山人。作家、藝術史學家。著述有《中國美術小史》、《唐宋繪畫史》、《滕固藝術文集》、《圮芬室文存》等。

24　謝壽康（一八九七～一九七三），字次彭。曾任中央大學文學院院長、駐比利時代辦、國民黨立法委員、國立戲劇學校教授等職。

一九三四年

八日 溫度至六十六

晨起讀《歐洲中世紀的傳說》幽魂草一段。紀念周後上課一堂，為學生講《墨子·尚同》。批評中級小學生演講。中大實校的小孩子多活潑可愛，同這些天真的孩子在一起，令人忘記了自己的年齡。

下午再讀《希臘神話》。關於希臘的書，我只有幾本。一本周作人譯的《希臘的擬曲》非常好。一本李金髮譯的《古希臘戀歌》。一本鄭振鐸編希臘神話《戀愛的故事》。一本王力編著的《希臘文學》，一本周作人譯的《冥土旅行》，此外《陀螺》裏也有些希臘的東西。近來對於古代的文學，引起比以前更深的趣味，常喜歡讀《聖經》新舊約，讀《十日談》，讀《愛經》之類的書，覺得其味深厚，如飲醇醴，陶然而不自知也。

燈下讀法國果爾蒙的《西蒙納集》，將戴望舒譯的同周作人譯的對了一下。我這兩年非常愛讀果爾蒙的田園詩，作詩也很受了他一些影響。

侄兒欲入高中求學，長兄不肯令其讀書，在撿出衣服送給的時候，為之黯然。自己在做著中學教員的事業，看著自己的侄兒輟學，而經濟的力量，又只可供自己診病服食之用。想積些錢出國再讀書，也成為一只希望的夢。這都足以引起無限悵惘。不過我對於都市教育，同時也起了惑疑，以為不求這種學問，也是幸事。

九日 溫度六十八

接謝壽康先生請簡,約赴晚宴。

接陳夢家自北平來書,渠自云甚寂寞。得一聰明的愛人,尚喊寂寞,寡人不知何以為情也。渠深喜我《相見歡》一詩。我寫此種古典的唯美派的詩,是第一次,惜《方形的城堡》等詩,不能發表,知者反少也。

早課為學生講《墨子·尚同》及李白《長幹行》。下午讀日文。晚間赴謝壽康先生宴會,同席有蘇芹蓀、袁菖諸人。謝談及前次劇評,頗有同意處。又詢及《詩帆》,彼甚喜此刊物。自云在法時常喜讀波台賴爾詩,又魏爾侖詩極重音節和諧,均不易譯。席散後至滕剛處,再至花牌樓買來《機關》劇本一冊,辛克來著。又《青年界》六卷三號一冊,內有周作人《日本文學談話》一篇。為夢家索來《鐵馬集》,書價七元。

十日

早晨周密來。下午,看電影《女性的追逐》,此片毫無藝術價值,亦因銘竹之約也。赴花牌樓買來《時代畫報》一本,又曹靖華譯《四十一個》一本。夜讀《希臘的戀歌》及《時代畫報》

關於近年戲劇運動的一篇介紹。

十一日　溫度七十

上午教育部郭有守等來視察。

早課為學生講李白《白頭吟》。下午改國文卷二十本。

赴大學上日文課，郁女士（郁達夫侄女）[25]來坐在我旁邊，是一個聰明活潑的小姐。下課後，一定要約我禮拜六同遊滁州琅琊山，我說有課，她說必得請人代，我真不知怎樣好。心是忐忑的，不要受過創傷的心，又被挑得不安寧吧。近來我是自顧刻苦的去過清教徒的生活，不去接近女性，逃避女難，但是女難卻又來了。

十二日

上午赴銀行存款，本月只餘四十元。寄夢家書價七元。至中央醫院診病。過花牌樓，買來

25 郁風（一九一六～二〇〇七），浙江富陽人。畫家、美術評論家。一九三五年入南京中央大學藝術系學習油畫，並參加左翼「美聯」。曾任《救亡日報》美術記者。一九三九年在香港主編《耕耘》雜誌。一九四三年在成都、重慶從事舞臺美術及美術創作。作者日記中另作「風子」、「豐子」。

《現代美國文學專號》一冊，又《矛盾》「戲劇專號」一冊（舊的）。下午開本級級會，開教導會議，討論秋季遠足。晚間赴圭璋宴會。

十三日

因為郁風、徐德華約我往遊滁州琅琊山，在五點鐘時即睡醒起床了。這時天方黎明，東方的朝霞，甚為美麗。漱洗後即攜一手杖，一照相鏡箱至大學，聞一隊四五人已出發矣。趕往下關，中途遇徐德華，遂同乘公共汽車往，遇郁風、潘玉良等於渡輪上。過江即搭七時半火車北去。由車窗外窺，割過稻子以後的水田，顯得很荒涼的樣子。久在都市中，一旦看見田野，如久吃肥濃遇到清淡的蔬菜，精神為之一爽。車中徐德華、郁風各為我作速寫像一。郁風善於唱歌，使人忘倦。到滁州時，即乘小車往遊琅琊山，山路樹陰覆地，野菊作藍色小花。下車摘野菊一握，贈潘玉良畫師，並贈郁風小姐。郁取簪帽上。益覺天真可愛。聞釀泉潺潺，即至醉翁亭。停車小休，啜茗二賢堂上，即為郁風攝一影。余與郁風遊伴合攝一影。鷗公謂此山蔚然深秀，遊伴皆有此感。記伴皆已就道，始匆匆隨與俱行。入山愈遠，林壑愈美。又入後山竹林中，郁刻名竹上。至遊春假來此，野桃初花，楓梧未榮，甚得蕭爽之致，今復來遊，景象雖異，而各得其美。所謂四時之景不同，而樂亦無窮也。至琅琊寺，即休息寺中，遊伴皆博棋為樂，余與郁上寺後巡遊，入一石洞，蛇形而出。坐林下石几上小談。郁極活潑，談言皆有詩意，與郁相聚，自覺減輕十

歲，兒童心情，時時流露。遊伴來呼午餐，始下。山僧備饌甚豐美，雖蔬素，頗可口。寺中芭蕉高大，結香蕉，花蕾下垂未放。木芙蓉亦盛開。郁風立芙蓉下，為攝一影。花圃建小亭，秋蘭數盆，香氣四溢，懸崖上遍生迎春花，春日花開時，想更美勝。餐後小休，由山僧導遊，上藏經閣，中懸木刻大士畫像，線條極精細。下藏經閣再入一祇園精舍，蓋係新建，聞主席林森曾寓此。下山，道中遙見山上紅葉一樹，極可愛，余與郁風、德華攀援往取，余所摘獨多，郁風攀登樹上，摘亦盈握。下山追及遊伴，即各分贈一枝。車馳小道中，紅葉隨風飄舞。過醉翁亭，欲再遊豐樂亭，時已晏，未去。遊伴即在此作畫。余與郁風坐一山坡樹下，且談且作畫。郁風水彩畫筆，不知何時遺去，不得已，余為摘樹葉細枝，權充畫筆，畫成竟粗放類油彩畫，余與郁風均喜之。郁風謂此畫誠可寶，將永作紀念也。下山，余履滑，幸健足騰躍，毫無困難。郁風說：願常保此跳躍精神。我說：凡是行不通的，我都將以跳的方式跳過，對於社會的一切，皆作如是觀。郁亦深以為然。尋得遊伴，皆坐釀泉上，畫猶未竣。

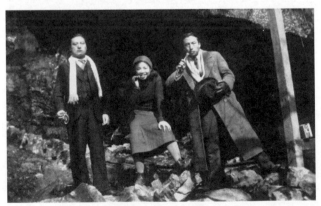

「風塵三俠」之常任俠、郁風、徐德華（1934年）

郁脫履濯足立水中，余亦脫履下，水深及膝，涼意爽人。至小橋下，潑水為戲。郁風唱小歌，倚立小橋穹隆中，背後薜荔下垂，細條可念。德華作一速寫，余將為詩紀之。俟遊伴畫竟，始納履上，取巾為郁拭足，並撿畫具，隨乘小車歸。迨至車站登車，已暮色蒼然矣。車行，夜色漸合，新月如鐮，隨車南來。余與郁風倚車欄小立，郁唱Moonlight小曲，覺此情此景，不可多得也。渡江，學校大汽車，已候之江干。至女生宿舍下車，又同德華、郁風至北門橋小食，食後至新街口散步，買水果攜至德華處，各啖梨子、香蕉始散去，就寢已十一時。今日甚愉快，亦不覺疲也。

十四日　天雨，激寒，溫度較昨日低十度。

上午本京族人常學文、常學全來，詳談開平王遇春公陵墓累世管理情形，及最近為其族侄盜賣與總理靈園事，擬向法院控訴。此事余允為之助力。遇春公為明初民族英雄，驅逐強寇，恢復中原，此後人所應崇敬也。

下午約郁風、德華往夫子廟聽鼓書。此間經年未來矣。往歲白雲鵬在此，頗喜聽之。晚間赴張楚寶喜筵。歸過花牌樓，買來小書兩本，一本為英國巴蕾著《我們上太太那兒去嗎》劇本，睡前閱畢。

上午寫一小詩《豐子的素描》，交豐子閱看。豐子甚喜之。晨起曾寫一《掛枝兒》，此體未嘗為之也。

一九三四年

【附《掛枝兒》】

自從初識得冤家後，
攔在心上一時也不能丟。
你聰明可愛天生就，
俺吞了你的餌，
上了你的鉤，
縱然是一條活潑的魚兒，
也只好由你牽著走。

十五日　雨，溫度五十八。

早晨坐紀念周。上午卜少夫來借錢，云辦一晚報。下午將昨夜買的一本《笑贊》看完。現在正是風行幽默的年頭，這一本明朝人編的書，頗有許多雋永的故事。夜送在琅琊山為郁風攝的照片，即坐談一小時。歸寢。

87

昨天銘竹告訴我，出版物需經甚麼地方審查，我的詩集也不能免，真使人氣憤。自己印一本詩，也要受多少麻煩，真是可笑之至。許多瘟官做惡，卻是任意胡為，沒有人管，而對於文化事業，卻努力摧殘，不知是何居心。今天打電話給蘇拯（芹蓀），彼云代為問一問，不知什麼鳥官管這事情也。

十六日　雨止，仍未晴明。溫度五十六。

上午講課後，即至滕剛（孟雄）處，取來《詩帆》第四期二十五本。並至中央醫院看病。下午，赴陳樹人、曾仲鳴等九日登高詩會，至雞鳴寺，與會者頗眾。多五十左右人，余年蓋最少也。座中以侯官陳石遺年最高，精神猶矍鑠。春間三月三日會於後湖，此老亦在。其他如邵元沖、羅家倫、曾仲鳴輩，前皆提倡新文學者，今亦附庸風雅，追模漢唐矣。余因好奇，故涖會，實則近已不喜作舊詩矣。歸後，上日文課一堂，即同郁風往取照片。再補習日文一堂。

張天翼、高植下午來我處，因外出未晤。汪漫鐸自河南寄來一信，云在河南辦一文藝月報，囑為寫詩歌寄去。

一九三四年

十七日

上午至銘竹處，外出未晤。至裝訂所取來合訂書三本。余之《小說月報》自十三卷起至二十二卷止皆全。合訂二十冊。又號外《中國文學研究》合訂一冊、《法國俄國文學研究》合訂一冊。其他如《文學月報》等多已合訂，因借雜誌者，隨手取去，較難補全也。卜少夫來借錢。下午在銀行提取，為送去。至張天翼處，外出未晤。在花牌樓買來《基拉基拉林娜》一冊，又《譯文》第二期一本，甚佳。卜少夫贈我日文《小婦人》一冊，彼自日本新歸也。晚間郁風來，同去取照片，即同至銘竹處，雜談文藝之類，夜深始同風子踏月歸。

十八日

晨，溫度四十八。上午赴滕剛處，取回詩集《毋忘草》[26]稿本。至勵志社參觀運動會，並訪包君。轉至中央醫院診病歸。

下午，同風子、德華赴後湖蕩舟。薄暮，德華因事先歸，余與風子蕩舟南湖中。明月在天，下午，同風子、德華赴後湖蕩舟。薄暮，德華因事先歸，余與風子蕩舟南湖中。明月在天，

26 新詩集《毋忘草》，常任俠著。一九三五年二月作為土星筆會叢書之一出版發行。收入自一九三二年七月至一九三四年十月間所作新詩三十首。

四顧寂寥，如此良夜，竟無他人，惟見遠處燈火而已。余蕩舟不令湖水作聲，緩緩前進。握豐子手，覺微涼，因臥船尾，教豐子坐余側，打槳取暖，豐子初不嫻習，告以推動之法，始能自如，不久竟已抵岸。復乘車至北門橋少食，始歸寢。

十九日

下午約風子未來。至南門同族人出太平門謁開平王墓。王墓為人盜賣，將謀追還之策。開平王遇春公，生當民族衰微，處於異族蹂躪之下，以農民革命，卒光華胄，為民族吐氣，今則荒煙蔓草，僅剩土丘一抔，且為不肖子孫盜賣，誠可慨矣。王墓向由懷遠遷京族人經理，自洪羊（太平天國）以後，即由張鳴皋等八家耕植，有田九十餘畝。民十三年，由懷遠遷京族人經理，京中族人常興旺等重立契約，稍收租金，以為修墓之用，京中族人常學文，猶與其事，人證物證均在，進行當不甚難。

二十日

上午率同高中學生參加京市運動會。下午未上日文課，又同風子、德華赴後湖蕩舟，至暮方歸。夜寫詩三首。失眠。

一九三四年

二十一日

早晨赴城南，將詩交與滕剛付排《詩帆》第五期，即同銘竹至夫子廟啜茗。夜八時赴後湖月下蕩舟，聊遣苦悶，十一時歸寢。中夜又失眠。

二十二日

寄詩三首與漫鐸，漫鐸辦一文學月刊，曾來索稿。又寄一論文與蘇拯，彼前日來函云：□□月刊下月出一民族文學專號，囑撰稿也。為風子所攝小照，即交與之。

二十三日

下午赴教室中看風子，相見頗淡漠，使人苦悶。少時德華來，即共言笑。赴中山院讀日文，風子仍坐余側。散課後，同往取照片，即約夜往觀劇。晚餐後，風子與余步往，口唱小歌，不覺已至世界影院。劇散後，已十一時。

二十四日　有寒風

下午約風子赴國民看電影，即邀德華共晚餐。遇芹蓀、少夫等人，共步行歸校。

二十五日

下午散日文課後，與德華、風子同遊清涼山。夜又自往觀電影，未終場即歸寢，因明日須赴蘇旅行也。

二十六日

晨起即命車往約風子，同赴下關，為時尚早，同餐小飯館中。少時，遠足學生及同事小至，即搭車南下。途中與風子共談藝術電影之類，並唱歌為樂，頗不寂寞。風子以予為友，予亦樂之。下車寓中央飯店花園樓上，此地為余嘗住者，每憶昔遊，不禁黯然。

薄暮，送風子至其女友方菁處。夜風子、方菁同來，予因外出，未晤。覺微疲，夜寢頗暢。

帆，在蒼茫中。下山日已晏，即乘舟歸，抵城，已燈火滿街矣。夜方菁、郁風同來，談頗久。

二十七日

與本校遠足隊遊天平，予著滑底皮鞋，山石蹭蹬，攀登頗不易，直上最高峰巔，遙看太湖風

二十八日

晨至風子處，與方菁三人同出胥門，約其同學遊趙兩君，同遊虎丘。在塔下為風子攝影。共野餐與山塘岸上。時有一賣花女，嬉笑來視，方女士欲為畫一速寫，乃笑而避去，天真可愛，即春間來遊時所曾見者。歸途諸人皆作畫，予自徘徊荒塚上，背斜陽而獨坐，秋蛩切切，鳴叢草中，短碣之影，漸臥於地，不禁愴然有感，即寫詩一首記之。

與風子別後，晚間至昔日愛者家中，只見一結婚照片，不覺感慨繫之。夜與同事諸人聽歌觀東戲院，以譴苦悶。歌者率為一男一女，唱《三笑》、《珍珠塔》、《落金扇》、《雙珠鳳》等故事，男子彈三弦，女子搊琵琶和之。先唱一開篇，其後男子作說白，即唱故事，插科打諢，並擬神態。此種故事，不知每年演唱幾千百回，而蘇人聽者，津津不倦，茶座常滿，大多市民階級，蓋深合其趣味也。歐美劇界如莎士比亞、莫利哀等，每劇亦演不知若干次，而觀者不衰，其

93

情緒蓋如此矣。去年嘗遊濟南京津，每往聽大鼓，亦類此風味，惟南聲柔靡，而北音激亢耳。坐倦即早歸寓。在戲院中，曾遇遊稚吾君，作小談，彼云寓蘇州也。

二十九日

晨起赴小倉口女師附小，即同郁風、方菁、趙珊等往遊滄浪亭，參觀美術學校，承校長顏文樑先生殷勤領導，盛意可感。至十時餘，即赴車站，與旅行隊返京。郁風留蘇未還。

在車中觀覽風景，並讀畢《基拉基拉林娜》一書，同事丁君，為我自滬帶來《劉峴木刻畫集》一冊。余近好木刻畫，計有《引玉集》一冊，俄人作品，魯迅集印。德國佛丹斯麥塞賴爾木刻連環畫四冊，良友公司印。又《土敏土》一冊，亦插圖木刻畫多幅，近為一學生借去。又《善終旅店》一冊，麥塞賴爾作木刻插圖三十餘幅，水沫書店印，近為風子借去。此外散見各雜誌中者，每喜收買。近日國內亦頗注意討論木刻畫，作品亦常散見，雖頗幼稚，但亦一好氣象也。

三十日 陰雨

下課後，即赴中央醫院檢查體格。

一九三四年

三十一日　仍陰

下午，赴滕剛處取來《詩帆》第五期三十本。與汪銘竹至花牌樓買來《日本新興文學》一冊，《域外文人日記抄》一冊，《兩條血痕》一冊，又《文學雜誌》一冊，《世界知識》一冊。

薄暮蘇拯來，託為作黃英翰聯三付。

夜讀《域外文人日記抄》，最喜果庚作，以為甚有趣味。

十一月

一日　晴，溫度五十四

取院中菊花三盆放室中。赴中央醫院。下午讀日文一課。夜夢迎豐子於車站，醒不成寐。

二日

下午，赴夫子廟買帽子。歸途過舊書店，買來書五本。又至商務書館買來《伊索寓言》一本。

三日

上午，赴醫院。下午一時，豐子約在油畫教室同讀日文。在窗中外窺，果見豐子來，喜往聚

談。讀日文後，即同赴照相館印照片。豐子允送我五張，明日可以取得矣。夜未外出，早睡。晨又失眠。

四日

上午，同蘇拯、羅寄梅[27]、□勉之、卜少夫等四人往夫子廟小食。在國貨商場買來狐皮袍一件。午至彭紹青家吃螃蟹。下午赴國民觀電影《Gold Diggers of 1933》，意義頗好，後段甚精彩，攝影藝術亦佳，惟仍不脫美國資本主義氣派。候豐子不來，甚苦悶，以後將極力壓制自己，以減苦痛。在商務買來《寄遠黑影畫集》一冊。

五日　陰雨

早晨紀念周，學生開演講會。十一時赴大學紀念周，聽胡適之演講孔子與儒教，看見豐子一個人在樓上孤另另【零零】的坐著。下午赴大學尋徐德華，又見豐子，歸來甚苦悶，即寫一信，預備寄與風子，以後當力避她。為愛情所纏繞，甚無聊。晚間心境甚爽適，讀日文，將平假名、

27 羅寄梅，著名攝影記者。一九三八年五月在武漢成立國民黨中央社攝影部，即任攝影部主任。常任俠日記中亦作「羅寄梓」。

片假名復習一過，大概多能記得，再讀文法和讀本，以後將安心努力於此。

六日

早醒，雨已止。寢中暗記日文草體假名，遺忘頗少。早晨上課一堂，為學生選讀西班牙 Ronion del Uollgndan《首領的威信》一個短篇，並令與《譯文》一卷一期中梅禮美的一個短篇合看。兩篇中所創造的人物，都是很有力的。下課後，赴中央醫院診病，已減輕不少。

昨日內山書店寄來《木刻紀程》一本，版畫二十四幅，國人自作，頗不易得，因只有八十本出售也。近日國內頗注意於此，《中央日報》日前且出一專刊，北平又在年底預備開一全國木刻畫展，亦云印專刊，甚望能得之。

晚間寫一信給豐子。

七日　晴，溫度五十二

早晨課一堂，為學生講《荀子·樂論》。下午列席學生級會。傍晚至汪銘竹處未遇。晚餐後收張沅長《中天》稿費洋柒元。又豐子來信，信中只有這幾句詩：

當一萬隻熱情的眼睛看著我，

當一萬隻手臂伸向我，

我是會感到威脅的不自由的。

於是，我常使熱情的眼睛

變成了失望，絕望，甚至瘋狂。

但，你是有著一顆善良的心的，

好！我接受了你的友誼的

堅固的握手！

風，十一月六日晚

夜，再至汪銘竹處，交與詩兩首。彼推薦我讀《挪威小說集》及《庚子外紀》兩書。歸途買來文旦、肉鬆、豆乾等食物。作日記，就寢。

99

八日

下午，下日文課後同風子看電影，歸時至我處談天，夜深始去。豐子問我信收到沒有，我說已經收到了。我明天還要為女子法政領隊，於是早睡了。

九日　天微陰

早晨至女子法政學校領隊渡江，再至琅琊，紅黃霜葉，漫山遍谷，較前遊時，更覺美觀。同行法政學生韓立均、裘良瑾等，數請余為照相，余摘得紅葉一握，亦為彼等奪取殆盡，洵可兒也。

十日

晨，徐德華來，云風子候我於車站，必邀余至棲霞云。下課後，余以十二時十七分南下車往，至棲霞，風子方候於山前，匿樹根下，見則大笑拉之。先登千佛岩，攝兩小影。復至一線天，皆攀登山上，又攝二影。下山歸途，時間尚早，相與坐草地上，撲打嬉笑，至暮始登車返京。

一九三四年

十一日

晨，蘇拯、卜少夫約同遊鎮江、揚州，以十二時十七分車赴鎮江。抵鎮江後，即渡江乘汽車赴揚。夾道楊柳，葉已漸黃，晚色蒼茫中，樹轉轉由車窗外馳過，村落田野，隱暮靄中。迨至揚州時，燈火已上矣。夜，蘇卜二人往遊娼寮，余亦隨往參觀，旋即自歸，逆旅就寢。聞當地人云：揚州以地方寒苦，貧農無以為生，鬻女為娼者甚夥，散往各地，淫業特盛。惟本年以各地商業凋敝，經濟困難，多退回揚州，故即賣淫職業，亦不能為生云。

十二日 天雨

早餐由當地人導往靜樂園食包子肴點，聞此地頗著名。雨中遊史公祠、瘦西湖、平山堂、徐園、五亭橋諸景，由阮朋三君賃舟為導。此君阮元裔，熟於揚州各級社會情形，有別墅在城外瘦西湖濱，云舊時桃花楊柳，夾植岸上，今只存楊柳，已無桃花矣。昔日鹽商盛時，園亭甚盛，今皆荒廢。即湖中畫舫，巨者今亦無存，經濟凋落，故皆因之凌替也。又云：湖中有船娘，恣人調笑，蓋與嘉興南湖略似云。

晚，乘汽車返鎮江，即往看吳子我，在電影院中尋得，即同往小食店晚餐，複在舊書店買舊書數本。登車至京，已夜十二時矣。

十三日

上午，為學生講《孟荀列傳》。下午讀日文課後，同風子往照相館沖照片。夜同往世界看《傀儡》映畫，此蘇俄名片也。

十四日

風子來夜讀，十一時方去。

十五日

下午袁菖來，云施璋將來京再入大學讀書，囑為繳費。坐談一小時，余出《詩帆》贈之，彼甚稱美。

率學生往聽大學防空演講。徐仲年所開文藝茶話未往赴，不知有趣否。

十六日

夜，孫為福約往金大聽音樂會，即約風子同往。

十七日

下日文課後，同風子、德華往取照片，即往看銘竹。銘竹因為學生送書店售書，聞近日黨部認此刊物有反動嫌疑，故被株連，銘竹已避，不知何所矣。

今日上午曾率學生赴公共體育場聽航空演講。夜上北極閣看空防實地演習，放警號後，全城燈火盡滅，惟探照燈照射天空中，月光倍顯皎潔。歸寢時，讀挪威小說一篇。

十八日　陰雨

上午至方令孺處，雜談文學。上次借與《左拉小說集》一本，高爾基《草原故事》一本，彼甚愛讀之，囑再借小說予彼，不日當為送去。午至夫子廟買來舊小說數本，返至花牌樓，買來《旁觀者》畫報一本，又《譯文》三期一本。看電影，遇蘇拯、潘子農等。蘇云《旁觀者》將封

禁，編者並將被逮。夜，頭昏，睡頗早。

十九日　氣溫漸寒，溫度四十八

上課一堂，為學生講唐人小詞。上午銘竹夫人俞磊如來，談銘竹缺課事，余已允為代課。風子來，還我《善終旅店》一本。下午一時，趨車出太平門外龍脖子，謁開平王遇春公墓，並攝數影。王及吾方十九世，有大勳勞於國家，今陵墓荒涼如此，為之黯然。

歸後，赴大學看風子自畫像，披大紅布，如一吉卜西女子，筆姿雄偉可喜，為攝數影，即交往沖洗。四時開校務會議，六時始散會。中間飯食問題，最難解決，以事務員桑某奸猾如鬼，最好刮錢，余大聲直摘其奸，故彼甚恨余也。

晚間補寫八日至本日日記。磊如來，略談即去。燈下讀畢左拉《為了一夜的愛》就寢。

二十日

上午赴中央醫院診病。下午，日文課後，即同郁風至花牌樓看李苦禪畫展。至一小食店晚餐，買來《漫畫生活》一本，又《情與罰》一本，即漫郎攝實戈之另一譯本也。歸至照相館，取來王墓及陵前翁仲攝影，尚清晰，又風子攝影兩張，亦佳。

二十一日

京市空防演習，本校學生往參觀。夜同風子看飛機擲彈。

二十二日

上午，為王墓被盜賣，作呈文一篇。下午，下日文課後，同風子至花牌樓看電影，買來但丁《新生》一本，王獨清譯。同風子至餐館小食，遇卜少夫、潘子農等。

二十三日

作一開平王墓記送報館。下午為《讀書顧問》季刊寫一《國文教學經驗談》，此題王平陵所定，經久未寫，曾來催索，明日須交卷。

夜至汪銘竹處，彼盛稱《舅舅昂格爾》一書，云與高爾基筆致相似，甚為有力，將購來一讀。

二十四日

晨，將國文教學一稿寫成。赴中央醫院，即自順道送往□□書局。在書店遇銘竹，即買來果爾蒙著《婦人之夢》一冊，又波蘭普羅士《哨兵》一冊。果爾蒙予最喜其詩，不知小說如何。普羅士系波蘭著名農民小說家。余愛北歐文學，尤喜波蘭顯克微支，普氏書則未常讀之。

將《高中國文教學選材述略》一稿交《實驗教育》發表。下午學校大掃除。下日文課後，讀《波蘭故事》中育珂摩耳著《陣亡者之妻》一篇。育珂書余有二冊，一《匈奴奇士錄》，一《黃薔薇》，皆周作人氏譯。《黃薔薇》極佳，在文言翻譯小說中，此為上選矣。

晚餐後，讀周作人《夜讀抄》及《顏氏家訓》。

二十五日

上午赴娃娃橋方令孺處，彼前問我借小說，即送波蘭顯克微支《你往何處去》譯本與之。復至夫子廟買得《舅舅昂格爾》一本，此書銘竹極言其佳。前曾讀過本書著者Panait Jstrati《基拉拉·基拉林娜》一冊，亦賈文林譯，頗好。此書大概亦不惡。又買得譯本《一九○二年級》一

冊，易卜生劇《羅士馬莊》一冊，《壁下譯叢》一冊，《神秘的戀神》[28]一冊，最後一種，譯筆為文言，似不甚佳。但近日深喜法人梅里美書，故購之。在小店中午餐後，上茶樓品茗，銘竹、磊如夫婦及繆崇群君，不期俱來。至暮，余獨去，赴吳茂蓀、王楓兩同學喜宴。席散後，復往鬧房，有左恭、高植等，至十時始歸，高植同來，小談即去。

夜雨。失眠。或因兩餐俱飲酒之故。

二十六日

早課講唐人小詞數首。十一時率高中學生赴大學聽空防演講，並表演煙幕。下午五時，視風子，風子出泰西名人素描一冊，因共讀之。夜，法廉來。寢中讀《舅舅昂格爾》至一一五頁。

二十七日

早課讀孫詒讓《墨子傳略》。赴中央醫院診病。下午讀日文一課，又至花牌樓問國貨黑呢大衣價目，買來屠格涅甫《一個虔敬的姑娘》一冊。寫寄夢家北平一函，又寄日本東京帝國大學一

28 原名《依爾村的妮娛絲》，梅里美著，盧白譯，上海真善美書店一九二八年版。

函，索閱章程。明夏擬往入該校文學教育兩科肄業。

寄夢家箋稿如下：

夢家足下：前得手札，未即奉覆，人事栗栗，匆匆又將
期月。自足下與瑋德俱北去，同泰寺亦不常往，暇日大
率徘徊書店中，買取小書為多。九姑遊杭已歸，輒一臨
存之，彼適來借我書數冊，讀之頗有興趣也。瑋德處曾
去信候問，並寄去《詩帆》數冊，彼未有信來，不知渠
病究如何。南中日來奇寒，今日下午且霏雪，北方更何
似？匆冗不備，即問起居。任俠午啟，十一月廿七日
燈下。

周學儀、劉淑娥來還《空大鼓》、《羅馬尼亞小說集》
各一冊，又借去《他人的酒杯》一冊，《先知》一冊，此兩
女生國文似皆有進步，因其喜讀譯本，不喜創作，欣賞能力，
已漸高矣。

夜讀庫普林《皇帝的花園》一篇。

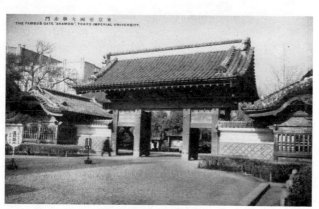

日本東京帝國大學赤門

二十八日

夜與高植往中央飯店看邵洵美君，未遇。即至書店買來《英國近代詩歌選譯》一冊，李唯建譯詩呆板，與王獨清、郭沫若大體相類，余不喜之，惟凡係譯詩，余輒備有一冊耳。又買來酒一瓶，醬蹄肘一包，夜歸小飲始寢。近日又喜小飲，是風子撩起的舊習。

二十九日

下午，參觀勞作教育展覽會，出品多專門技術人才或教師代作，裝飾門面者，福建漆器尤佳。回，上日文課一堂。風子來我處，約定明日看電影。又上日文課一堂，孫建先生課，已久不往，為一女人所吸引，實在可怕。余今將努力奮發，不再做無聊的事情。

夜，赴花牌樓買來《文藝月刊》十月號一冊，前作《秋日的園子》已登出。又買托爾斯泰《鄉間的韻事》一冊，《文學》十二號一冊。至吳園聽蘇州人說書，繪影繪聲，口技甚佳，所說多《岳傳》、《玉連環》之類，一男子獨白，最後一人，且不用弦索伴奏，與在觀前所見者不同。惜不諳吳語，坐書場中，讀汪馥泉君《今古奇觀的分析》一文，亦登本期《文藝月刊》者。少坐品茗即歸寢。

三十日

早課講《墨子傳略》。下課後，即至中央醫院診病。風子午前曾來，未晤，留字約下午準來。午餐後，寫呈文一張，為開平王墓事。讀但丁《神曲》（錢稻孫用義大利原本文言譯本）坐候人來。子我由鎮江來看我，小坐即去。送彼前由普陀帶來碾玉觀音一尊，亦彼約定者，並將《詩帆》二十冊，託彼代售。五時，風子、德華來，即同往看電影《The Song of Songs》，在休息的時候，我附風子的耳說：你今天晚間特別美麗（忘記這是《莎樂美》的臺詞，或是《茶花女》的臺詞了。）她說：「Jhon，你真會說話。」這約翰大概是指的約翰巴里摩，因為她常說我像約翰巴里摩的，若果指的是《莎樂美》中的約翰，她不會割我的頭嗎？電影散後，即至酒店小飲，又過書店買來日人山川均著《資本論大綱》一冊。

今晨得法廉信，云明日歸家。即撿出雜誌一箱，並旅費二十元，囑工友送去。

十二月

一日

午赴夫子廟六華春請吳子我午餐，未來。到其他客人六位。下午在舊書店買來《左拉小說集》一冊（此書已有一冊，以方令孫女士喜此書，擬贈與之），又盧那卡爾斯基《藝術論》一冊，托爾斯太《不測之威》二冊，係文言舊譯本。歸校赴文學院讀日文兩課。晚間在體育館看賽球。聞郁風雲在樓上曾高聲呼我，會場人皆上觀顧，我獨未聞之。

二日

上午赴傅鳳麟律師處，約同族人常學文等，以胡某盜賣開平王墓委彼起訴。即至夫子廟在茶

樓午餐。歸過花牌樓買來影印《吳騷合編》一部四冊，又《世界文學》一卷四期一冊，《新詩歌》二卷四期一冊。聞中華書局三樓有崑曲會，即往聽歌。由湯文鎮先生介紹，得為一座客。此會名紫霞曲社，專唱崑曲，每月集唱三次。會中人多係官紳富人貴婦六十餘輩。檀板輕歌，猶是前代風流，座人多有遺老氣，所謂不趨時尚，專事雅趣者。此與對街吳園雖雅俗不同，皆吳人娛樂，可與毗鄰國民大戲團，做一國貨洋貨論比。

余前讀書大學時，常從吳縣吳瞿安師講習南北曲，從事研究數年，略諳曲律，著為雜劇五種，大學已印四種，今尚有《祝梁怨》四折雜劇一種未印。師並為請樂工一人，從習度曲。後以興趣改易，遂廢所學。今聞《遊園驚夢》及《長生殿》、《西樓記》等曲，如溫舊夢也。

夜尋郁風無著，與徐德華赴夫子廟觀新葉劇社演《買賣》、《最後的擁抱》兩劇。十二時始歸寢。

三日

上午紀念周，余任主席報告，繼學生演講比賽。晚間，約蘇拯至夫子廟聽大鼓，夜歸頗遲。兩夜均睡眠不足，此後當改此習。

四日　天氣頗寒，戶外冰塊，終日未融，室內亦只四十度

上午率高中部學生參觀勞作教育展覽會。下午同郁風、徐德華參觀世界大飯店榮寶齋書畫展覽會，中多名作。近年所看中國書畫展，此其最上者。工細花卉禽獸俱見工力。又如齊白石、蕭屋泉、林琴南、陳寶琛等書畫，亦多不易得之作，近一二年內，京中常開畫展，此種貴族客廳的裝飾品，固必在貴族麕集之地售賣也。

至夫子廟小食，遇張天翼、高植、蔣牧良等，即邀其同往，各食蔥油餅一小碟，豆腐腦一碗，人費一角，即可果腹，余最喜此種食法。

歸至花牌樓買來《文史》第四期一冊，《食貨》第一期一冊。郁風同我赴衣店，為我選擇黑呢大衣料。

夜讀《食貨》【中】《宋代都市的夜生活》及《文史》中黑人休士作《我和莫斯科》兩文。

五日

晨課為學生講《垓下歌》（嚴恩椿作）。赴中央醫院診病。艾偉博士請批評國文成績。下午讀比利時詩人凡爾哈侖詩。

六日

下午上日文課一堂。夜同郁風、徐德華至後湖，臥草地上，寒霜濕衣，此樂不可多得。

七日

下午赴中大西畫教室，沙君及德華、郁風為我畫油畫像。在教室買熟肉、燒餅相與大嚼。

八日

下日文課後，赴城南，途遇張天翼、高植兩人，即同赴民眾教育館，聽歌音團習歌，所唱《船夫曲》等甚悲壯。人散後，同天翼、介直赴夫子廟吃油餅。即過舊書店買書，計買來《陶庵夢憶》等四種，皆一折九扣標點書。此種書賈謀利，印得甚壞，定價甚高，不料竟售不出，以致低廉如此。其實各種書籍，應該皆印廉價本，以便利一般學生，及其他好讀書而購買力弱者。此外，則印少數精裝貴價本，以備愛書狂者的採購。

京中文藝的各團體，分新舊兩派，舊詩國畫京劇崑曲等是一串，主辦人大多是些老爺們，我

被邀參加這些團體，常是年齡最青者。其他新文學作家茶話會、話劇社、新詩社、唱歌團等是一串，而其中分子意志不一，相互譏評者多。我是後者最多的一個。

夜讀張岱《陶庵夢憶》，見其描述蘇州揚州等地的資產階級生活，頗能窺見明代社會狀況的一斑。此書與《夢粱錄》、《東京夢華錄》、《武林舊事》等同是一類的東西。

九日 星期日

早晨約郁風、徐德華赴夫子廟大祿茶社吃揚州肴點，同去有高植、陳行素等。

散後赴淮清橋國貨陳列館看何香凝女士畫展，出品不多，尚秀逸可喜。

至民教館晤張天翼、何作良等，唱歌已散。至第一公園，臥草地上，暖陽溫溫可愛，日已將暮，始同郁風赴花牌樓晚餐，徐德華邀看國產片《人間仙子》，不料，一群禮拜六派人，做得如此惡劣也。

十日

精神不佳。下午徐、郁邀往勞作展覽會，雖同去，遙遙隨在後面，並未參觀，立鐵路旁，手日文一冊讀之，以候郁風等至。見一老年黃包車夫，拖一胖婦，因力不勝，蹶軌道下，急代曳之

115

過。途人視余西服革履，著大衣，御黑呢帽，手白手套，皆為驚異。亦以見社會漠不相助，殆習慣也。郁、徐等歸，同赴教室讀日文一課。

十一日

上午赴大石橋六號看吳瞿安師。與瞿師相居至近，但無暇往。近商務印《吳騷合編》一部，師前曾云藏有明刻一部，謂插圖木刻極精，但有二圖頗穢，故已割去，今詢之師，商務所印，則全圖也。以余觀之，圖亦未見若何淫穢。下午讀日文。夜至楊柳處，取來風子照片五張。

十二日

下午為風子攝影。夜同赴Rose and Maray吃咖啡，遇黃天佑、顏鶴鳴等，黃云：布克夫人《大地》，在美攝製影片，好萊塢來華聘請主角王龍，曾囑中央製片場代物色人才，彼視余軀幹偉岸，云將為介紹也。

過東壁書店，買來屠格涅夫《十五封信》一冊。

一九三四年

十三日

上午診病。下午讀日文一課。以東京帝大文學部長宇野哲人氏來函，請日文教授講解，意云中央大學文學系畢業，可以直接進入帝大研究院也。

十四日

將詩集抄寫一過，送內政部審查。近來任何事都不自由，出一冊詩集，也要受到干涉。夜，寫信給風子，並赴女宿舍送照片與之。風子云，德華近日態度失常，因恐彼增加痛苦，與之談話，將必留神。並謂我之態度，坦白光明，友情必能樹立永久云。

十五日　晨霧

上課兩堂，講《項羽本紀》。得陳夢家來信，彼云頗窘，欲我借與三十元。赴中央醫院診病。過花牌樓買來亞美尼亞A. Aharonian小說《死的影》一冊。下午豐子為我畫油畫像完成。同赴中央飯店看吳南愚象牙雕刻及張子嘉國畫展。並訪北平美術專科學校校長王

悅之先生，此君風度甚佳，為福建人。又南京美術專科學校校長高希舜先生亦在座，即略談中西藝術混合問題，意見頗相投。

近來南京畫展甚多，要人多有錢，且愛收藏書畫，鼓吹風雅。國難雖深，不妨先天下之樂而樂也。

晚餐歸校開同事交誼會，散席後赴大學看國體籃球賽。

這兩天梅蘭芳又來南京唱戲，說是還要到俄國去。在中大藝術科教室閒談，一個同學因為另一個同學說他面孔美得像梅蘭芳而發起氣來，他罵那一位同學不應該這樣侮辱他。但南京的貴官，多半是捧梅蘭芳的。

潘玉良畫師說我樣子很美，是一個標準男性，我很高興。這位美術家的評鑒，是勝過其他人的。

十六日　晴明。日曜日

晨起讀法人梅里美作《泰莽哥》一篇。訪汪辟畺師，再至陳郇磐家午餐，並余只有兩來客，另一來客為鄭曉滄女，金女大學生，頗溫婉。午後，約風子未晤，昨云同往看電影，竟爽約。赴世界看《三寶壟》片，亦無甚意味。近來對於俠義、冒險、偵探、野獸、馬術、跳舞等片，都不喜之。下一期為約翰巴里慕做《陶白斯教授》，或可一看。至花牌樓買來《水星》一冊，《譯

一九三四年

文》一冊，皆新到雜誌。《水星》以創作為主，態度頗認真。《譯文》完全係譯品，為近頃國內文藝雜誌之編印最佳者。又《從清晨到夜半》劇本一冊，德人愷撒著，同學梁鎮譯，為中華所出現代文學叢刊之一種。中華出此叢書，與商務所印世界文學名著，可以比美。

余近來每日輒購新書，殆成一癖好。堆滿架上，又不即讀，耗去金錢不少，每以自戒，但偶過書肆，仍流連而不忍去。

夜七時往大學看賽球，歸讀《論超現實主義派》一文，又法人梅里美《西班牙書簡》一篇，極有興味。今日極喜梅里美作品，最早所讀梅氏書為《嘉爾曼》一冊，已數年矣。

十七日　陰雨

精神很不愉快。上午讀契訶夫《奇聞三則》，魯迅譯。下午，寫信。看風子，風子說昨天受張倩英的邀請，用汽車接出去同幾個中央黨部的高等職員（都是美國留學生）逛郊外、跳舞、吃酒，從早晨到夜半，方才回來，所以失約。並邀我明天看《陶白斯教授》一片。

若果是賤價的情愛，我不能接受；若果是作為快樂的分與，我更不屑去接受。我不能給自己苦酒吃。所以我不過留存一點友誼而已。

葡萄酒無事時常常常吃一點，我自己是常備一瓶的。

十八日　陰雨

晨課講《項羽本紀》。為學生改課卷。下午讀日文一課。同郁、徐二人赴夫子廟看電影。歸途過花牌樓買來《文藝畫報》第二期一冊。

十九日

下午，赴華僑招待所看王悅之西畫展。晚間同學汪漫鐸自河南來談，移時始去。

二十日

漫鐸來，同往鼓樓午餐。下午上日文課，同郁、徐看約翰巴里摩作《陶白斯教授》影片，表演用細線條小動作，甚佳。劇散後，即同赴花牌樓晚餐。為王悅之西畫展寫一批評，交《中央日報》。[29]

一九三四年

二十一日

寫信三，一覆純弟，一覆陳夢家，一寄封景孚索錢。數年來人借我錢，無一肯還者，今則不能照舊客氣矣。下午赴傅鳳麟處未遇，即至世界飯店看古畫古物展。馬君與余十餘年前同學南京美專校，又十餘年不相見，其藝事益進矣。復至中央飯店看馬萬里畫展。馬君與余十餘年前同學南京美專校，又十餘年不相見，其藝事益進矣。又晤舊同學陳珏生君，亦十餘年不相見。陳當時為一姣美童子，今則髭鬚滿頰，相見幾不能識。陳謂余尚似舊時，故一見能識也。過花牌樓買來《現代演劇》一本。

日來食多不能消化，胃中頗不適。

二十二日

上午診病。天雨。下午，至汪銘竹處。復至夫子廟看王平陵所編《重婚》電影，國產片仍舊使我失望。至花牌樓買來書數本，內一本《准風月談》為魯迅先生所印最近雜感集，大約不久又被禁止。又火山詩歌定期刊一期，內容甚壞，不足數也。

至花牌樓吃飯，又生氣，只吃稀粥兩碗。

二十三日

下午赴國民看雅寧氏電影，人極擁擠，即赴方令孺九姑處，九姑請余為其長女白蒂補習國文，余已允之。再赴國民看電影，風子、德華亦來。劇散後，同進餐，再赴夫子廟首都看《重婚》，十一時始散。

二十四日

夜看聯華國府賽球。張平來，訴中國旅行劇團在北平情形，即假三元半路費與之。張平云：海上劇界傳余已應美高梅公司之聘，演《大地》主角，不日即赴美。予實未知此消息，大概前次中央影場黃天佑君欲為介紹，消息亦即自彼傳出也。

新製狐皮大衣成，即著之，天實不寒。

二十五日

下午，王悅之來，對余畫展批評，甚表感激，云讀余文不覺泣下，得一知己，頗不易也。

上日文【課】後，風子為我所畫油畫像，即取來配框。夜，再往看聯華中大賽球，晤蘇拯、卜少夫等。夜眠不佳。

二十六日　仍陰雨

下午，讀郭子雄《筆會在蘇格蘭》一文。

二十七日

上午講毛詩《邶風·穀風》、《衛風·氓》。至方令孺處，為其女白蒂講課，適學琴未在家中，即至花牌樓買《文學季刊》第四期一冊，《詩歌季刊》創刊號一冊，至衛生署滕剛處，送洋五元，還《詩帆》印費。天又雨。夜讀兩刊物詩行。

二十八日

上午講詩。下午讀日文。天又雨。即同郁風等閒談至天晚，始返校。

二十九日 天雨

午，郁風來，即同出吃午飯，並訪其女友魏女士。同徐郁二人看《泰山情侶》電影，此等影片，係美國資本主義社會新奇的刺激品，毫無道理，惟游泳術表演頗佳。同至書店買書，計《窄門》一本，舊畫報三本。夜聽馬思聰提琴演奏會，散後，送郁風返滬，由下關登車，至和平門下車。新舊兩城們，均已關閉，顛頓泥淖中，不能入城，即在城外小旅舍小宿。

三十日

午，放晴。下午，同孫為佛看電影。至花牌樓買中譯本《波台賴爾散文詩》一冊。夜收賀年片多張。

三十一日

上午，施璋自雲南來，即往銀行兌錢付之。至花牌樓祥泰衣店，還去大衣錢四十元，買對子一付，送李驤結婚。上月送喜禮十餘份，喪禮數份，本月不知又送多少份。晚間，中大遊藝會。

一九三四年

送韓徐兩女娃入場，即歸參加實校中學部遊藝會。表演至十二時始散。下午小學高級部遊藝，表演《殘葉》一劇，內容係葉木花被日人殘害事。頗沉痛悲壯，小孩演劇，以余所見，此為最精彩的一劇。

印賀年片一盒百張。余歷年不用賀年片，今則人事酬應日多，收人賀片，不得不還，實則此種消費，毫無道理，余雖反對，亦無如之何也。

一九三五年

一月

一日

上午，至吳瞿安、胡小石兩師處賀節。再至城南門東仁厚里王伯沆師處[30]，坐談至下午二時。

先生藏書，多手自精校，所批《紅樓夢》，密字細書，閱讀已十九遍，缺冊補抄，亦極精美。書眉細字，用各色評點，讀書誠精細也。先生聞余有《金瓶梅》一書，自云平生未嘗寓目，極願一借讀之。

至盧冀野處[31]，外出未晤。至唐圭璋處，彼方印詞話叢編，舊借予款，云將以書抵償。

30 王伯沆（一八八七～一九四四），原名王瀣，字伯沆、伯謙，號冬飲。著名教育家。先後擔任中央大學、南京陸師學堂、兩江師範學堂、南京高等師範學校等教授。

31 盧前（一九〇四～一九五一），字冀野。江蘇南京人。學者、刻書家。曾執教於金陵大學。抗戰期間，任國民參議會參議員。

夜赴民眾教育館聽歌詠團演奏，晤張安治等。在夫子廟舊書店買來《唯美派文學》一冊。

二日 天雨

至大學觀攝影展覽會，已閉會。下午至陶陶看磨風社演易卜生《娜拉》一劇。此劇中大劇社昔曾演出，飾郝爾茂者陳穆，飾林頓吉亭者為李尚賢，飾娜拉者為朱萍娟。今陳穆入獄已數年，李尚賢已於二十年夏病死，朱萍娟時尤垂辮少女，今則已生數子矣。余當時籌演此劇，甚費心力，今再觀此劇，不禁感慨繫之。

散劇後，至花牌樓買來《文藝電影》第一期一冊，《文學》四卷一期一冊，《時代詩歌》第一期一冊。購物，至吃食店小飲，歸校。寢較早，夜失眠。雨。

三日 雨止

赴青年會黃天佐處，陳鑒亦在。談笑至下午。其同寓施啟藩學彈斯蒂爾格踏，靜坐聽之，聲

32 張安治（一九一一~一九九〇），江蘇揚州人。畫家、美術理論家、教授。

韻清冷，不覺回憶二十年夏，小住匡廬時也。四時同施黃陳等及小友段志道，同赴柔絲瑪麗飲茶，所約張道藩之兩妹亦來。七時始散去。段住建鄴路一八五號。

四日

上午送書與施章。赴中央醫院檢查體格。下午，送書與王伯沆師。此《金瓶梅》十六本，為余民國三四年時所購，時就學家塾，喜讀說部，室中羅置章回小說，每一燈夜讀，至於忘寢。惟此書描繪淫行情態，搖動心神，時猶童稚不能卒讀，鎖篋笥中，至今撿視，已匆匆二十年矣。此雖石印本，已不易得。以禁止焚毀，坊間所售者，皆為刪節本，僅十之一二也。余呈王師云，此書余至今猶不能讀之。師云：余年今已六十餘，或不致為其所害也。師於此書，聞之已久，猶未寓目，故頗欲一讀也。

五日

上午考學生作文。施章來借書四本。下午看正社畫展。晚間赴方令孺處，為其女白蒂補習國文。講《墨子·非樂》一章，《荀子·樂論》一章，又《詩經·氓》一篇，《谷風》一篇。

六日

舊生陳昌銘寄來《戲》週刊九期，中有《阿Q》實驗劇本，並有木刻畫。下午赴東壁書店買來美國版《浮士德》一冊，中插圖甚精，價亦不昂。赴夫子廟茶樓遇汪、繆等。晚赴李驤婚宴。夜同胡賡年赴鳴鳳聽大鼓。

七日　天陰

學生大考。下午，風子自滬返京，送我大橘子八個，又《被解放的唐吉訶德》一本，此書我已有之。

八日

下午讀日文後，即同豐子赴首都觀《神女》一片，仍不佳。

九日

至新街口取照片，買來《阿Q》劇本一冊。至汪銘竹處，即同往雞鳴山下散步。更至羅寄梅處，歸已七時。

十日　天晴

本級許勉文、劉淑娥等四女生來借文藝書七冊。下午同郁、徐看《狂風暴雨》片，此蓋舊俄出品，甚壞。

十一日

學生考卷批完。下午看雪萊展覽會，中多精本圖書。至世界飯店看黃社展覽會，所攝黃山風景甚佳。至鍾南看周密。晚間風子來，同往看黃社展覽，至小食堂晚餐，送一小照與之。風子晚間畫油畫，歸來頗早，在花牌樓買來《女優泰綺思》、《水星》月刊等書五冊。

一九三五年

十二日

上午為艾偉看國文標準測量。下午同風子、德華至潘玉良處觀畫。至新街口晚餐後，郁徐俞三人同至我處，談至九時許，郁徐俞去，余亦即至大學藝術科教室，與風子以兒戲齟齬，為之不歡。余愛風子，多留余室一時，余心始慰，而風子故意徑去，余亦有意惱之怒。

十三日

晨至風子處，風子云亦將來視余，不快盡釋。談至十一時，相共出門。余至浣花飯店赴周懷衡婚宴。而風子亦赴人召請也。下午，天雨，德華與風子來遊，看電影。晚餐與蘇拯比酒，復同至鳴鳳聽鼓書，也深始歸。

十四日

中學補課開始。上午開調級會。本級留級二人，高一留四人。學生吳卓民來哭泣，亦無法不使留級也。

下午至法政汪銘竹處。銘竹云：《毋忘草》補詩十首，須再審查。並催作詩二首，因《詩帆》二月復刊也。

十五日

下午，風子與德華來。德華自去，風子留余室圍爐觀書。張平來借劇本，少談即去。

十六日

下午同風子、德華出。風子好溜冰，即買一冰鞋送風子。復至花牌樓買書四冊，小餐後歸寢。

十七日

上午赴方令孺處，為其女白蒂講書。令孺正譯屠格涅夫小說，白蒂為任謄寫，故止【六】講《鴻門之宴》一篇。飯後歸。過花牌樓買《譯文》一冊；高爾基作，魯迅譯《惡魔》一冊。夜同風子、德華至勵志社聽中大音樂會。遇謝壽康、宗白華等，略談。

一九三五年

十八日

終日抄詩，將《毋忘草》重寫一過。夜約風子、德華看電影，適德華因事出。風子要余為講故事，余且編且講，述一海濱吹笛者，將來擬寫為一敘事詩也。夜看《桃李劫》一片，袁牧之、陳波兒主演，此為現有國產片中之最佳者。

十九日

作詩一首，題為《懺悔者之獻詞》，下午即交銘竹付排。更至謝壽康處，商討建築中央戲劇院事，彼更以自著《李碎玉》法文劇本，為余講讀，又出英譯本假余，晚餐時始歸。夜寫十二日以後日記，抄詩一首。

屈義林來信為《中國日報・畫刊》徵稿。唐圭璋曾來，留贈《詞學季刊》二卷二期一冊。

二十日

穆濟波來談，四川合江，已為紅軍佔領。彼為合江人。

二十一日　同風子、德華玩明孝陵、紫霞洞。下午看《風流貴婦》影片。夜送風子至下關，登車返滬。

二十二日　赴中央醫院。下午至銘竹處。

二十三日　監考中學。午，蘇拯約同赴酈仲廉招宴。下午同赴黑簪巷光明劇社張平處。

二十四日　監考並閱卷。宗白華來，云其妹已考第二次矣。

二十五日

監考並閱卷，口試高二插班生。

二十六日

榜發，高二插班生取十二名，初中三百餘人投考，只取三十餘名。

二十七日

幼稚園報考，限一百二十名，兩小時已足額，後至者多抱向隅。京市就學兒童至多，學校甚不敷用，而本校係國立，故願入者猶夥也。

二十八日

下午看電影，理髮。訪潘玉良畫師，赴滬未回。訪黃右昌先生，承其留飲，至十時始返校。

得風子自滬來函，問余赴滬否？

二十九日

晨，赴銀行取款。十二時慢車赴滬，德華送至下關。夜抵滬，寓五馬路中央大旅社二三一號，每夜寓金二元。先至揚子飯店尋覓房間，其中寓客甚多，大抵每房多招妓女，女多於男，而男子以年齡論，多類女子之父也。

夜打電話與風子，云已寢。

三十日

再打電話與風子，風子云下午來。晨至城隍廟遊行一周，其中鳥店頗多，而業者多北人。又舊書店三數處，尚未開門。至四馬路上海書店購《未名木刻集》一本，又《畫苑》一本，即歸寓候風子。風子來，談兩小時。即同赴聯華製片場方菁處，晤導演吳永剛君，談笑至九時始歸。即送風子至虹口公園後公園坊十三號，彼家居此。余立鐵路邊視其窗燈明，脫衣俯視窗下，始歸。

一九三五年

三十一日

上午乘高架汽車至北四川路內山書店，魯迅先生常來此店，日人內山完造所開。又至雜誌部閱覽雜誌。過舊書店數處，買來文藝戲劇書十本，每本僅小洋一角。又買襯衣帽子等，歸寓。赴法租界呂班路韓侍珩處，彼已遷居。至紅鳥書店，店夥一中國人極可惡，誕誕之聲音顏色，如拒人於千里之外。歸途於法國公園側，適遇風子，可謂巧極，即同至國立音樂院彼之友人處。歸至霞飛路俄菜館就餐，又至一俄人書店，買來沙龍畫片八張。觀《水銀燈下》及《回春之曲》兩劇，夜赴金城大戲院看上海舞臺協會演劇，候風子不至。大體尚好，中以袁牧之表演尤佳。

二月

一日

至南京路五芳齋晨餐，聞商業不景氣，商店多虧損，惟五芳齋頗賺錢。至南京路尾各西書店觀覽。乘汽車赴北四川路，遊虹口公園，即至風子家，風子未歸，其弟亦一翩翩少年也。歸至南京路，過惠羅新新兩公司，觀陳列商品。又至商務中華兩書店，買《比亞詞侶畫集》，未獲。至神州國光社詢問往年所著舊稿《杜詩中詩論》一冊，此稿曾經該店排印，一二八戰起，印刷所被毀於火，不知此稿尚存否。

買來《野穗木刻畫》一輯，又廣州出版《周禮》、《士愷撒》等三冊。歸寓適遇風子由余室出，即告以四時返京。風子送余登車始歸家。夜十二時抵校。閱信件一束。

二日

晨送木刻畫與銘竹。下午看《風流寡婦》電影。至娃娃橋為白蒂講《垓下之圍》一篇。買來書數冊。夜寫二十日至本日日記，又寫寄程勉予信一封，寄風子信一封。

三日

至花牌樓買《文飯小品》等書，又木炭一盒交劉古德為玉清帶至湖北。

四日　天氣溫度甚高，為舊曆除日。

下午陳東皐來邀往過年。夜至夫子廟，沿街爆竹，頗有新年氣象。

五日　舊曆元旦。

上午至宗白華、汪辟畺處拜年。下午同啟昌等至夫子廟茶樓品茗。廟前人潮擁擠，售買花燈

者甚多，不減昔年景象。現在事事皆復古，市民更喜趁此玩玩。即各機關中，仍在暗過舊曆年也。歸買《國劇運動》一冊。途遇謝壽康先生。

六日

下午赴胡小石師處拜年。赴花牌樓、夫子廟、府東街購物。因昨日天熱，途中抱大衣臂上，白羊毛圍巾遺失，今日天寒，擬再買一條，但商店均閉門度歲，竟不能購得。至書店買《到城裏去》一本。遇廣東阿吳自北平歸，持槐秋[33]與須磨、谷崎潤一郎函，云將赴日讀書。

七日

至花牌樓買書。至謝壽康先生處未遇。買來《水星》第五期及《健康生活》各一冊。將劇院一文送報館[34]。

33 唐槐秋（一八九八～一九五四）湖南湘鄉人，戲劇家，曾創建中國旅行劇團。夫人吳家瑛（一八九一～一九七九），又名吳靜。

34 即《首都應建築國立戲劇院》一文，刊二月十一日《中央日報·中央公園》。

一九三五年

八日

晨八時，赴國民軍事訓練委員會開會。至下午二時始散會，關於學生軍訓討論問題甚多。天雨雪。在大雪中，同啟昌、老劉上雞鳴寺，遇德華，即邀同吃和尚素麵。

九日

上午學生作文。自寫《上海書店的巡禮》文稿一篇[35]。晚間至銘竹處，問渠《詩帆》出版及《毋忘草》付排事，渠大罵滕剛無信。余固早知滕如此也。至花牌樓買《世界文學》第三期一冊，又《剪影集》一冊。夜讀雪萊《強盜》，十時就寢。

十日　夜雪。

晨起較遲，寫一星期來日記。下午，同徐德華看電影。復同德華、陸其清聽鼓書，夜一點始歸。雪已止。

35　刊二月十七日《中央日報・中央公園》。

143

十一日

晨課為學生講《韓非子》。下午赴南京中學開軍事訓練會議，計代表五人。一張海澄，二余介侯，三李清悚，四周瑞璋，連余共五人。晚間張海澄請晚餐，八時始散會。買《歐遊雜記》一本。得郁風函，云明日來京。

十二日

晨課講《韓非子》。下午唐圭璋來。楊治泉來。汪銘竹來，帶來《板藝術》八冊，又《板畫座》一冊。歡喜版畫，銘竹與我同嗜，故偶有所得，恒共展玩。

《板藝術》創刊出版於昭和七年三月十七日，料治熊太編輯，東京市外落合町葛ケ谷二七白こ黑社發行。東京堂東海堂代售。每月一冊。至昭和九年止，聞被查禁。此則請人在舊書店購得者也。《板畫座》昭和八年十月七日印，真澄忠夫編輯，靜岡市紺屋町二〇大石紙店印刷。靜網市水道町七四編者發行，靜網板畫人協會出版，限定五十部，尤難得。作品亦較前者為佳。多複色板。

芹蓀來，同至胡小石師處，復至戴涯處與談中國旅行劇團近狀，並寫一函寄槐秋。

一九三五年

本日《朝報·副刊》刊登有關於詩帆同人小文，不知何人所撰，剪貼如下：

《詩帆三人特寫》　辛憮

為中國新詩壇開拓一新路之詩帆雜誌，自去年九月創刊後，曾以其嚴肅之寫作態度，引起多方面之重視。今將詩帆組合之三人特寫於下：

汪銘竹　長髮，傲慢的口角，黑帽男，太平路文化街上常溜達之三足怪人。本治老莊哲學，有天馬行空之慨，是個活在夢幻中的人，在詩帆一群中，有鬼才稱。其詩作極富惡魔派氣息，陰森逼人。平日愛好小擺什，尤醉心於日出之國花之國底趣味；惜不諳日語也。安徽人，早年與章鐵民汪靜之同事。學生謂為藝術至上主義者。現詩帆主編。

艾珂　詩帆組合三人中之唯一女詩人。圓臉，大眼睛，冬日在烈風前行時，橫顏頗似丁玲。會演話劇，小品文也寫得相當漂亮，詩作多抒寫戀之心理動態，抑婉憂怨，青色的調子。黑帽男之戀人，聞不久將同居云。現返杭州故居。女詩人方令孺極口譽之為中國有希望之作家。

常任俠　安徽人，吳瞿安得意弟子。工詞曲，常與當代舊詩人唱和。高偉身材，有點像約翰巴里穆。平時極服膺德國臘腸雅寧斯。域外詩人則喜果爾蒙，其自己寫作亦多田園風味。服飾上黑的基調，儼如英國紳士。中國旅行團來京時，曾與唐槐秋合演未完成傑作，去獄官。能啖大蒜，以此自豪，謂有匈牙利人之雄風。在朋輩中，喜自稱清教徒，但

145

近則常與郁達夫之侄女郁風——一女畫家進出於新街口廣場一帶之咖啡店中矣。

十三日

風子返京，來我處，余愛極吻之。即與同往午餐。

十四日

至畫室看風子。

十五日

寫信至日領館請發旅日護照。

十六日

一九三五年

至領館接洽。下午看風子。

十七日

午後同風子看《唐吉訶德》電影，主角卡萊亞賓為俄之名歌人，與高爾基友善。晚間同蘇拯赴夫子廟聽歌。

十八日

赴日領館取護照。夜寫信給風子

十九日

上日文課後，同風子、德華至課室談話。

二十日

赴南京中學開會，未開成。

二十一日

懷遠族人來京為開平王墓地被人盜賣，問余就商。

二十二日

同風子、德華至新街口吃咖啡。晚間同風子赴花牌樓晚餐。

二十三日

至興華旅館開族人會議。上午寫信寄風子。

二十四日

一九三五年

上午寫信寄風子。

上午同族人六七人掃開平王常遇春墓，至中山陵、靈谷寺，歸來已薄暮。夜德華、風子約往看電影。

二十五日

寫信覆東京葉守濟，並問旅日手續。寫信寄北平問瑋德近日病況，並囑將所著詩稿寄來，交我保存，以後代為印行，並寄《詩帆》二卷一期與之。聞黎憲初小姐，侍疾辛勤，可謂難得。

二十六日

上午赴印刷所，視余詩冊《毋忘草》印就否。下午上日文。德華告我，丁玲同高植來玩，電話曾邀余。及下午赴藝術教室，則偕其子去矣。東京寄來《板藝術》二冊。晚餐時，尋得風子、德華與共展玩。夜再往印刷店。

二十七日

上午向許恪士[36]先生請假，將赴日本。下午赴方令孺處請其寫介紹信，彼之姊丈孫伯醇君，任駐日大使館秘書，往日擬託彼照料也。

下午同方令孺、丁玲兩女士，雇一馬車，遊孝陵靈谷寺及靈園花房。晚間請兩女士吃北平麵餅，皆盡飽。夜至裝訂所。送呈文請教部留學證書。

二十八日

同風子、高植午餐於丁玲女士處。（彼住將軍廟祁家橋吉如裏一號二樓蔣寶之先生）其同居馮達患病。午餐後，同丁玲及其子玲玲（子名麟女名慧）、風子、高植遊古林寺，至金女大參觀。

晤鄭梅英女士，為鄭曉滄女。

夜同胡賡年赴國民看電影，並請其寫在日友人介紹書。

三月

一日

晨課講《王褒信約》，與《幽風》《七月》成為一類的東西，一為田主對於田奴的關係，一為資本社會主人對於奴隸的關係。寫信寄風子。

二日

下午赴中國旅行社問赴日船期，買行篋及赴日用物。晚間美豐祥印書館將我所印的詩集《毋忘草》印成。夜赴方令孺處晚餐。八時返校。蘇拯來談，告以將去日本。

三日

晨，尋風子告以明日離京赴日。彼同德華約我吃早點，又邀我同去拍照。下午又同遊燕子磯，至暮方歸。晚間約孫為福代授國文課。

四日

上午，上紀念周演講。公僕會成立。下午赴銀行兌款至東京。風子、德華、潘玉良等來送行，合攝一影。風子送我至下關上車，至和平門始下。車中遇盧冀野，相談甚歡，頗不寂寞。至滬寓中央大旅社。

五日

赴北四川路中國旅行社，買船票及神戶至東京車票。並至外灘兌日本錢及銀行匯兌。

六日

晨，登長崎丸放洋。所乘係三等，諸多不便。頭等則任何民族，都是一樣，兩三等只有華人，居於最下層。舟行有暈船者，余則精神如常。

七日

午抵長崎，上岸一遊。初臨島國，事事感覺新奇。市政甚好，不見警士指揮交通，而秩序井然，惟商業頗不景氣，有娼妓，亦有乞丐。過一公園，一乞丐跪路旁，即擲二錢與之。上船時寫一明片告知任俠級學生。

八日

船抵神戶，沿途風景甚佳。海岸群山，在輕霧中，如米派山水。神戶亦日本一大都市，街道廣闊，有地下鐵道同高架鐵道，交通極便。乘夜行車赴東京，雖係三等，而清潔舒適，勝於中國二等車。黑暗中馳過京都等處，惜未能一觀日本鄉野風景也。晨

抵東京。

九日

至東京，甫下車，即至青年會接洽宿舍。在舊書店買得《路谷虹兒詩畫集》一冊，即朝花社魯迅先生據以翻印者。

下午至芝公園孫方令英處，將信送去。遊上野公園、博物館、動物園，參觀日本美術院畫展及獨立美展。至松阪屋購日需品。夜下宿於神田區保町二丁目十番地北神館，一日人家中。

十日

遊日比谷公園。玩銀座街。遊淺草公園，至淺草松屋觀商業情形。寫信四封寄國內。

十一日

至留學生監督處，託寫介紹書。

同黃輝邦君報考東京帝大文學部，會文學部長宇野哲人教授。更至文學研究室訪鹽谷溫教授，未晤。

十三日

至日本橋區川崎第百銀行兌錢，過白木屋商店。日本大商店，皆妙齡好女充任店員。三越高島屋、松屋、白木屋、松阪屋等，皆其著者。至三省堂買書，此亦東京一大書店。

十四日

晨，寫信八封寄國內。至東京驛，乘市內公共汽車，不過十錢，如遇汽車不通行處，並附一票，可以換車。乘坐電車辦法相同，價僅七錢。至銀座三越，內商業甚盛，每層多有御洗手所設備，皆為蹲式。此蓋日人習慣如此也。至日本劇場觀劇，此劇場三樓，入場後可連觀二片，如欲

再觀一次，即可不必退席。本日演一日本映畫，劇本為夏目漱石之《坊ボフちゃん》（中譯哥兒），表映技藝亦平平。此蓋猶為日本映畫之佳者。又一為美國福斯公司片之Calavan，內為一戀愛題材，敘述收穫期間，ジプシィ（吉卜西）人在鄉村工作之情形，極狂熱可喜。此故事係Melehio Lengyel所作。

十五日

上午至東亞補習學校買日語讀本。下午至銀座築地，欲一參觀築地小劇場，未尋得。至三越買熱水瓶，竟無此物，蓋日人習於飲冷水也。晚間買舊書多本。

十六日

此間為海岸氣候，晨夕氣溫甚低，尚可御狐裘。

十七日

晚間，至舊書店見有大本《琵亞詞侶畫集》三冊，以價昂未能購得，愛不忍釋，流連久之。

買《波斯藝術》一冊，《土爾其藝術》一冊，金六圓。

十八日

夜出買舊書多本，其中彩色插繪本《唐吉訶德》一冊，余甚愛之。

十九日

丁玉俊來看我。玉俊為丁維汾幼女，為余實中舊生，現入女醫專。

二十日

夜出買舊書多本，此種癖好，自戒非常困難。

二十一日

買德貨照相機一具。夜大雪。

二十二日

赴朝鮮銀行兌錢。至白木屋買回教《可蘭經》二冊。下午至阿佐ヶ谷看丁玉俊。又至井ノ頭公園遊覽。夜赴風呂入浴。

午在約翰羅斯金文庫吃咖啡。此間藝術空氣甚濃厚，頗愛之。

二十三日

以友人黃輝邦之介紹，得識程伯軒君，即同渠補習日文。下午至上野公園。夜遊銀座遇舊生江紹鑒君。途中又買舊書多本。

街頭藝人，為余畫一漫畫像。

二十四日　日曜日

江紹鑒來我處，即同至帝國劇場觀影戲。復至築地小劇場參觀，為立體派建築。

二十五日

讀日文，買半身鏡頭及三足架。

二十六日

讀日文，並於上午補習一小時。

二十七日

讀日文。夜赴銀座看伊東屋古畫展，中有《世界木刻傑作選》一冊，以價昂未購。旋欲往買，已為他人得去。又《太陽與月亮的故事》一冊插圖亦精。

二十八日

讀日文。下午至江紹鑒處，並看上野松阪屋世界服裝展覽會。買上田敏詩集《牧羊神》一冊。

二十九日　讀日文文法。收到汪銘竹寄來《詩帆》三十本，《毋忘草》二十本。

三十日　讀日文。收到吳瞿安師寄《霜崖三劇》一部。

三十一日　**降雪**。寫信寄風子、潘玉良、徐德華三人，又寄謝壽康、黃右昌各一函。寄宇野哲人、鹽谷溫詩集各一冊。

四月

一日　雪晴。

讀日文。寫小詩兩首寄汪銘竹。寄鹽谷溫《霜崖三劇》一部。夜赴銀座。

二日

與同寓數人，赴橫濱觀博覽會。過中國街（南京街）吃廣東料理，並同劉獅君至一跳舞廳觀舞。彼之舞興甚豪也。晚返東京，並至劉獅住所，欲往訪王道源，為時已晏。

三日

買《日語會話》一冊。下午又買露谷虹兒詩集一冊。至舊書店觀舊書。

四日

下午至劉獅處。劉有一日本女友，方在室中，即至其同寓汪君處。劉請我為寫紀念冊，即草一絕云：「盛年鬱奇氣，滿紙風雪走。揮此如椽筆，作大獅子吼。」甚生湊。過長崎曾寫一詩云：「征帆小泊意蕭閒，海氣吹雲惻惻寒。板屋明窗松徑下，東來初見古衣冠。」較此為佳。晚間同至王道源處，又至一湘人段平佑處，歸頗遲。

五日 天雨。

下午雨止。由九段步行繞曲町王城一周至美松。

一九三五年

六日

上午赴芝公園方令英處，因普【溥】儀來日，戒備甚嚴。至日比谷電車不通，改乘數寄屋橋電車轉赴芝公園，途中過花電車，誠玩傀儡戲也。

在方處午餐，於【與】其子孫君遊德川家廟。至日比谷影院觀《愛蘭》一片，描寫島人捕鯨生活甚佳。

夜劉獅、汪君來，即同赴上野公園附近一「沙龍・德・普蕾英絲」茶座品茗。此中侍女皆美妙絕倫，聞係三百少女中，選取二十人。東京女子就業，純恃貌美，貌非上選，不能獲得職業也。歸已十一時。

七日　日曜。

與同寓五人，赴飛鳥島山觀櫻花。遊人雜遝，醉歌且舞，作諸醜態。再赴上野公園，繁櫻尤美，過昨夜茶座品茗始歸。

薄暮買舊書七冊，一《板畫集》，一《西藏美人》詩集，系新派作品。

余收得《古典風俗》三冊，《書物》五冊，皆甚愛之。《書物》係書物展望社出版，與《愛

書趣味》同一性質刊物。（此雜誌曾見數冊，以價昂未購）皆講版本、裝幀、插繪、限定本（閒本）、古本、孤本、藏書票等。今晚購得《尺牘》月刊五冊，印刷尤美。

專述藏書票之書，見有一冊，神奈川縣齋藤昌三著《藏書票の話》價五元，印刷甚美，書物展望社出版，東京堂代售。

露谷虹兒詩畫集購有兩冊，一《睡蓮之夢》一《銀の吹雪》，其他未見。

八日

接帝大通知書，定十三日下午應入學試驗。

九日 天雨。

東京好雨，身體不適。啖大蒜，腹瀉。

十日

代孫伯醇子孫君補習中文。

一九三五年

十一日　雨晴。

下午赴帝大，繁櫻已發，甚美。

十二日

未上日文。下午赴銀座買食物。夜劉獅來，同赴澤田茶店吃茶。店主田澤靜夫虹波君好玩小搬什，茶室本小，琳琅幾滿。又全世界音樂留聲片，彼均有之。有一被禁止發行留聲片，渠曾不惜重金，以五百元購得，亦奇人也。其女千代子，善舞蹈，年已二十六，容猶不衰，有東方鄧肯風。室中懸掛渠在俄國舞蹈照片甚多。

十三日

下午應帝大考試。

十四日　日曜。

天氣甚佳，擬作郊外遊，惜無伴。下午獨赴西郊武藏野小金井看櫻花，此處為東京觀櫻第一名所。有櫻一千五百株，大者兩人不能合抱，綿亙數里，當花見時，遊女如雲，唱和歌彈三味線，婆娑舞蹈，過者邀同酣飲，醉嘔無忤。一年之中，此時蓋極樂也。

道左有醉人豚臥，亦有乞人跪道左求乞，面枯臘無人色。歸時車人尤擁塞，酒氣使人頭眩。

在小金井遇丁玉俊舊生，渠已入女子醫專。

至水道橋下車歸寓。途遇王桐齡先生，渠亦來入帝大研究西洋史，年事已衰而精神不倦，可嘉也。

十五日

讀日文。中大實校本級學生盼余歸去，情極殷切。

十六日

讀日文。買畫片寄回學校。

十七日

買《書物俱樂部》雜誌二冊，此與《書物》大致相類，亦愛書狂者所刊。又《近代文藝筆禍史》一冊，齋藤昌三著，此公亦愛書迷者。又《發》一冊，版本為初印，頗難得。

十八日

得北平黃季彬來書，述渠生活，頗為孤寂，此女頗為可憐。彼之書《春天裏的秋天》、《秋天裏的春天》各一冊，尚存我處，不圖彼亦正度春天裏的秋天也。

十九日

至帝大，在一書店中買來《世界豔笑藝術》一冊，內容徵引頗富。

二十日

赴日比谷映畫座，觀《黑鯨亭》一片，德國愛彌兒雅寧氏作，甚佳。

二十一日

晨，程伯軒來約同遊江戶川公園。登高阜下瞰東京市，茫無邊際。樹林森茂，令人憶及徘徊北極閣欽天山時情景。繼同赴新宿，在玫瑰色的風車話劇座中，觀話劇兩劇及舞蹈唱歌，規模雖小，頗佳。下午，赴日比谷公園攝影。晚間在書攤夜市買得《ゴんドニクしィグ板畫集》一冊，寄與汪銘竹君，採為《詩帆》封面。

二十二日

入東亞高等日語補習學校。買美術雜誌三冊寄張玉清，又其他舊書數冊。

一九三五年

二十三日

覆黃季彬函，並寄東京小玩具與之。

二十四日

收張玉清來函。

二十五日

收吳瞿安師及周明嘉來函。買舊書數冊。

二十六日

赴芝公園範系千處，攝影數張。買舊書數冊，即擇有木刻者，寄與銘竹。

169

二十七日

夜看中華留學生演《雷雨》一劇，佈景配音頗佳。

二十八日　日曜。

看日本印刷書籍展覽會，明治三十年至四十年頃出版之書，夏目漱石之《吾輩是貓》、《草合》、《鶉籠》、《虞美人》、《草》，印刷裝幀皆巧究。大正十一至十五年頃，以佐藤春夫之《殉情詩集》為珍本之一，此其處女作也。昭和元年至五年頃，《逍遙選集》插繪甚美。又《不謹慎な寶石》一書，以綠色花玻璃為封面，此蓋仿歐風而變為奇詭者。又《荻原朔太郎詩集》，雖稱外國流裝訂の初期，但考究之至。又谷崎潤一郎之《卍字》，亦奇詭。《矢野雅人譯詩集》，以白樺皮裝幀，亦奇。齋藤昌三著《藏書票之話》、《書癡の散步》、《書國巡禮記》、《百鬼園隨筆》等，皆特製精本，此日本愛書者群之著作，故印刷特精美。觀此展覽會，見日本以前印刷，純仿唐風。自明治維新以後，漸趨歐化，近日印刷術益加進步，誠快速矣。

在伊東屋午餐後，赴銀座一帶，看畫展數處，計有青樹社第七回行人社油繪展覽會、伊國屋畫廊油繪展、佐佐木永秀作品展、海林吳基陽書道展等。至ラスキン文庫吃咖啡，歸時已五時。

一九三五年

夜再觀《雷雨》一劇。晤安公舊生仇東吾君，彼在早稻田大學讀書。

二十九日　雨。

三十日　晴。

夜買舊書數冊。下午舊生丁玉俊女士來看我，彼在女子醫專讀書。

五月

一日

晨，接東京帝國大學文學部通知書，大學院考試已及格，許可入學。夜遊靖國神社，日本學生皆戎裝結隊往，人數頗多。此中百戲雜陳，頗足窺見日本民眾娛樂之情形，火花尤美。

夜聞貓子叫春，不能成寐。我年年獨居，如一苦行教徒，雖充耳不願聞，但難禁精神之不寧也。時聞舍主人所養貓，項間鈴響，跑來跑去，不知為何。

二日

下午，赴帝大繳學費七十五元。夜買舊書數冊。

三日

收張玉清來書，囑代買畫片。

四日

收錢雲清來函，及所贈照片兩張，並往約遊。買《美術全集》三十六冊，價十五元。付房金二十六元。

五日　日曜日。

日本亦過端午節，大約此風自中國傳來。日本謂三月三日為婦人節，五月五日為男子節。端午日以菖蒲及蓬插軒端，謂可除疫病。又食柏餅及粽（角黍）以表慶祝。故又稱端午為菖蒲之節。「菖蒲」之發音與「尚武」二字相同，男子注重尚武精神，此即所以稱為男子節也。又今晚與明晚，以菖蒲切碎，置風呂中，用以浴身，此與中國以蘭湯浴身，大約相同。人家懸鯉幟及吹流高張空中。又飾五月冑人形，均以為慶祝之用，鯉幟吹流，以取男子「立身出世」之意，此則

中國所無也。

上午與劉世超、葉守濟兩同學赴大網山鄭學秋同學處，即同游洗足池公園、多摩川公園，又至新丸子跳舞廳觀舞。新丸子原係農村，去東京市內頗遠，資本家特修一電車鐵道，並築一跳舞廳於麥田中，吸收鄉村少女，以為淫樂之所。都市之罪惡，資本之勢力，已浸入郊野之區矣。

六日

下午，作日文一篇。赴帝大註冊，但已過時，即轉銀座。歸時，得風子、謝壽康先生、朱浩然同事等寄來信件，又《中央日報》兩卷，前作《東京之書店街》一稿，已登出。

七日

上午赴帝大註冊。午至銀座日動畫廊看王濟遠畫展，又南洋民藝展及其他兩畫展，又與上海美專生三人至三越看椿姬漫畫展，椿姬即日譯小仲馬《茶花女》。此展收集演出舞臺面頗多，歐美日本均有，又關於此劇譯著，亦收集陳列。回憶前在中大讀書時曾排此劇，又嘗觀《茶花女》無聲映畫。今東京新映法國制有聲《茶花女》映畫，歌舞妓【伎】座，且正排此劇，不可不一觀也。晚間接到帝大文學部來函，關於選拔官費生事。

八日

抄寫履歷書、願書等件，擬送大學，領取公費。

九日

晨餐後赴大學，交履歷書。至王桐齡處。下午赴銀座看王濟遠畫展。

十日

至河田町女子醫專寄宿舍丁玉俊處。丁適出門，遇於途中，即參觀女子醫專，並同至新宿購物。

十一日

下午，出門買書，適玉俊來我處未晤。彼送來戲券一張，價一元五角。十九日日比谷會堂歌

舞及映畫。

十二日

下午，買《藏書票之話》一冊，《蘇俄演劇史》一冊，《蘇俄演劇的印象》一冊。至丁玉雋處，未晤。即至新宿購草莓兩盒，一盒送房東，房主人令娘為我調糖送至。夜攝兩照，並寫一詩未就。

十三日

日文法結束。寫信寄任俠級並畫片一包，又寄胡小石師《世界美術選集》一冊。

十四日

赴程伯軒處約其吃茶，彼適臥病。晚間在書店買以下各書：一、《藏書票の話》（齋藤昌三著）；二、《蘇俄演劇史》（園池公功編譯）；三、《蘇俄演劇印象》（同上）；四、《希臘古風俗鑒》（第一書房印）。

一九三五年

十五日

寫詩兩首寄汪銘竹。覆謝壽康函。收黃右昌函。天雨。赴帝大，歸途買《西域文明史概論》一冊。晚間雨晴，同程伯軒赴田澤吃茶店品茗聽音樂。收吳漱予函。

十六日

朝起散步，買《魯迅全集》日譯本一冊，又オンフェ劇本及線條畫一冊，與《希臘古風俗鑒》俱係精本。晚間收買精美雜誌數冊，（一）《相聞》，西村久一郎編，撰稿者為芥川龍之芥等；（二）《スバハ》係《相聞》之改名；（三）《新珠》，撰稿者西條八十川路柳虹等；（四）《オハフュォン》堀口大學編，共三冊。東京詩人印集多美本，第一書房所刊堀口大學、日夏耿之介、野口米次郎等人詩集，尤精美，皮裝金飾，但價俱昂，非普通所能購買。

十七日

赴帝大。晚間為張玉清買畫集六冊，連郵共十元五角。彼寄來十三元，託余代購也。又買

到美本雜誌五冊，名《汎天苑》二~六期，堀口大學編，第一書房印。又米口野次郎《表像抒情詩》第四一冊。赴田澤茶店休息聽音樂。

十八日　天雨，晚晴。

上日文一課。夜江紹鑒、王聖偉來。

十九日　日曜。晴。

隨中國留日學生兩三百人，赴穴守海濱，作潮乾狩，入海捉小貝，日人以此為珍味。下午三時返。夜赴日比谷會堂觀女子醫專遊藝會。

二十日

下午上日文一課。程伯軒來，即赴渠處同觀電影。

二十一日

上日文四課。下午赴帝大同張效良、葉守濟兩人參觀，並赴陶□處。買下列各書：一、俄文《木刻方法》一冊，一元五角；二、《徒然草》一冊；三、《埃及的藝術》一冊；四、《悲劇喜劇》四冊，岸田國士編。

二十二日

午，吳健生來，欲組織一劇團，並約同觀築地小劇場稽古。晚間，抄寫領取留學證書呈文及請求省費呈文。

至三省堂買下列兩書：一、《日本的櫻花》，英文本；二、《蘇俄大學生私生活》。

二十三日

上午，赴小石川區留學生監督處，辦理手續。以中央大學文憑存帝大，即往取。下午，再赴小石川，即將手續辦清。夜接《中央日報》，得故人方瑋德噩耗，夜為失眠。

二十四日

下午同吳健生、李仲生赴東京著名舞臺裝置家伊藤熹朔處，未晤。即至築地小劇場，觀《阪本龍馬》一劇，未公演前稽古。晤導演佐佐木孝丸先生，人極誠懇，為法國留學生，自云所導演者，皆為革命戲劇。此系明治革命時一歷史劇，真山青果作。由佐佐木紹介，晤舞臺監督及照明裝置諸人，併入樂屋晤全體演員，皆拍掌歡迎，極為親善。內有朝鮮安英一君（牛込區早稻田町二七高地方）特來共談。又朝鮮金波宇君，伴同解釋劇意，皆誠懇可感。又臺灣吳坤煌君來談，能操華語，自云曾譯丁玲女士小說《韋護》，登《臺灣文藝》。此築地新劇團，皆意識前進分子之組合，據佐佐木云，此劇不在謀利，故公演恒虧折也。

築地小劇場，自小山內薰死後，主人土方氏亦在俄不能回國，近由土方之母管理。按土方原係貴族，子爵。因參加左翼革命赴俄，子爵被取消，回國亦將被捕云。

金宇波云，彼曾接歐陽予倩來信云：田漢等人在滬被捕。

《阪本龍馬》劇排演極認真，佈景亦佳。至七時半辭出。再至伊藤熹朔處，仍未晤。

一九三五年

二十五日

上午赴日本橋丸善書店參觀西書籍展，再赴新宿三越觀古書籍展，內善本書頗多。購《田園喜劇》一冊。見有果耳蒙《西茉納集》一冊，堀口大學譯，精印插繪本，極愛之，以價昂未購。劉獅來借去六元。

二十六日

上午赴青山會館看古書籍展，買來波台萊《巴黎之憂鬱》一冊。下午赴上野美術館看中央畫展，即至劉獅處，取來James Jaycee畫像一幀，此公以作Jlysses著知，近著有日譯本。丁玉雋來，未晤。

二十七日

下午赴三原橋歌舞伎座觀《椿姬》（中譯茶花女）一劇，劇票先日已售竟。至銀座板畫莊，作品皆昂貴未購。過舊書攤買來下列各書：

181

夜，程伯軒來，即同赴印書店，擬印所作《祝梁怨》雜劇，以價昂未印。

一、《俄國文學史》；二、《葉賢寧詩集》；三、《蘇俄詩選集》；四、日譯《玉嬌李》。

二十八日

上午赴早稻田大學參觀坪內逍遙博士戲劇博物館。此公全譯莎士比亞劇，努力日本戲劇運動，與小山內薰氏、島村抱月氏同被推尊。又岸田國士氏，亦知名。歸途過舊書店，買《蘇俄漫畫》一冊。

下午開東京帝國大學留學生會，到四五十人。晚間與帝大同學石堅白、李佑辰、周夢麟、吳春科、謝海若、吳健章、葉守濟、劉世超、何作霖、王寧華、張效良、張海曙、張秀哲、饒祝華、楊漢輝等連予共十六人聚餐於北平料理店，頗盡歡。

二十九日　雨。

晚間，劉獅來還錢，即同赴新宿廣小路遊覽。

一九三五年

三十日

身體不適，終日未讀書。

三十一日

晚間金波宇（鮮人）來談至十二時，大率戲劇運動問題。彼為築地小劇場朝鮮藝術座之主幹也。買《革命後之文學》一本。《露西亞童話集》一冊，《西藏潛行記》一冊，《元曲與謠曲》一冊。

為朱浩然買《園藝植物圖譜》六冊。

六月

一日

下午赴葛□□所召集之筆會，座有丁□陶等人，多不相識。晚間中大留東同學聚餐並攝影。

二日　日曜。

上午將書籍運返南京。下午赴東京帝國大學同學會，到七八十人，攝影並聚餐。

三日

上午赴帝大照相並取割引券。坐校園地上，遇王烈同學，即同赴上野美術館看萬國攝影展覽

會。晚間赴玉之井參觀東京貧民窟生活。

四日　雨。

下午接風子來信，又接學校來信。覆風子、黃季彬信。寄張效良、李佑辰、石堅白、王烈等人函。

【六月五日至九月四日日記原缺】

九月五日

晨，講《大學》。撰《西域北胡音樂戲劇東漸史》第一章畢。夜至方令孺處，坐月下談至十一時。彼方譯梅特林克《在內》一劇，紀念瑋德。別時約禮拜日下午同至丁玲處。

六日

晨，講《大學》。撰《西域北胡音樂戲劇東漸史》第二章。晚應戴策招邀晚餐，另有歐陽予倩、王晉笙、王平陵等三人。戴曾約田漢，田有病腿，未來。夜與予倩同往看之。田住王晉笙家樓上，忠林坊五十號。雜談至十一時。在田處見熊適式【式一】所譯《王寶川》劇，印刷頗佳，而內容無甚意味。予倩導演《桃花扇》影片新成，約後日往觀。

七日

晨，講《大學》。下午，赴戴策處，送東京寶塚劇場照片及《蘇俄演劇之印象》與之，以備國立戲劇音樂院建築時之參考。並為女生姚同珠介紹加入戴所導演之話劇團。晚間姚同珠來，即告之。夜，散步，入浴，失眠。

八日　日曜。

上午撰《西域音樂戲劇東漸史》，漢鼓吹鐃歌一段。下午赴方令孺處，本與渠約定同訪丁

一九三五年

玲，門者謂渠晨後已外出矣。過書店買洪深《五奎橋》一冊，篇首自敘在美研究戲劇經過，內插圖數頁。歸校，續寫《西域音樂戲劇東漸史》至暮，頭昏乃止。晚餐後，服藥，塗萬金油。

九日

晨，紀念周，演講日本參觀印象。講國文課《說文解字序》。下午，姚同珠來，即赴中央電影檢查委員會尋戴策，為姚同珠介紹加入劇團。晚間寫《西域音樂戲劇東漸史》。李佑辰回東京，來辭行，即同赴農場散步，並至胡賡年處，坐談至十一時，歸寢，失眠。

十日

晨，講《說文解字序》。課後讀報，閱比利時短篇小說三篇。續寫《西域音樂戲劇東漸史》。天轉陰，雷雨飄風，氣候稍涼。四時開教務會議，余主張將消費協社及膳食公司交學生自辦，事務鬼花，色然甚驚，蓋鬼花善作弊，聞大學廚司言，以前渠於一學期中，曾得七百元也。彼無時不思盜款自肥，如此則去其財源之一矣。惜未通過。

晨，講《說文解字序》。課後讀報，閱比利時短篇小說三篇。天氣燠熱。下午，讀比利時短篇小說三篇。天轉陰，雷雨飄風，氣候稍涼。四時開教務會議，

十一日 天氣轉陰，溫度降下二十餘度，室內六十八。

本日為暑假後第一新涼。晨課講《說文解字序》。讀報，水災之勢更重。接謝壽康先生請簡（住石婆婆巷二十六號）歡迎歐陽予倩，定十三日午後五時。下午寫《西域音樂戲劇東漸史》。舊生簡勁來，送月餅、水果。彼讀書金陵理科，今高考文科課程，亦均及格矣。明日為舊曆中秋節，余幾忘之，所有習慣應酬，均以不參加為宜。

十二日

天氣涼，著夾西服。晨課，講《說文解字序》。並訓本級高三學生以自尊精神，秩序觀念，但能勉青年以義，而不能除學校之弊，則仍未完善也。下午四時，同方令孺女士赴中央醫院視丁玲病，彼住樓上二七七號，患氣管及消化器病甚劇。丁近居苜蓿園十八號對面茅舍中，其同居馮君，已患肺病經年矣。歸時過一小店食麵餅大蒜，余性嗜此，居東京亦常食大蒜，東人謂之「ニニク」。

過書店購《戰爭》、《哥郭里劇本》等五冊。余購藏各書，初愛元明清雜劇傳奇，近又收話劇，計有單本一百五十冊，內多絕版者，普通易購本猶未收。年來好書好遊，不善居積，幸無家

庭負擔耳。

夜惡夢，夢與人鬥劍。昨聞鬼花等江北人，竟向書記陳盛等惡罵，謂其計算選票錯誤，蓋彼輩每當選舉出席教務會議委員，必施鬼蜮伎倆，預先商定，包辦選票也。以教員人格如此，深為可鄙。為之首者，如鬼花、起蔓、飛鼠及草獾等，皆日夜相議不休。夜鴞得校長而去，亦一重要角色。此輩大抵以獻媚為長技，亦可憐矣。

十三日

晨，通過本級儲金章程。講《說文解字序》。讀報，美濃部博士有被控說。下午三時，應中國文藝社邀，赴中山北路二四七號文藝俱樂部，參加俱樂會，有歐陽予倩演講中國話劇運動，及方于女士唱歌。方曾譯《西哈諾》，文學造詣亦佳。散會後同宗白華、胡小石、方令孺及其女白蒂等同赴謝壽康所招茶話會，與會者頗眾。戲劇界有歐陽予倩、余上沅、梅蘭芳等，文學界亦多知名之士。並招董蓮枝唱《黛玉悲秋》、《劍閣聞鈴》二曲。曲終人散，與董閒話。十二年前，余曾聽董度曲，時猶垂髫未嫁，今年三十餘，藝已非凡響矣。詢其兩妹連桂、靈喜，則皆有兒女，不復賣藝。回首前塵，歷歷在目，有如夢寐也。

與小石、白華兩先生、令孺九姑及其女白蒂等踏月歸，月子團團，清光甚佳。

189

十四日

晨，命學生練習作文。撰《西域音樂東漸史》。下午赴美豐祥書店印舊作《祝梁怨雜劇四折》並附散曲聯套。至銘竹處，詢有無插圖。見《文飯小品》刊漢石刻舞蹈圖一幅，可做西域戲劇史將來插圖也。又見埃及奏樂女二圖，一載《埃及藝術》，一載《世界豔笑藝術》，皆在東京購得，將來可用之。

晚餐後至浮橋新馬路散步，頭昏，歸寢失眠。

十五日　日曜。

上午赴羅寄梅家，渠友周君，新自西藏歸，因詳詢其地風俗交通，將來實地觀察中亞高原文化，新疆、西藏皆擬一往漫遊。

聞寄梅言，渠幼時在湘，曾見一石刻，刻一裸女，在火傍舞蹈，其上刻楚辭，蓋楚辭圖也。渠曾以詢胡適等人，說者謂此即所謂贏行云。能得此作劇史插圖，當甚可寶。已託寄梅設法致之。

下午，看電影《晚宴》（Dinner at night）一片，由約翰巴里穆、里昂巴里穆、德蘭漱等八人合作，頗好。沉悶氣圍極濃，非流俗低級作品可比也。至書店購書數冊。

一九三五年

十六日

晨講《說文解字序》。下午撰《西域音樂東漸史》。晚間徐德華約往同觀梅蘭芳演劇。予對京劇素無興趣，故未常一觀，特今夜所演《奇雙會》，係為崑腔，配角溥桐（即紅豆館主，溥儀之叔）亦極有名，皆劇界上選。此曲恐成廣陵散，為京劇崑曲之歷史終結時期矣。曩從吳梅師研習崑曲，今復撰劇史，觀此作為參驗，亦佳。夜歸已下一點，精神頗倦。

十七日

晨課講《說文解字序》。撰《西域音樂東漸史》，第二章將終。夜眠較遲。

十八日

聚學生操場，作九一八紀念。晨講《說文解字敘》。撰《西域音樂東漸史》。得東京錢雲清、丁玉雋二人各一函，一託帶東西，一請介紹中文閱讀書。下午赴吳瞿安師處，以近撰《西域音樂東漸史》告之，瞿師云：自漢至隋唐為一期，唐以下至現代為一期，大曲以霓裳羽衣為首，

元明雜劇，仍源於此。南曲無乙凡，北曲有乙凡，與清樂胡樂，仍有關也。繼談梅、溥所演《奇雙會》，云此調蘇人名之曰《龍冬調》，蓋出揚州，所謂《販馬記》，非崑腔也。梅、溥皆擅京劇，亦略能崑曲耳。

十九日

赴大學文學院圖書室查檢漢以下《樂志》，擬撰第三章《漢唐間西域百戲之東漸》。

二十日

晚間宴請許恪士主任，與人比酒，連舉十數巨觥，余不能慣人之激挑，憤而出此，雖不醉，心殊悔之。余在大學，與瞿師及同學一、二十人，共為潛社，以填詞作曲為樂，同社皆酒人也，每會必飲酒，飲多醉而去。余雖未嘗醉，然飲多夜即失眠，其後即戒之，近四、五年來，除偶進一小杯，未嘗酣飲矣。此後當力戒，以免傷腸胃。

二十一日

下午出買書數冊，即歸。夜早眠。

二十二日

上午，至瞿安師處，約下禮拜日，同遊采石磯。下午至花牌樓買《白茶》等兩冊。又至狀元境買《返魂香傳奇》四本，《後緹縈傳奇》一本。至新都觀《怒潮》一片，保羅茂尼作，尚佳。

二十三日

上午至大學圖書館借《通典》一冊，《舊唐書》一冊。下午寫寄丁玉雋、錢雲清、盧冀野信三通，補寫《西域音樂東漸史》一章。夜夢兒時情事，想寫一篇《生活在我們周圍的人們》，內容拿黃病、王家、東山、王姐、葉乾、韓家，這幾個作題材，寫他們的生活。關於韓家，以前曾寫過一篇《未完成的工作》，現已不知放置何所矣。

193

二十四日

晨，講方望溪文。得東京葉守濟書，云帝大文學部須報到，至九月底截止。心煩焦灼，校事脫不開，真難讀書。下午寫信寄葉、李兩人，託代請假。晚間撰「西域百戲東漸」一章。

二十五日

晨，講謝濟世文。寫寄帝大教授鹽谷溫先生書，並附詩一首。撰《西域百戲東漸》一章。

二十六日

以舊作《祝梁怨雜劇》，交美豐祥書店印刷，並附南北散曲。

二十七日

胡小石先生介紹王德篋女士為我代課。余因患病，決意請假赴東。

二十八日

由德醫胡經歐診斷，係神經衰弱症。夜失眠甚劇。

二十九日

晚間應文藝茶會招邀，晤瞿安先生及旭初先生。旭初先生又以德箋女士代課相託，因即與德箋面商茲事。

三十日　日曜。

與小石先生同觀電影。

十月

一日

本級討論遠足。

二日

決定赴滬杭遠足。

三日

請張季良為我代課，講文藝與社會學之關係。

一九三五年

四日

開教務會議，云雙十節學生大檢閱，故本級須雙十節檢閱後方能遠足。

五日

第一區學生會操，云雙十節檢閱經日人干涉，遂取消。本級仍定六日赴杭。

六日

晨，乘快車赴杭，過滬未停。夜抵杭垣，住浙江第一高級中學。

七日

遊湖及沿湖各莊。往杭江圖書館訪李絜非，夜同沐浴。在湖濱書店買得《三婦合評牡丹亭》一部，又《漢西域圖考》一部。夜失眠，達旦不寐。

八日

學生遊北山路，余因病未去。午至湖濱舊書店補抄《三婦牡丹亭》缺頁半頁，又補繪杜麗娘小影半頁，跋半頁，補入。買得《蕭雲從陳老蓮合刊楚辭圖》一部，尤侗《西堂樂府》一部，暖紅室《殺狗記》一部，《酸儒福》一部，《笠翁原刻曲》一部。晚間讀《牡丹亭》。

九日 雨。

參觀西湖附近各名勝。至浙江圖書館，規模甚好，藏書三萬五千冊，由李絜非領導，並以四庫藏書樣本，出示學生。下午以時間關係浙大僅經過未參觀。晚間與絜非遊湖濱公園，遊人如織，絜非先歸去。十時始歸寢。買得小說五六冊，又朝花社刊版畫三冊，《物觀日本史》一冊，長谷川如是閒著《現代日本史》一冊，材料亦富。

十日 晴。

學生遊南山路，餘至六合塔下茶店坐候。遇舊生王新民，彼在之江大學讀書，聞余來，急走

來看，並邀至其學校。此生在實校時，讀書好嬉戲，戒之不改，至於放火焚舍，後遂除名。自云在之大恒不及格，或已知悔。在江幹遇學生歸，遂乘汽車先返。夜車赴滬。大雨。夜十時抵滬。

十一日

晨，晤風子，彼入美專研究。趙敦榮率初中學生亦至，遂由余領導，至徐家匯三角地聯華製片總場參觀，由該場執事賀孟斧指導。又至交大參觀。歸途過申報館參觀，館中招待甚殷，館人云：近日新聞受政府壓制，殊不自由，即設一電臺，亦不許也。晚間購得朝花社印版畫集兩冊，連在杭所得，五集已全。

十二日

赴江灣觀全國運動大會，並觀新上海建設。遇卜少夫君邀同午餐。下午同看邱飛海、林寶華賽網球。邱今夏碾斃一人，自云生於南洋，係英國人，不受中國法律制裁，既為無恥奴隸，目無法紀，不知滬上何以令其充當選手也。又聞林亦甚驕，此輩專以打球為業，而受社會優渥給養，不知有何用處。遇穆木天，囑為所編《朝曦》撰述詩稿，余允為寫撰，至東或寄與之。

十三日

返京。下午三時抵校。沐浴。美豐祥將《祝梁怨》二百本印就，送來。王德箴來，即託其自明日起代為上課。王約同赴後湖遊覽，黃昏中殘荷敗菱，令人起蒼茫之感。余明日又將去國，不知何時見矣。德箴為我餞別，同赴粵華樓，另有復旦蔣蘭君女士，德箴之友也。夜將《祝梁怨雜劇》分送吳瞿安、胡小石、汪旭初、汪辟疆、宗白華、謝壽康、徐悲鴻諸先生。並分贈中大、北平圖書館，及盧冀野、羅寄梅、唐圭璋諸友人。又寫留別信數通，始就寢。

十四日

早車去京，校無人知，惟李家坤代搬行李而已。下午抵滬，寓大中華旅館。晚間赴丁西林寓訪方令孺女士，彼約余同行，即於明晨乘傑克孫總統號東渡。晤風子於南京路途中，彼明晨欲送我登舟，余以甚早辭之。又余課前曾欲請張天翼代授，天翼現就任暨南講師。冀野介紹謝君，余未能聘任，過滬本擬赴暨南面辭，為時已晏，亦不及矣。

一九三五年

十五日

晨乘傑克孫號出帆，送行者有丁西林夫婦。此船余由橫濱乘之返滬，今又乘之赴日，如逢舊相識也。船中與方令孺共談，頗不寂寞。出三婦評本《牡丹亭》，因共讀之，彼亦甚愛此書云。

十六日

船至門司，寫詩二首，擬至神戶寄穆木天君。夜憑欄遙望海天景色，隱有漁舟燈火，上下怒濤中，為之忘寢。夜又失眠。

十七日

至神戶，上岸發信四封，理髮。

十八日

至名古屋，市人艤小舟來售雜物，因氣候微寒，買一毛線衫御之。

十九日

晨，至橫濱，因令孺女士為官吏盤詰，候之許久始登岸。遂以自動車至神田北神館，居停主人，相見倍親，因以國內所購對聯贈之。葉守濟君來，即同赴大學前錢雲清處，因彼約相晤也。旋過李佑辰處不遇。即至根津葉君寓候之。李來，同赴大學附近貸間，至暮未合，宿於李君處。

二十日

晨，在本鄉菊阪町七九關口セツ方，貸得六疊室，價目金十二元。門迎茂樹，牖納朝暾，頗堪容膝。居停係一老婦人，慈祥可親，余數問貸間，有云不住中國人者，多無此婦淑善也。晚間至葉守濟處，取常用什物，並在北神館搬來桌椅行李，主人辻ミョュ臨別有留戀之感，此老婦亦賢淑也。

二十一日

買岸田國士編《悲劇喜劇》四冊及《英國攝影年刊》一本。赴鹽谷溫先生處，告我狂言與能樂之流派。

二十二日

買黃遵憲《日本國志》一部，飯塚友一郎譯《世界演劇史》三冊（共六冊不全），孔德著《外族音樂流傳中國史》一冊。文求堂多售中國書，《嬌紅記》亦有之。

二十三日

晨二時即起，與程伯軒、錢雲清等遊羅強箱根，上大湧谷，觀溫泉湧處，景至奇麗。浴千人風呂，乘汽船過蘆の湖，湖在山中，拔海二千尺，水至清冽，置身其中，彷彿如講山湖一課時。下山乘汽車，曲折蜿蜒，殊饒趣味。過富士屋ホテ八少休，館中完全東方式，殊壯麗，云一泊至少二十元，一客即有一僕奉侍也，資產者之享樂甚矣。歸途過小田原，稍購土產。返住所，已十時。

二十四日

赴小石川區留學生監督處，辦理請求省官費手續。我之留學證書，發下已數月，彼未通知，遲誤至今。同報請者，帝大同學友人，已領官費三月矣。

二十五日

夜無聊，赴日比谷看電影，不佳。

二十六日

寫信十餘通，寄陳行素、李方叔、朱浩然、沈冠群、郁風子、黃季彬、張玉清、□□□、胡小石先生、良伍、任俠緻、王德箴等人。夜雨。買《水谷八重子隨筆》一冊。

二十七日　天大雷雨以風。

下午四時，約佑辰夫婦赴有樂座看戲，佈景甚好。以夏目漱石坊チャン為佳。此為最末一次，觀眾仍滿，東京商業資本演劇，頗能賺錢也。

二十八日

晚間赴神田買書，計《新興藝術研究》二冊，《倒敘日本史》十一冊，《歌舞音樂略史》二冊，《日本演劇之源流》一冊。又在本鄉買得《日本外史》十二冊，以作日本史及音樂戲劇史參考資料，大略可矣。

二十九日

三十日

晚間赴新宿古書展覽會，買來《舞臺寫真集》一冊，精本《西茉納集》一冊，堀口大學譯，插圖限定本。《中央亞細亞藝術大觀》三大冊，精圖本《源氏物語》四冊。共費數十元。至銀座過Ruskin文庫飲牛乳一杯，小坐休息，寫詩一首：

漂泊於騷音之夜潮中，
囂囂都市之歌吹，
乃茫然不辨其節奏。
側身而過之乙女，
以浮世繪之姿態，
輕曳錦絆之響屧。
憑數寄屋橋以下窺，
則Nean Sign之倒影，
正隨Raoio之夜曲而跳動。
暫憩息於橘色之燈畔，

銀之盤薦以白色之乳汁，
更復騰以雛燕之低語。
燃起古代僧帽形之壁燈，
Ruskin之遺物，在壁間
淡然呈出古黯之色澤。
小提琴與大提琴之間，
或人輕泄之歌聲，
如手撫絲冠般之溫軟。
當一孤身人靜注目於
瓶中黃色之玫瑰時，
隔座誰則低喚定子之名字。
是在大海之彼岸喲，
應該忘去那些古老的夢吧，
窗之下不正流過笑語之人影。

歸途買《露西亞之舞踴》一冊。

三十一日

至鹽谷溫先生宅未遇。晚間，赴銀座尋吳劍聲君未遇，暑假前與吳議組一劇團演劇，近吳已組成，定於十一月六日在築地公演《一個女人》、《打漁殺家》、《牧場兄弟》三劇，方在排演。東京中國學生，近有三劇團，一為吳之中華國際戲劇協進會。一為中華同學新劇會，兩次曾演《雷雨》、《五奎橋》、《這不過是春天》三劇，主者為張若雲、陳北鷗等。一為中華戲劇座談會，由洪葉（即吳天）、吳坤煌（臺灣人又名北村正夫）主持，定於十一月底演《決堤》、《巡按》兩劇。除中華同學新劇會於神田一川橋講堂外，另兩劇團均在築地小劇場。此半年來，可謂中國學生演劇節矣。

再過數寄屋橋，橋畔坐窮困夫婦，夫吹尺八，婦抱小兒，已熟睡懷中，歌以和之，聲極淒哀，令人下淚。路旁行乞，無過而問者，輒吹輒止，夫婦相對歡惋，余為徘徊久之。橋下日本劇場前，觀眾如蟻，美國電影，方開場也。

十一月

一日

晨，帝大同學王桐齡君以《浪淘沙》詞寄示，為詩答之。此公年五十七，白髮已蒼然矣。

江戶同為客，相逢大海萍。黃花期載酒，白髮更窮經。已著千秋業，應希百廿齡。與君看故國，風雨入滄溟。

時華北正多風雨，又君為師大教授數十年，著有本國史。

二日

徐紹曾君來，此君為暨大教授，善大提琴，並擅西畫，同過其寓。歸途至早稻田大學參觀坪內博士戲劇歷史博物館，館中方開浮世繪肉筆劇畫特別展覽會，搜羅頗富。芝居版畫，計分五期，一、墨繪（寬文年間）；二、丹繪（元祿年間）；三、漆繪（享保年間）；四、紅繪（全上）；五、錦繪（明治以迄昭和）。歌舞伎起源出云地方之淫婦九二，其中所陳伎樂面頗多，田樂有浦島神社繪卷，散樂有信西古樂圖。日本舞樂之赤袍者係支那印度系，青袍者為朝鮮系。又謠曲計分五流，為《觀世》、《金春》、《喜多》、《寶生》、《金剛》等。余最愛上古一室，中有古石刻拓片三，一為帝室博物館藏；一為帝大工學部藏；一為法人ユョン藏。法人係在中央亞細亞發掘而得，後漢永初七年物，為百戲圖。帝室博物館一石為舞蹈圖，舞人長袖對舞，此與日本舞�緣來，最有關係。大學所藏為二人打樂器圖，其《弄玉》、《舞姿》均可考見上古歌舞奏樂之狀。余擬得之，以其有關吾所研究也。

日本新劇之開始者為角藤定憲（明治二十一年演於大阪新畋座）、川上音二郎、高田實、藤澤淺二郎、伊井蓉峰等。日本新劇之努力完成者為坪內逍遙、小山內薰、島村抱月、松居松翁、岡本綺堂、土方與志等，福地櫻瘀始創歌舞伎座，今其勢力最大也。

晚間至排演新劇處參觀。

三日

上午赴女子醫專丁玉雋處，觀其校遊藝會。下午中華國際戲劇協會開會，到有伊藤熹朔、松田粲太郎（築地小劇場事務長）等人。晚間看排演。

四日

上午至葉守濟、李佑辰處，更至王烈處。晚間赴伊東屋古書展覽會買書，計購《世界戲劇史》一冊、《木刻畫》一冊、《土爾其風俗》一冊，見一插繪極精本《惡之花》，惜未即取，為法婦得去。又《高昌》古物圖一大冊，德國印，售價三百元，甚佳。《印度藝術總覽》二冊，售十五元，均未購。又《美國木刻畫》一冊，及《耶穌木刻畫》一冊，均三元餘，頗欲得之，不知明日仍在否也。夜又雨。

五日

上午，李佑辰來，王烈來，同赴支那料理館午餐。約同自今日起，共讀馬克思《資本論》，十日作一報告。晚間與王烈同赴銀座伊東屋買舊書，其間好書頗多。王烈能讀英文、法文、德

文、西班牙文、法、德、西班牙、日、俄各國文，均自修而成。俄文今春甫自學習，現已能讀俄文名著，其精勤努力，誠可佩也。余在伊東屋購得《舞樂圖》一冊，以不經見，以四元得之。其中木版套印圖三十九幅，計中國古舞，傳之日本者，壹越調十一種，有皇帝破陳樂、春鶯囀、蘭陵王等。平調六種，有三台鹽、萬歲樂、甘州等。雙調一種，春庭樂。黃鐘調四種，喜春樂、赤白桃李花等。盤涉調六種，蘇合香、青海波等。大食調八種，秦王破陣樂、傾杯樂、拔頭等。又一鼓一曲二種。注：樂者應起時，舞者所著服冠，俱用色刷，此與吾研究資料，深有助也。

洪葉等組織戲劇座談會定於月底公演哥郭里《巡按》，來信邀我幫忙。素排在牛込俱樂部。

生，此君亦留德習戲劇者，現在上智大學教授戲劇史。其人頗誠懇，約往其家，遲日當訪之。

與王烈同赴築地小劇場，觀中華國際戲劇社彩排，裝置頗好。伊藤熹朔為介紹杉野橘太郎先

英文外，梵文各種書，又擅中文，本研究文學，現又努力於社會科學。彼除梵文、

六日

腿疼。晨起頗遲。作五律一首贈鹽谷溫先生：

禹旬窮經久，聲聞世所知。

名山千古業，健筆百篇詩。

白傅心常泰，巫彭壽可期。

遠來滄海土，妙理解紛疑。

午入浴，身體略爽。下午訪鹽谷先生，不遇。晚間房主人請吃晚餐。主人天理教徒，來者均天理教徒也。

晚餐後，赴築地小劇場看國際社演劇兩幕，裝置頗佳。

七日

上午，至王桐齡處，遇陳固亭君，辦一《留東學報》，邀余加入。午餐後，與王桐齡至上野公園看野外劇。下午一時半後，赴新宿應戲劇座談會之約。有秋田雨雀在座，此公白髮盤皤然，精神矍鑠，日本戲劇界一耆宿也。在座諸人，各報國內戲劇情況後，最後由余報告田漢近況，云在京曾晤面，雖已出獄，但不自由，背瘡方愈，腿疾又發。且聞趙銘彝君為滬公安局以電刑殘虐處死，至今屍骨無存，較之小林多喜二，蓋尤慘也。聽者均為動容。末奏聶耳作《大路歌》、《開路先鋒歌》，散會。秋田先生與田漢有舊，向余問訊，余略告之。

在新宿座談會，稍飲咖啡，竟至腹疼，疼解後，再赴築地觀劇，已過三幕矣。晤段平佑君，問知劉獅，仍寓舊處。

八日

上午，至劉獅處，劉娶一日婦，燕婉之樂，使人對於日本女子，發生好感。下午至神田青年會赴《留東學報》座談會，到有監督陳次溥、王桐齡、陳文瀾等，又日人有東亞教務長椎木君及雄松堂新田君，此君對余以唯物史觀研究歷史態度，極表同情，並云野呂氏所著《日本資本主義發達史》甚佳，當購讀之。

九日

上午赴書店買《日本資本主義發達史》一冊。過佑辰處，勸其譯此書，中間被文部檢查刪去頗多，聞作者野呂氏，已被警署擊死矣。晚間在牛込俱樂部看吳天排演哥郭里《巡按》及《決堤》兩劇，再至銀座取印章，日人以刻印著稱，但此則不佳。在銀座買《國劇史概觀》一冊，又《蒙滿遊記》一冊。

十日

至鹽谷溫先生處，談話三小時，至午方回。承贈《唐十奇談》一部，並為介紹高野辰之博

士，此君日本演劇史專門家也。住澀谷區代代木山谷町一六七，暇時當往訪之。下午，過神田舊居，看居停主人，再赴數寄屋橋日本劇場看《十字軍》一片。夜歸又與主婦閒話，一時始寢。

十一日

寢遲故晏起。徐紹曾來談，移時去。寫信數封。晚間赴軍人會館，看田澤千代子舞蹈會。在神田買書四本：一、《舞臺構圖》（英文）；二、《舞臺裝置者》；三、《佛の手帖》；四、《教論》。

十二日

上午，至李佑辰處。下午四時半，在法學部二十五番教室聽原田淑人講「周官考工記の考古學的檢討」，舉實物證據，用中國古物頗多。晚間至劉獅處未遇。

十三日

上午寄出書二冊，收到國內寄來《祝梁怨雜劇》十冊及陳行素信。晚間，劉世超來，同赴有樂座觀水谷八重子演劇。在銀座中華第一樓晚餐。

十四日

晨赴帝大醫院醫腿痛，受整形外科治療。收到張道藩來信及刊印《自救》一冊。又戴策來信一、姚兆如來信一、江紹鑒來信一，任俠級來信一。晚間赴神田為胡小石師購買《支那古銅精華》，仍未尋得。購下列各書：

《西域南蠻美術東漸史》一冊、《東洋史研究法・塞外西域興亡史》一冊、《五事略》二冊、《西王母謠曲》一冊、《蘇俄經濟史》一冊、《社會史研究》一冊。

十五日

晨，收文學部通知，約明日下午至向島隅田川公園開詠志會。下午將赴齋藤護一處交費。入浴，體略爽適。晚間，頭昏眩，身痛欲寢，適葉守濟來談，十時寢。夜雨。葉君轉來鄺衡三信[37]，彼現在廈門大學教授。

37　鄺衡三，即鄺衡叔（一九〇四～一九六七）字承銓，號願堂，別署無願居士。書齋號「寫春籠」。江蘇南京人。書畫家。王泊沅之甥，鄺仲廉之弟。

十六日

上午頭昏腰疼。至青年會晤姚兆如，即同吃茶午餐。餐後，至程伯軒處，以箱根遊覽所攝照片贈之。晤李用中君，中國公學大學部教授，遂互贈以詩。應文學部之招，赴向島隅田公園弘福寺內墨田茶寮聚會，到有東京帝國大學名譽教授文學博士井上哲次郎（巽軒）、市村瓚次郎（器堂）兩先生，及鹽谷溫先生、齋藤富次、岡部槍三郎、內田泉之助（武藏高等學校教授）、宇田尚（女子齒專校長）、松井武男、川上榮一、佈施欽吾、岩村成允、北浦藤郎（東洋大學教授）、黑木典雄等數十人。即席賦詩一首，呈巽軒、器堂、節山諸先生：

隅田川水晚蒼蒼，嵯峨江樓下夕陽。青酒按歌生古意，黃檗普茶試新嘗。
座中華髮詩翁老，欄外疏燈夜色涼。一例豪情成雅聚，願陳俚句頌陵網。

鹽谷先生囑以華語歌之，黑木君又譯為日語歌之，一座為之鼓掌。席間鹽谷遍為介紹，並以今之關漢卿相譽，因余贈彼《祝梁怨雜劇》故也。又請余歌王勃〈滕王閣〉詩一首，席間群來勸酒，飲多為之腹痛。余又不慣跪坐，頗為不適。八時始歸。又夜雨矣。

217

十七日　天雨。

應令孫九姑之約，上午至芝園孫伯醇處。此君精於日文及英法文，為大使館秘書，吾鄉壽縣人，幼隨其尊人居東，自幼即習日語，曾為北大日語教師，善畫山水，又喜考古學，相談頗契，為作山水畫一幅，彌足珍賞。彼案上有《寧樂》十二、十六兩冊，為《正倉院史論》與吾研究資料，頗為有用。又《正倉院志》一冊、《唐音十八考》一冊，（中山久四郎著，東京文理科大學文科紀要第三卷）、《魏氏樂器圖》一冊，亦佳。孫與帝室博物館長相識，云長袖舞石刻拓本，可以代謀，意可感也。令孫九姑之姊令英女士，為孫夫人，能散文，一門皆風雅，其妹令完亦能詩，舊曾相識，念與瑋德月夜共登雞鳴寺時，恍如昨日，今渠已長眠地下，思之黯然矣。

在九姑處晤陶映霞女士，風貌娟秀可喜。彼原為復旦大學生，近在明治習法律，相對談讌，為之忘倦，至九時余始去。九姑八姑欲與余同赴銀座Ghan Ruskin文庫品茗，以時晏，已不及矣。

十八日

晨，劉獅來，云其婦患病，借十元去。至文求堂購《戲劇月刊》二冊，價九角。又買坐蒲團一枚，日人喜作蒲團，余近亦習席坐，但不慣跪坐耳。下午，吳劍聲來，述國際劇團演劇結果，

一九三五年

並邀余第二次公演，擔任演出。且請余自編一劇。又約二十日晚赴仁壽講堂觀自由劇團演劇。

方令孺、令英來，同赴早大戲劇博物館參觀，適值休假，因返帝大參觀。復同赴銀座羅斯金文庫，九姑甚喜此處，為之流連而不忍去。請其姊妹赴神田保町北平館晚餐，餐後遊舊書肆，購得《舞樂圖說》二冊、《寧樂》十二《正倉院史論》一冊、《果爾蒙散文詩》一小冊，裳鳥會限印一百五十部之一，甚精美，堀口大學譯。

夜復至孫寓，歸寢頗晏。

十九日　天雨。

上午至神保町，買下列各書：《正倉院史論》正續二冊、《阿部種麿與其時代》一冊、《佐野政治論》一冊、《佐野蘇俄經濟史》一冊（贈李佑辰）、《和漢年契》一冊、《金主亮荒淫京本小說》二冊。

下午四時，赴大學聽講「尚書孔傳與王肅」（宇野哲人講）、「郭熙與宋代之山水畫」（瀧精一講）。晚間讀《正倉院史論》。

二十日　天雨。

下午至李佑辰處，與王烈等討論中國貨幣改革問題。

二十一日

下午至牛込俱樂部觀洪葉等排演《決堤》與歌郭里《檢查官》兩劇。夜至向島，與程伯軒同去，買時計一支，價十元。

二十二日

與九姑及一胡小姐，下午赴早稻田戲劇博物館參觀，歸時購《博物館志》一冊，英文《日本戲劇》一冊，及繪葉書一組。

二十三日

下午赴明治神宮參觀畫室。夜雨，送陶映霞回阿佐ヴ谷寓所。歸至青年會參加中大留日同學聚餐，與劉世超、葉守濟、李佑辰等步歸。

二十四日

晚間至龜戶，再赴神保町食羊肉，歸頗早。

二十五日

寫信寄胡小石、吳瞿安、汪辟疆諸師及王德箴、張季良諸友。至吳仲剛寓探視。

二十六日

左膝及左下腿疼痛，至帝大就診，都築外科明日始有。再至芝園孫寓，同九姑赴丸善白木屋

買書，余購《日本上古音樂史》一冊，三元六角。英文《日本的芝居》一冊；逍遙著《金毛狐》一冊；日譯《椿姬》一冊；《清樂詞譜》一函，二元。

下午返校，聽講唯識諸流派。

二十七日

上午，赴帝大診腿痛。下午送《清樂詞譜》與九姑。晤陶映霞女士，豐韻甚佳。相與對談，娓娓忘倦。坐未幾，孫寓來女士多人，遂去青年會赴國際劇社聚會。再至錢雲清處，談至十一時。

二十八日

晨至西信濃町伊藤熹朔家訪吳劍聲君。下午至青年會，還吳天劇票。晚間晤宋振寰老友（今改名宋日昶，任皖北行署主任。一九四九年九月任俠記）。故人一別十年，晤之海外，喜可知也。下午曾晤程伯軒，云東京大學約明日歡迎李樹漁君，約明日同往，余漫應之。

二十九日

赴神田程伯軒處未晤。在書店買來《天平の文化》一冊，定價二元，而索價三元，無法，只得購之。常遇此等情形，輒覺書籍商可惡。晚至築地觀《決堤》、《檢查官》兩劇。歸頗遲。晤秋田雨雀先生小談。

三十日

上午製中國料理請房東。下午寫日記。收陶映霞女士函及國內汪銘竹函。晚間赴文學部同學聚餐。

十二月

一日

夜，寫一劇評寄吳天。至神田程伯軒處。

二日

晚間至伯軒處學日文。伯軒邀約組織一座談會。作詩二首，贈李用中君。

三日

晨，診病。足病未稍減。下午，至駿河岸古書展覽會買書數冊，計：田邊尚雄著《日本音樂

史》一冊三角；富岡信仰著《能と其歷史》一冊七【角】；佐成謙太郎《能樂史》一冊七角；《支那朝鮮美術展觀》一冊；《スッテヘハネク氏所藏品展觀》一冊。

晚間至水道橋能樂堂觀寶生流能樂，再至程伯軒處。座談會中多軍人政客，甚無意味。與錢雲清同歸。夜李佑辰來談，至一時半始去。寢遲神頗倦，後當戒之。

四日

十時始起，精神極壞，計算來東甫一月半，十九日至東京後，計用二百二十元，如此浪費，心甚悔。買書百餘冊，均未細讀，後當不再買書。至李用中處未遇。午餐自作料理。下午徐紹曾來，談至五時始去。

五日

開始習文語文法，每日上午十時至十二時。

六日

下午，至葉守濟處。晚間同王烈至早稻田晚餐。

七日

接留學生監督署函。下午，赴女子齒科醫專診療牙齒，真所謂頭疼醫頭，腳疼醫腳也。

八日

上午赴李佑辰處。下午，同往中華青年會看火災。晚間同程伯軒等赴新宿，歸途過郭東史處，囑題《丹羽山館圖》，即寫一詩與之：

石門有精舍，渺渺隔清湘。繞屋群峯碧，真趣得羲皇。

年年春花紅，年年秋葉黃。君子思無極，滄波萬里長。

郭等擬組織中華詩社，因漫應之。

九日

上午學日文。下午，赴東洋齒科學校治牙。晚間習日文。散學後，與伯軒赴銀座，伯軒入一家Bar飲酒，邀余同去。余絕不飲酒，以飲酒則失眠也。東京所謂オテンBar及咖啡座之類，侍女半類妓女，對客極意媚蕩也。

十日

上午習日文。下午赴大倉集古館觀覽，已過時。至伯軒處開所謂座談會者。夜頭痛，寢早而不能寐，疑生病。收田澤千代子來函，及江紹鑾函。

十一日

晨，赴高島屋觀古書展覽會，匆匆未購買。買歲暮一盒贈伯軒。上日文。下午定與李佑辰、王烈同訪郭沫若。王誤約未至，邀之又未遇。因與李同赴千葉市川須和田町郭君寓，先有魏猛克、陳伯鷗在，見余等至，即辭去。

與郭談余研究西域音樂戲劇東漸史問題，先詢彼所主張琴瑟亦係西來說，彼仍持原論（見《文學》所載萬寶常一文）並謂琴瑟二字金文所無，羅振玉所云樂字古作〔樂〕，為張絲木上之意，即為琴瑟。〔樂〕中之〔ㄥ〕為弦播，其實非是。弦播晚出，此字殆係古之秋千。繫繩搖之，故甚樂也。樂古音讀搖。琴從今音，古讀如（坎恩），西方有此樂器。余述所撰中國演劇史大略，彼頗稱是。余所云「三人操牛尾，投足而歌八闋」，彼更為補一證，云舞古作無，書作〔舞〕形，與人操牛尾相似。余提大儺問題，彼云：方良即網兩，或作罔象，亦為一獸，毆方良殆逐獸。又云：南洋人為漢族所逐，中國之舞樂，與南洋亦有關係。南洋謂猩猩為 Orang（人）utem（林），意為林中之人，網兩之發音，與 Orang 為近，殆即人與猩猩之搏鬥也。大儺逐方良，其擬態也。又云鳳即南方極樂鳥，鳳字古無 F 音，而有 B 音，南洋謂極樂鳥為 Banloek，其語源或出於此。又云中國古時甚重視「貝」，而中國內河不產貝，貝以南洋所出為美，亦有關係。此說似嫌渺遠矣。

余詢郭關於中國古代舞樂實物，彼出示一秦代玉雕雙舞女圖片見似，並允代為搜集材料，意甚可感。又云其友林謙三善論音樂，明春當為介紹也。

天已晚，與李辭歸。再赴高島屋購下列各書：《菊池寬戲劇集》一一五、《埃及希臘波斯支那古代美術展觀》一三、《古代支那美術展觀》一三、《支那大陶器金石展觀》一七、《宗教音樂》一七、《日本音樂史》一七、《日本舞踴史》一七。

夜間寫日記，與房東談話至十一時。收高梨君枝女士函。

一九三五年

十二日

上午，赴神田習日文。下午，赴大倉集古館觀所藏古器，來自中國者頗多，關東大地震時，此館損失奇重，至今館內猶留殘屋一所，以永紀念也。中所藏佛像，背刻烏獲扛鼎等戲，足為劇史插畫，購繪葉書一組歸。入浴。

晚間晤今井和子女士，武藏女子學院畢業，現為學校教員，溫婉可喜，約余過其家，余漫應之。李用中君云，此女李烈軍之胤，其母則李之日妻也，介余與之為友云。

今日收得蘇州陳某信，云柔絲與其夫感情不恰，生活頗不愉快。

十三日

上午赴神田習日文。下午寫兩呈文交監督處，請省公費。晚間至帝大，聽齋藤護一君講《水滸傳》演進之歷史，又神山陶次氏所藏水滸資料展覽，版本頗富。鹽谷先生及長澤規矩也均在座。十時歸寢。夜寒結冰。

229

十四日

晚間，赴神保町，田澤千代子約往晤面，適外出未遇，轉往赴銀座散步。

十五日

下午，至上野公園美術館，參觀泰東書道會，陳列三十餘室，又少年部有五歲作書，而筆致絕佳者，歎為觀止。由上野至今井和子家，其母女接待溫婉，甚為可感。《雜文》及《東流》被封。

十六日

晚間至李佑辰處，遇王烈談至十時。

十七日　夜雪。

自作料理，適蕭紹全及齒科學校齋藤正子來，即請共食，飽餐而去。錢雲清回國，下午走，送之。

十八日

下午寫家信。晚間訪段平佑，遇李仲生、王道源君。王約往參加支那問題座談會，同赴銀座，到有田中忠夫等人。田曾為鄧寅達顧問，略解華語，余與王見所談者為北支問題，遂辭出，固請稍留，不顧而去。聞田中云：華北歲貢南京二千萬，故肯出賣。此消息各報均未登載也。在銀座小餐，步歸。王又來余寓，談至夜一時始去。接洪葉信，約明日來談。

十九日

上午習日文。下午，入浴。寫日記。得陶映霞女士函，約廿一日下午來。報載南京學生遊行示威，不知當局者如此出賣行為也。

二十日

上午，習日文。下午赴銀座觀無聲電影，一巴爾札克作《征服》，一愛倫坡作《The fall of the Hanse of Vsher》，兩片頗佳。後一片尤極陰森。歸途過高島屋買歲暮禮物，擬送鹽谷先生。

二十一日

上午習日文。下午一時，赴水道橋接陶映霞女士，先來余寓，後赴大學。陶請我銀座晚餐。餐後，陶去。過舊書店買下列各書：《書物展望》「藏書票專號」二、《印度畫集》六、《高勾麗永樂大王古碑》二、《琉球藝術研究》八、《文字の史的研究》一四、《西域探險日誌》。屢次發誓不再買書，而見書即不忍去，此癖不除，亦浪費奢侈也。燈下讀舊書《西域探險》，多荒謬語。

二十二日

上午，自作ば，以係禮拜日，故有此餘暇。下午，赴銀座小映畫院看王爾德原作《婉德彌兒

一九三五年

夫人的扇子》一片，甚佳。晚間，頭痛，至田澤千代子處又未遇。

二十三日

上午習日文。下午送歲暮禮品與鹽谷溫先生。至雜司ケ谷墓地拜夏目漱石墓。晚間至神保町觀舊書。歸寓。李佑辰來談，一時去。

東京歲暮師走（臘月），市民因經濟無辦法而自殺者有之，銀行行員、小官吏、犯偷竊者有之，泥棒尤眾，顯然的可以看出不景氣來。但是也有人定製一個價值四萬元的火缽，用銀質七百貫，資本主義的社會，像這樣殘酷，怎麼樣可以不崩潰呢？東京的富人們，像選妃一樣的選取貧人的女兒來恣意享樂，這是視為當然的。

二十四日

上午讀日文。下午在神田買舊書數冊：《日滿文化美術協會展覽會》一冊，《關東廳博物館陳列品圖譜》一冊，中有虎錞、漢魏土偶、西藏假面、古三味線等照片可供研究之資。

二十五日

上午讀日文。下午觀舊書展覽會數處，買來《支那思想フテンス西漸》一書，研究頗好。晚間在程伯軒處晚餐始歸。

二十六日

下午在李佑辰處同葉守濟等共聚餐。夜赴國民新聞講堂，應フマゥスト講演會之招。晤秋田雨雀先生，彼告我曾寫一文登《朝日新聞》批評支那演劇，將尋得一讀之。夜歸頗遲，因散會已十時，復過銀座散步也。

二十七日

寫信數通寄國內。天氣甚寒。晚間至王道源處。

二十八日　雨。

天氣甚寒。夜再至王道源處，未晤。

二十九日　晴。

下午至王桐齡、葉守濟處，均未晤。晚間赴馬場下町徐紹曾處晚餐。夜再至銀座。遊人極眾。

三十日

下午至李佑辰處晚餐。復同王烈等赴神田田澤茶店，與田澤千代子之父田澤靜夫稍談，田云千代子近習日本舞，方在稽古也。

三十一日　天氣復陰。

寫信寄銘竹。下午寫日記。夜至王道源處。王邀余過一酒店飲酒，余固不喜飲，亦勉為盡

歡。又同去一日本同學，姓大中臣，亦研究漢學者也。夜半至上野公園叩鐘迎歲，聞滿城皆鐘聲。復至淺草公園，大觀音堂香火極盛，遊人無慮數十萬眾，云通宵不息。再至吉原遊樂地，夾道高樓連苑，率為妓館，吾輩僅在外觀看，不知內中情形究竟如何。恐世界賣淫事業，無此盛大組織矣。夜歸已一時。

輓黃季剛師

東海賦招魂以桂酒遙酹雲車敬迓

南雍垂遺教如江河在地日月經人

輓夏承楓教授　　　　代人作

教界失一良師社會失一完人

學子之所尊仰同事之所楷模

　　　　　　　　代實驗學校作

舉世失典範斯人寥落茫茫茫天道竟何知

執教共幾席大才磅礡娓娓清談悲不再

代許本鎮作

數載坐春風誨諭諄諄於今痛失杏壇文
一朝悲薤露音徽寂寂此後誰傳絳帳經
　　　　　　　　代沈冠群作
文章垂奕世不堪涕淚誦遺編
德業範群論忝列門牆叨善教
　　　　　　代吳福元施懿德作
教亦多術矣以善誘循循鞠躬盡瘁而死
逝者如斯夫對遺徽藹藹肝膽照人若生
　　　　　　　代龔啟昌作

一九三六年

一月

一日

赴鹽谷溫師處拜年，並收到年賀狀十餘枚，中以高梨君枝女史書法最佳。

東人度歲，市肆皆休業，飲屠蘇蓋中國之俗，人家門前插松枝竹枝，此或習西俗也。又於門上懸稻、橘、海老及羊齒類植物綠葉，結為一束，蓋日本舊俗云。東京雖係繁盛都市，而農業社會之遺跡，猶可於門上懸稻見之。

二日

出遊市廛，羅綺滿街，明豔美人，時時遇之。日本正當資本主義極盛時期，而東京為政治商業中心，故極喧鬧。但都市盜案，日日有之，為經濟而自殺者，為情愛不遂而心中者，為數猶

眾，此皆中產以下之人，可見其艱困也。至若農村破產，則更不堪問矣。

三日

寄孫毓棠君《詩帆》二冊，前日遇孫於孫易簡處，談頗洽。與王烈等人約春假旅行。

四日

購田邊尚雄《東洋音樂論》一冊，黑澤隆朝《音樂史》一冊，《舞蹈年鑒》一冊。

五日

安徽留東學生聚餐。晚間與王烈、李佑辰、葉守濟等出發遊大島。由東京彎乘葵丸行，遊客甚眾，艙中擁擠。余身畔一少女，年十六七，以稿紙寫小說，夜深不倦，雖舟身顛頓，而安閒勉學自如，甚可愛也。次晨五時抵大島。

六日

晨五時，抵大島，以自動車赴元村，寓柳川旅館。此旅館聞係大島之上等旅舍，價一人二元五角。未及天明，即出登山，遙見富士映朝霞中，甚為美觀。

上三原山，此山噴火口，為情死聖地。上山路滑，頗不易行，沿路茶舍中茶娘，多美麗，語言與東京稍異，髮光可鑒，而梳髻微偏，溫婉無俗惡相。聞此島最初為西人所據，多混血種也。島中婦人運物，皆以首載之而行，首蒙大巾，類西人俗。島中產牛乳、椿油。氣候溫熙如春，椿花已遍開，行處景色均可愛。登三原山頂，由東海邊坐滑車滑下，自行駕駛，急如奔電。步行回元村，已垂暮矣。

晚間，乘輪赴下田，風浪頗大，同行有嘔吐者，余獨不暈不吐，健爽如常。至下田，已次日晨八時矣。

七日

晨，下輪後，預定自動車已守候岸邊，即駕車遊下田一周，過吉田松蔭舊寓，唐人才吉墓等處。又至日美通商訂約處，日人所謂黑船事件，初亦極受外力壓迫，今甫數十年，轉弱為強，又以是歷施之於他人也。

38 日語詞，意「汽車」。

午餐後，由下田駕車赴伊東。途中風景極佳，自動車蜿蜒山腰間，群峰萬壑，變幻無盡。下瞰滄海，微見翔鷗，精神甚暢，雖雨夜不寐，亦不覺疲。過稻取、熱川等處，多有溫泉。至伊東車稍駐，觀天然養魚池，中蓄壽魚，池水四時常溫，實亦一溫泉也。由伊東起程，過一碧湖，再小駐，地為一小山湖，景亦幽茜。至熱海寓天神莊一貸家，夜浴熱海原溫泉場，可容百餘人也。

八日

在熱海遊養蜂園、梅園、水口園。水口園為坪內逍遙故居，景亦甚佳。梅園梅花，以熱海氣候溫和，已遍開矣。再遊金色夜叉等處，歸寓已日暮。夜浴溫泉大湯。

九日

由熱海乘電車，至湯河原小遊。徘徊大倉公園中，清冷水聲，令人憶及在匡山時。復乘電車至藤澤，下車游江の島，風景絕美，其南海岸有第一第二兩靈窟，陰森怕人。第二靈窟中，坐一少女，年十五六以來，白衣紅裙，貌絕娟麗。問之入學校否，答云以貧薄故，未入學校。一燈熒然，方手一卷讀之，淒寂動人。以此無辜少女，幽地獄中，不見天日，此日本文明也。又美貌貧女，大率為娼妓。而資本家皆殘酷，殆成日本常通現象矣。

由江の島回藤澤，未遊鎌倉。過橫濱，至南京街晚餐，當回至東京，已晚九時矣。

十日

下午往觀《支那海》電影，侮辱中國甚至，此已成為美國人之慣技矣。

十一日

接吳天信，約看新協演《浮士德》一劇。

十二日

赴大學研究室，參考渾脫舞起源問題。買《燕京學報》本。

十三日

接實校來函，摧余回校，已函請辭職，惟念任俠一級，受余指導五年，至春假後，則必歸去

一視其畢業耳。銘竹寄來《祝梁怨雜劇》十冊，又《浮士德》一本。夜往觀《浮士德》劇，築地小劇場前，人之行列，排過一條街，依次至賣票處，俟余買票時，一元切符39已賣切40，遂未觀。過歌舞伎座，以四十錢看一幕，甚乏味也。

十四日

下午再赴築地觀《浮士德》劇，人更眾，人之行列更長，一元票又賣切，二元票人亦擁塞，幸導演杉野橘太郎先生，為我代購一票，始獲入內。築地座今夜觀眾八百人，為以前所無。《浮士德》演出藝術，任何方面，亦日本劇界以前所無也。觀後極滿意。

十五日

下午，至大學研究室參考拔頭舞起源問題。讀印度古聖歌關於拔頭歌數章，並譯其意。赴寶亭料理店開戲劇座談會，探討《浮士德》一劇觀後之印象，夜九時始散。

39　「切符」為日語詞，此意「票」。

40　「切」為日語詞，此意「完」、「盡」。

十六日

上午，接陶映霞女士函，約禮拜日往遊。寫信覆之，並寫信覆殷孟倫君。得留日學生監督處函，安徽省公費，已補他人。帝大同學，均補得官費，惟余一人未得。諸事皆尚鑽營活動，余不喜鑽營，故獨不能得也。事後查知所補者為旁聽生、特別生之類，均不合格，令人深感中國官廳之黑暗，至於如此。

十七日

開始寫論文，定題為《唐代樂舞之西來與東漸》，想一個禮拜寫完。

十八日

晚間中大同學會聚餐，又是兩元，用款真不知道怎樣去限制。下午赴女子齒科學校治牙病。

一九三六年

十九日

赴女子齒科學校治牙病。接高梨君枝函。論文寫成一部分。

二十日

赴阿佐佐谷陶映霞處，並同遊井之頭公園。

二十一日

未出門，專寫論文，成功不少。天氣奇寒，室內痰盂皆結冰。某君想做日本留學生國民黨支部黨委，運動我選舉，真是奇怪，因我並非黨員也。這些東西處處令人嘔吐。

二十二日

寫論文。連日自炊，今日頭痛甚利害，房東老闆娘去耶馬台拜天理教，一個下女春子留在家裏生病，沒有一個人管理。

晚間將積存的信都寫清楚，劉獅借去的錢也要一要，這個傢夥是著名的滑頭。

近來每夜到十二點才睡覺，街上到處打更梆子，這是在南京聽不到的。一提起南京，總想起我的一群學生來，這些孩子近來怎麼樣了呢？我得快回去呀。

二十三日

上午十時起，赴文學部研究室寫論文。晚間十時止。常做十小時的事情。

二十四日

論文題定為《唐代舞樂之西來與東漸》，已將完成。李佑辰來說要辦一雜誌，內容是反法西斯的，要我作發刊詞。我說請郭沫若作或許看的人多，因為他是著名作家的緣故。至今井和子

家，其母方臥病。

二十五日

終日寫論文，抄寫並增補其內容。

二十六日

抄寫論文。

二十七日

抄寫論文。得王德箴女士來信，即寫信覆之，並寄信小石先生。

二十八日

抄寫論文。買《大日本演劇史》一冊。

二十九日

抄寫論文。買《影》雜誌五冊，《亞細亞》一冊，俱美國出版。

三十日

抄寫論文竟，付書店裝成一冊，擬即送交鹽谷先生。

三十一日

赴北神館舊居亭處，相見倍親切，送與江之島帶來茶盤一支。寫字兩幅送田澤靜夫及其女千代子。

一九三六年

二月

一日

檢點作歸計。赴鹽谷先生處，未遇。購箱一支，將書裝入。

二日

赴文求堂買《燕京學報》十八期一冊，中有論元代演劇情形，頗佳。晚間讀元曲中八仙的故事竟。

三日

寒夜讀《唐代之奴隸制度及其由來》。奇冷。

四日

上午赴文學部研究室候鹽谷先生不至。下午雪大降，與趙玉潤、王雪程兩君坐談不去。讀趙邦彥著〈漢畫中所見漢代人遊戲考〉一篇，於吾頗有助。晚間，雪愈大。晤王桐齡君，以大島所攝照片贈之。帝大有兩個中國老學生，一王桐齡，一錢稻蓀。王為北師大教授，錢為清華教授，皆六十歲人也。夜與房東坐談。雪甚大，壓屋振振有聲。

五日

晨起，晴朗，大雪彌望皆白。電車不能開動，皆停頓。乘汽車至鹽谷先生處送論文，又未遇。赴植物園看雪，景頗美麗，踏雪歸。下午劉獅來，自訴窘狀，即去。晚間赴帝大圖書館，寫詩一首〈阿比西尼亞讚歌〉計八十八行。得龔啟昌信，囑代買兒童用品。又寄出《詩帆》三包，

《祝梁怨》一冊。又請保護祖墓開平王常遇春墓呈文一件。又寫寄倫敦蘇拯信一封。

【附　「請保護祖墓開平王常遇春墓呈文」殘稿，見日記後草稿】

具呈人明故開平王常遇春第十九世孫常任俠等呈

為呈請事：竊我皇祖明故開平王常遇春公，起自民間，誓清胡虜，終驅異族於域外，完成一統之大業。鞠躬盡瘁，死而後已，豐功偉烈，載在史冊。明太祖以公有大勳勞於國家，賜葬鐘山之陰，建立華表、陵殿、石馬翁仲，以崇榮名。並賜祭田百畝，俾我後人，世守勿替。中經洪楊戰役，王墓適當沖要，石馬倒臥，陵殿荒圮。戰後重經族人立碑修治，雖因力薄，難復舊觀，然春秋祭掃，潔奉粢盛，先典無廢。近自王墓劃入南北外開總理陵園範圍，乃有本京地痞胡柳堂者冒名族人，私將王墓祭田盜賣，近頃調查明白，正求法律裁判。任俠等忝為後人，不能重光祖德，克纘舊緒，執干戈以衛國，振箕裘而不墜，今乃目睹王墓就荒，祖靈不祿，翁仲半委泥沙，松楸行遭俯砍，先王勳烈，從此湮沒而不彰，民族英雄僅存舊跡而莫保，能不長慟而流涕乎！仰我

六日

撿理行裝作歸計。赴東京驛問船期，據云十一日有英國船。

七日

買書籍數冊【隻】，此行歸去，書籍四箱，較之前次更豐富也。

八日

寫請庚款呈文，交李佑辰代呈。下午至程伯軒處，請其為證人。赴神田佛侖倍爾館買幼稚園用品。赴舊書店買梵語戲曲《沙慕達侖》，定價二元，而索價三元八角，以其貴也置之。

九日

再赴神田松村書店，將《沙慕達侖》一書購來，書估惡價，亦無如之何。晚間至今井和子處

一九三六年

辭別，其母女云，明晚來我處。和子慧美，其母亦溫淑也。

十日

至郵局將錢四百元兌出。下午赴橫濱買船票，英國船價昂，且無割引[41]，因改乘十四日美國船，價二十二元四角。夜和子與謝君同來，贈我水果一箱，留為途中解渴。夜送和子至市場前，殘雪滿途，又降微雪矣。買來限定本詩集四冊。夜讀《沙慕達侖》。寫詩一首。

十一日

晨，理髮。至和子家，已十一時，其母命和子獨與余出，即赴北平料理午餐。和子謂味甚美，為之盡飽。赴日本電影劇場，因係祭日，人多，未入觀。赴銀座散步，購食物數事，即送和子歸家。夜與王道源品茗閒話，余謂將寫一冊東京印象記，將日本社會，加以分析，雖來此僅一年，已將其社會底蘊，窺見不少。過大塚，作〈聞箏〉詩一首。

41 「割印」為日語詞，意「折扣」、「減價」。

十二日

上午，入浴。赴帝大研究室讀《西域壁畫所見服飾研究》，原田淑人著。晚間葉守濟、王道源來，談至十一時去。

十三日

因夜來炭氣充滿室間，晨起頭眩異常。作〈東瀛春宴〉詩一首，留別同席諸人：

東海春潮生，野梅花已吐。今日良宴會，酒侶結三五。醉眼睨人寰，乾坤一腐鼠。舉世皆沸騰，大盜踞樞府。斯民憔悴盡，何處乾淨土。諸公且醉歌，吾為諸公舞。丈夫手中劍，早為鏽花腐。讀破萬卷書，於世究何補。勿作西台哭，勿為冬烘儒。少年鬱奇氣，斬鮫射猛虎。海上長風生，行矣奮鵬翥。

赴富士前町東洋文庫。再赴李用中處，將詩交其轉致同會諸人。至徐紹曾處辭行未晤。赴本鄉座看ミモザ館，日人善為宣傳，其實未見甚佳。徐紹曾請晚餐，以時晏未去。

十四日

晨起料理行裝。李佑辰、王烈、葉守濟的等來送別，即同去早餐。餐後以自動車二台赴橫濱，王、李同送行，即登美國大來公司輪船Presidint Grant號，乘客頗多，無來時舒適。王烈讀吾文而善之，坐談至開船前始去。六時開船，風波平靜，惟去日轉對東京留戀，且食和子所贈水果，心愈念和子耳。

十五日

舟抵神戶，上岸略遊覽。作書寄徐紹曾君。在東京與王烈臨別時，託渠買《ロシャ語講座》六冊。彼習俄文一年，已能自由讀書，因羨彼而有此動機，欲自習求進，通一新工具，彼亦引余為同志也。

十六日

過長崎。

十七日

晚間，風波稍大，但健飯如恒。諸同舟者多作書函，余亦草一書寄和子，以慰其望，知和子必念余也。寫成俟抵滬乘返車京時發出。

十八日

晨抵滬，海關未大檢驗，即放行。囑中國旅行社將車票購買，行李扣牌，即自遊滬上街市。赴開明、上海雜誌公司、內山等書店，買書數冊後即至北站登車。閘北破壞殘跡仍在，使人對之有無窮之感也。晚間抵下關，即雇馬車歸實校，與同事學生共話，倏忽又半年矣。

十九日

將《文字之史的研究》及《支那思想之法蘭西西漸》二書送胡小石先生。得和子來信，

二十日

送葉守濟所帶款至其家。至汪銘竹處，又赴謝壽康處，未遇。至方令孺處，閒話不覺十時，詢丁玲近況，云仍寓中山門外也。

二十一日

晚間殷孟倫邀晚餐，有瞿安、小石諸師，及金大諸人。得王烈寄來《ロシャ語講座》六冊。

二十二日

寫信寄王烈、李佑辰、葉守濟，並寫信寄和子。

二十三日

赴宗白華先生處，外出未遇。

二十四日

接文藝月刊社特約撰述函，即覆之。

二十五日

赴中央醫院診療，內科主任戚君，未能檢得病源，心臟檢查、肺檢查及性生殖檢查，均健康無病，略放心。惟身體左側，似是神經痛疼，仍須休養。

二十六日

至小石先生處，約同赴小樂意晚餐，途遇宗白華先生，即邀同去。晚餐後，同宗白華赴大華看瓷器，又過其家觀其新得佛頭，青色大理石雕，甚美，造像中上品也。

二十七日

下午有數日本小學教師，來校參觀，陪同兩小時。過懸報處，余云：貴國二十六日晨，岡田、高橋等五大臣被刺，殊可惋惜。彼僅云日本野蠻而已，旋去。至汪銘竹處，送一燒磁小黑貓與之，彼甚愛賞。晚間赴中國文藝社聚餐會，到者頗眾，瞿安、小石諸師亦在座，並有馬彥祥唱京戲。餐後，承謝壽康先生之邀，赴公餘聯歡社小劇場觀國立戲劇學校演《視察專員》一劇。郭哥里此劇，最近曾由吾輩在東京演出，又上海最近亦曾演之，可謂盛極一時。惟國立劇校所演，太重低級趣味，且大膽改易太多，頗失原形云。散會已十一時。

二十八日

近日奇寒，複患腹疾，身體甚不適。服戚大夫藥，耳鳴，遂停服。買來《海燕》一冊，《譯文》終刊號一冊，《中國古代跳舞史》一冊，《元代奴隸考》一冊，又《中國古代旅行研究》一冊。

三月

一日

讀《中國古代旅行研究》，此書江紹原著，頗有新義。燈下讀《元代奴隸考》畢，賀揚靈譯，日有高岩著。

二日

讀《中國跳舞史》竟，錢君匋著。為學生講《盤庚·中》。晚間在夫子廟買來《中國古代社會研究》一冊，郭沫若著，燈下讀四十八面。

三日

讀《古中國的跳舞與神秘故事》，法人馬爾塞爾・格拉勒M. Marcel Granet著，李璜譯。晚間赴汪銘竹處閒話，銘竹云近閱甲骨文。又謂《沙慕達羅》有中譯本，明日將購之。彼對吾東京攜歸各書，甚贊精美云。

收東京和子來信。收東京退來《慶祝蔡元培先生六十五歲論文集》一冊，內趙邦彥著〈漢畫所見遊戲考〉一篇，對吾討論問題頗有用。

四日

腹疾較愈。上午作書覆和子。

下午，讀《古中國的跳舞與神秘故事》畢。讀《匈奴史》，巴克爾著，向達譯。送殷孟倫赴日。入浴。

263

五日

每晨讀報，近見日本法西斯更盛，惟由東京寄來《朝日新聞》，則對時局絲毫不敢有所批評，可見統治言論之嚴。上午，為俞浩赴日本領事館取護照。下午赴花牌樓買《印度文學》一冊，《現代小說譯叢》一冊。過令孺處未遇。赴小石先生處借《金石索》三冊。先生近收一英國女弟子，前來就學，為講中國書道史、漢詩等。女士名Mnes Jacksan，牛津大學卒業。余與論東方藝術，彼之欣賞能力頗佳。同至宗白華先生處看佛頭，復同赴萬全晚餐始歸。

席間小石先生歌唐人詩，余亦歌在東京作〈聞箏〉詩一首。先生自謂所歌係湘調，余則為淮調云。先生論《易經》云：「易」，象形字，古蜥蜴，作易，四腳蛇之類，其色易變，故易之理常變而不拘。東方思想實動的而非靜的，如孔子在川上曰逝者如斯夫，不捨晝夜，亦愛其動也。

六日

上午寫信寄黃季彬、李絜非。東京葉守濟轉來黃季彬來書，並附小影兩幀，係去年所寄者，今甫收到也。下午檢查所撰《西域音樂戲劇東漸史》稿。赴中國文藝社觀希臘雕刻照片展覽會，轉至羅寄梅處未晤。獨遊後湖，蕭騷寒水，梅柳未榮，歸時已屆晚餐矣。燈下讀堀口大學日譯果

一九三六年

爾蒙田園詩《西茉納集》，有圖本，限三百部，印絕精，亦在東京購得之。寫日記。

七日

晚間至汪銘竹處閒話，即歸寢。

八日　日曜。

上午赴繆鳳林先生處，借來向達著《唐代長安與西域文明》一冊，內容甚佳。下午至方令孺處，談兩三小時。晚間赴慧圓街，歸已九時。

九日

入浴。至汪處，抄書目一份，將囑圖書館購買。商務近出郭鼎堂著《先秦天道觀之進展》及石陀譯《生命之科學》，均郭沫若也。

十日

下午診病。晚間赴藥房購藥。微雨。

十一日

寫一希臘雕刻展覽會文交《中央日報》。

十二日

下午約孫為佛、胡賡年吃茶並晚餐。晚間赴中國文藝社交際夜，有徐悲鴻講希臘雕刻。並晤令孺、白華、盛成諸人。散會後，卜少夫約吃茶。夜失眠。

十三日

做書寄葉守濟、黃寄賓【季彬】，並付銀行存款二百元。寄燕大二元購《唐代長安與西域文

《明》一書。

十四日

作書覆酈衡三。下午同學生會操。三時赴金大演講會，講者傅斯年，聲浪只有臺上聞之，不徒為一純盜虛聲者。夜早寢。

十五日　日曜。晴朗。

上午至方令孺處，已外出。遂獨出中山門，至苜蓿園四十四號蔣冰之女士處。同丁玲坐談至午，與蔣、姚兩家小兒合攝一影。與其幼子出外放風箏，並至孫怒潮家。及歸午餐時，則高植與其愛人亦來。姚蓬子甫自蕪湖歸京，蓋與丁共賃一廬也。下午同孫、高、蔣等五人，同赴勵志社觀勵進劇社演《理髮匠》一劇，散劇後赴夫子廟食油餅。

得薛勵若一片。得吳天自東京來書，云收余所寄《丹東之死》，但近擬演田漢著《洪水》，並盼余歸。

267

十六日

買曹味風譯《該撒大將》一冊。收家鐘寄款二百元，存入銀行中。

十七日

讀《近代中國藝術發展史》，此書編寫不佳，內容疏陋太甚。

十八日

看徐悲鴻畫展，每張三四百元，所請者皆要人也。讀《印度史》。徐云將以畫之照片贈余。

十九日

讀《印度史》。夜頭昏，早寢。

一九三六年

二十日

收到東京關口節舊居停來信，及掛號信郵件小包。下午讀《印度史》。晚間同汪銘竹赴花牌樓，買周作人《苦竹雜記》一冊。同赴白菜園九號訪韓侍珩未遇。

二十一日

收中國文藝社催稿函及濟南司裏街李長之一函。下午赴後湖品茗。實校同事聯歡，晤巫寶三、吳子我、左幹臣、胡雲翼等。晚間中大實校同事聚餐，主任許恪士先生宴請。夜八時赴大學聽音樂，演奏《創世紀》。國立戲劇學校演劇，以上次不佳，此次未觀。

二十二日

收金井和子來信，盼吾回東京。上午訪丁玉雋，談二小時。過邵宅稍坐。至羅寄梅家看鴿子，即在其家午餐。餐後與羅赴陳之佛家，又過徐仲年寓、宗白華家，未遇。最後至銘竹家，同赴夫子廟古董肆。余在道署街一古董肆看武梁祠石刻、孝堂山石刻及南漢石刻全套，以其拓印模

糊未購，且全份索價六七十元，亦頗昂也。汪、羅各得古董磁瓶，遂歸。

二十三日

讀《唐代長安與西域文明》終了。下午以「風花雪月」錢一枚贈銘竹。借來《現代詩風》一冊；《愛的藝術》一冊；《世界性的風俗談》一冊；《雙梅景闇叢書》一冊，此書長沙葉德輝印，內含《素女經》、《素女方》、《玉房秘訣》、《玉房指要》、《洞玄子》各種，民國十六年四月出版，譚延闓題簽。聞葉生前，淫處女不知數，以劣紳土豪為革命軍所殺。東大教授鹽谷溫先生，嘗在湖南從之習元曲也。

赴朝天宮觀北平古物保存所建築工作，即歸。夜讀《阿比西尼亞印象記》。

二十四日　曇天，有風。

早晨寫日記。下午至丹鳳街二十八號田漢處，田云將演《復活》，囑余幫忙，並託為又出一特刊。歸校，美豐祥送來《祝梁怨》八冊，即將印費二十二元付清。晚間寫信寄吳天東京，並寫一函覆和子。

夜，頭昏，早寢。中夜失眠。

二十五日

晨起精神不佳。校訂中大實校公僕會章程。寫信寄東京程伯軒。讀《文學》二卷六號霍世休著〈唐代傳奇文與印度故事〉一文。赴中央醫院請戚壽南診病，藥一劑，價六元。戚云終不知何疾也。又檢查耳鼻喉，均無病，不知頭昏失眠原因。

夜至韓侍珩家，將汪漫鐸自比京寄來信轉交之。繆崇群亦在其家，閒話至十點歸。

二十六日

夜失眠。晨起服藥，精神較佳。身左半亦不痛疼。讀法人烈維著《龜茲語考》。教育部來視察，即陪同巡視一周。下午讀《龜茲語考》終了。晚餐後讀《王玄策使印度記》。

晨寫信寄徐紹曾、吳劍聲、秋田雨雀、伊藤熹朔諸人，並寄出。收到黃季彬、俞浩信。夜赴文藝俱樂部聽講但丁。

二十七日

上午講古詩十九首竟，再講蘇李詩。此詩經考證，亦古詩無名氏作也。下午赴新都看《Ecstasy》（中譯慾焰）一片。此片為捷克斯拉夫國出品，攝製極佳。去年意國威尼斯舉行國際影片展覽會，此片曾得獎狀。同徐德華、張安治等遊後湖。晚間至田漢處。又赴花牌樓買來下列各書：《譯文》復刊號一冊，《文學導報》一冊。至韓侍珩處未遇，贈彼《毋忘草》一冊。至唐圭璋處，彼方編《全宋詞》，借來《曲海》兩函。

二十八日

上午陪同盧江師範學校參觀。閱《南國週刊》中黃素[42]著《論巫舞》一篇，又論《輓歌與魁欞》一篇。下午作任俠級級機關清潔。赴韓侍珩處。晚餐後至府東街買物，購《食貨》一本。夜失眠終夜。

一九三六年

二十九日

早餐後應薛礪若之招，赴孝陵衛一百五十號薛寓午餐，另一賓客為中央研究院徐中舒君[43]。餐後同出遊眺靈谷寺譚墓。至水榭路，雛梅已花，稚柳尤美，長絲依依，令人有悠閒之感。前人詞有「柳髮梳月」句，此境誠詩境也。小坐移時，日已向暮，與徐君步至總理陵。遇黃右昌君，約余同車至其家，即稍坐談。至銘竹處，見所購《憶眉小札》，印刷頗可愛。歸校始知高植曾來。收到北平寄來《蔡元培紀念論文集》下冊。寢頗早。讀徐中舒君《古代狩獵圖像考》一篇。

三十日

講古詩蘇李贈別。

43　徐中舒（一八九九～一九九一），安徽懷寧（今安慶）人。歷史學家、古文字學家。從事訓詁及甲骨金石研究。

三十一日

下午赴夫子廟買雞血石小章一方，又出土古陶瓷三小件，六毛錢。近小石、白華、令孺諸人，多購古陶瓷，銘竹亦染此癖。余則賤價方買一二小品，作為研究之資，聊以自娛而已。其珍貴文物，則不願購也。

四月

一日

春假開始。上午訪中央研究院徐中舒君，並參觀歷史語言所藏品。安陽發掘甲骨、古陶甚多，並有玉磬一對。又壽春所出棺木上蓋，彩繪朱粉如新，楚墓古物也。下午赴小石先生家，借《石索》二冊，又承贈所著《商氏藏磬考》一冊。至令孺未遇。晚間看卓別林《摩登時代》一片，此作諷刺機械文明，為《城市之光》後力作。

二日

晨赴蚌渡江北上，意欲歸里省母一次，久未歸去，想吾母又添白髮。由東京到南京，由南京到蚌埠，使我生出很多感想。中國所謂建設，大概只建設許多竊位者

的華美住宅吧。試看江北的黃土小房子，還是同幾千年以上相同，【百姓】過著牛馬奴隸的生活，毫無一點人生趣味。而竊位者較之盜匪更殘忍，更凶毒，是毫不憐惜的在剝削人民的。

蚌埠是皖北的重鎮，水陸交通的樞紐，現在商業非常凋敝，而捐稅奇重，一個妓女每月須納十一元多的花捐，何況其他呢。

夜寓交通別墅，詢問市人赴潁旅途情況，云長淮水小，由蚌至潁至少須三天。余只有春假一周，費此長時旅途，又非時間所許矣。晚間購買茶葉，擬明日返京，送瞿安先生。

三日

上午，在伯飛路五號董清和（朗齋）古董店買磁杯大小兩支，絹畫一幀，共一元九角。大磁杯微殘，高腳類西洋風，不知何時物也。

下午返京，夜十時至校。

四日

上午，送茶葉瞿安師家，其闔家已遊滁州琅琊去矣。至銘竹處約彼來看畫及古陶小杯，彼愛賞甚至，謂為絕品。下午至令孺處，不遇。買《死靈魂百圖》一冊，魯迅印，甚可愛。又《沙恭

達娜》童話譯本一冊。至韓侍珩（雲浦）處閒話。至丹鳳街二十八號田漢家，與其母及胡萍、李莉等赴福利戲院看麒麟童演戲。舊戲多年未看，終覺不適於耳。觀其服裝佈景，演員上下，真如傀儡登場也。日本歌舞伎亦類此。戲散已十二時。

五日

晨，小雨，溫和。至瞿安師處，云潛社仍繼續，下周邀余往。下午看愛侖坡《烏鴉劫》一片。晚間至田漢家，同其及胡萍赴王口口招請，有胡夢華、余上沅諸人。餐後邵君約往禮查飯店，飲橘汁一杯，與邵君踏雨步歸。夜燠暖，有蚊。

六日

晨，小雨。右目發炎，紅色，以硼酸洗之。寫日記。上午讀沈兼士《右文說在訓詁學上之沿革及其推闡》一文。至銘竹處將所購古磁三件取回。下午讀藹理斯《世界性的風俗談》一書。在日本大多女子還是不穿褲，而且只有東京地方男女不同浴，別的地方至今仍是男女同浴的。在熱海強羅溫泉，我們同少女們同浴，許多乳房蕾起的少女們，她們也略不感到羞澀。至於中年婦人，更是坦然了。讀藹理斯書終了。

晚間因遲睡，失眠。

七日

上午接程伯軒、吳天函。下午將借銘竹書三冊送還。晚間同銘竹在花牌樓買來《桃園》一冊，《古代中國文化》一冊。借銘竹書《托爾斯泰誕生百年祭》一冊（現代文化社）、《托爾斯泰論》一冊（思潮出版社）、《托爾斯泰傳》一冊（華通）、《托爾斯泰印象記》一冊（南強）。在銘竹家晚餐，歸來即早寢。明日春假完畢，工作又開始矣。

八日

為高三生牟煥奎修改《別同學》一詩云：

春雨連綿不已，屋漏案上，陳書盡濕，移案別處。足旁置一水桶盛雨，聲咚咚不止也。

濟濟聚一堂，悠悠遽別離。回憶此三載，恍如朝與夕。奮勉勤切磋，彼此互砥礪。（以上原稿）孜孜窮性理，諸科究微細。所志在千載，沆瀣同一氣。心知情意恰，何啻兄與弟。（二句原稿）願共發弘力，真理克私慾。出為清道人，掃除百塵穢。不計力所窮，但求事

有濟。捨身奮英勇，百死安敢避。靜靜頓河波，茫茫處女地。世界歸大同，把手重歡敍。

努力崇令德，百歲長相憶。

下午將課卷發出。讀茅盾譯《春》一篇。晚間寄函東京葉守濟。披閱《金石索》中武梁祠孝堂山漢石刻畫，即送還胡小石先生，適外出未遇。

吳天東京來函云，除演《洪水》外，再選一世界名著。吳劍聲來函云，國協定四月十八九兩天演《月亮上升》、《嬰兒殺戮》、《夜明》三劇，地點在築地。均望我回東京，我如何能夠回去呢。

赴田漢家索《洪水》舞臺面，田漢邀我在《復活》中飾一軍官。繼聽田漢與胡萍合唱《南天門》，唱得很不壞。

程伯軒最近在東京辦一雜誌，名《中日文化》，每篇均以中日文發表。約我加入，並定四月十五日齊稿。

九日

接東京金井和子來信云，櫻花將開，盼余東歸。下午中國戲劇協會開始排《復活》一劇。余飾劇中一伯爵、一看守。晚八時至中國文藝社聽高劍父演講，並為田漢辭徐悲鴻宴請。

十日

上早課一堂。下午排《復活》。應雲衛導演，演員胡萍、顧夢鶴等六七十人。微雨。

十一日

接徐紹曾東京來函，報告國協籌備公演情形。上午排《復活》。午，應孫怒潮之邀，至中山陵園遊覽並野餐，歸時已六點鐘。買《六藝》一冊。晚間排《復活》。

將《洪水》舞臺面三張，寄吳天東京。在田漢抽斗中，僅尋得三張，共有六景也。寄《桃園》一本給法廉。

十二日

寄《六藝》一冊予東京吳天。得行政院批示，允修開平王常遇春墓，即將情形報告懷遠常家墳族人。上午同鄭青士訪常藩侯，未遇。下午吳瞿安師來，約赴潛社聚會。潛社始於丙子，已十餘年矣。專事填詞作曲，月一聚會，相約不使人知，故稱曰潛。余加入亦七八年，中斷三年，今

已再興。社中仍為大學學生，其中蔣維崧君[44]，則余昔年所教高三畢業生也。先赴《復活》導演應雲衛處請假，即至夫子廟老萬全。此次社題為「看花回」，詠杏花。余詞先草成，即交吳瞿安師，詞錄如下：

十里芳菲照眼明，小駒駞駞。滿枝春意濃如酒，綠郊似覺微醒。小樓前夜雨，夢摘紅英。南渡傷心憶舊京，百劫曾經。於今重訴興亡恨，對幽燕戰血猶腥。花間揮手去，極目蒼冥。

六時晚餐，餐後即歸。赴丹鳳街排戲，將《復活》尋一全部，將合訂為一冊。

【附行政院批文抄件，見日記後】

第二二八三號

案准內政部禮廿二事二十五年三月二十一日發○○○二十七八號公函

以查覆奉交常任俠呈請修建故開平王常遇春墓一案意見囑查照轉陳等由；准此，當經轉

44　蔣維崧（一九一五～二〇〇六），字峻齋。文字語言學家、書法篆刻家。一九三〇年代起從師著名學者、詞人和書法篆刻家喬曾劬（大壯）學習篆刻。

陳，奉

院長諭「應函請　總理陵園管理委員會查照，量予修理保護並由處函覆內政部，及轉知原

具呈人」等因；除由院函達總理陵園管理委員會，並分函外，相應函達

查照此致

常任俠君

行政院秘書長翁文灝（印）

十三日

紀念周，祝□□講防空。國文課講曹植《箜篌引》。下午，寫日記。寫寄和子函。
前陳之佛先生向余索文，云為中國美術展覽會特刊用，已漫應之。下午寫就一稿《孫伯醇先
生山水小冊跋》，簡短散文，尚不俗膩。晚間赴九姑處，即出示之。九姑深愛此文，謂雋雅有
致。閒話不覺甚久，歸寢已十時矣。

一九三六年

十四日

晨課講曹子建《美女篇》。午餐後，將文稿送交陳之佛先生。赴丹鳳街觀《復活》排演。赴中央商場，買石章一方，獐肉豚蹄各一角，又《綠洲》創刊號一冊。赴花牌樓中央書店買《阿兒本》一冊，又拉馬爾丁著《葛萊齊拉》一冊，有正書局箋紙二角。

十五日

作文題《義阿戰爭》。晚間排戲。

十六日

赴丹鳳街終日排戲。余飾《復活》劇中哥薩克看守兵及公爵查理斯維揚斯基將軍兩腳色。

283

十七日

上午赴世界大戲院。下午開始演《復活》，共計五幕。日場二時半，九時半止。夜場演至下二時，觀眾猶未散去。余精神極倦，歸寢，夜失眠。

十八日

晨六時起。下午演《復活》，本級學生亦往觀。幕間為陸露明、龔明子攝化妝小照數幀。夜失眠。

十九日

晨七時起。下午演《復活》。夜場張西曼先生云：俄國大使及秘書等均來觀。

張西曼（一八九五～一九四九），原名百祿。湖南長沙人。愛國民主人士，教授。一九三五年在南京發起創建「中蘇文化協會」，並擔任該會常務理事。一九三六年任國民政府立法委員。抗日戰爭期間，呼籲聯蘇抗日。一九三八年任「中華全國文藝界抗敵協會」理事。

一九三六年

二十日

早晨紀念周。講國文課一堂。三日演劇，不得睡眠，精神極倦。下午畫寢四小時。沐浴。夜間赴銘竹處。失眠。

二十一日

上午田漢、魏鶴齡來，約下午同遊清涼山。下午田漢、魏鶴齡、顧夢鶴、白楊等來，即同乘馬車往。余在掃葉樓為詩一首云：

優孟一歌哭，聲聵應驚起。
世人如不知，來與山靈語。
長嘯望夕陽，莽莽春如許。
萬綠出清鐘，飄然思遠舉。

晚餐，劇會同人應王陸一之招，王系俄國留學生。園寓極精麗，不知費去多少民脂民膏也。

精神極不快，遂早歸。赴府東街。夜大雷雨，失眠。

二十二日

將照片送陸露明等。下午沐浴。晚間至九姑處，九姑對《復活》一劇極稱美，云余所飾哥薩克亦極佳。歸過花牌樓買《瑋德詩文集》一冊、《譯文》二期一冊、《作家》創刊號一冊。取來照片一包。夜失眠。得程伯軒信。

二十三日　晴朗。

早晨寫日記。下午赴丹鳳街排戲，明日再演《復活》，因十七、十八、十九三天，觀者極眾，多有未獲購票，悵悵而去者，故續演以應觀眾之要求云。

二十四日

李佑辰、葉守濟由東京寄來《時代文化》第一期二十冊，由張漢（住文昌橋中大學生宿舍）送來。下午赴世界大戲院演《復活》，夜深始歸。

二十五日

下午赴世界大戲院演《復活》。余患失眠，要求最後一場，另易一人，終不可得。每至深夜未眠，甚為痛苦，但此劇演出成績極佳，足以自慰也。

二十六日

下午赴世界演劇。夜場散後，復攝舞臺面，三時始歸寢。精神疲敝已極。此劇演出成績頗佳，而幕後利害關係甚複雜，故常起衝突，此則組織不健全也。

二十七日

六時即起。紀念周余充主席。防空演講者為嚴武，昔年在平相識。嚴留學東京帝大航空科，與余又為同學也。

晚間至田壽昌處，陸露明回滬。晤高龍生君。赴花牌樓買《蹦蹦戲考》一冊。夜雨。

287

二十八日

下午赴田壽昌處，渠擬將阿比西尼亞被義大利侵略事件，寫一戲劇。余則擬寫一詩。前在東京曾草一長詩，未能滿意也。收東京李佑辰、吳劍聲及關口節信，一一覆之。

二十九日

下午韓侍珩^{浦雲}來。令學生作文一課。理髮剪為光頂。收蘇聯大使館五月六日茶會請箋。張西曼先生來電話，邀同往田壽昌處。至田處，則演劇辦事人，方開結束會議，複雜情形，殊多爭執。張西曼來，即同閒話。此君精俄文，曾留學莫斯科七年。田正寫阿事劇本，擬禮拜六上演。張又邀余赴一小吃館閒話，討論大月氏考證問題，及西域人種問題，頗恰。歸校已十時餘。

收《文藝月刊》一冊。

三十日

上午赴中央醫院診病，內科主任戚大夫，終不知余病因何在。下午收吳天信，即作函覆之：

一九三六年

頃接來函，得悉一切。《復活》這次演出，可以說開中國話劇界的新紀錄。演員這樣多，劇本這樣長，而且舞臺裝置和照片都極力要求考究，居然在一星期的最短時間完成了，可說是一個奇跡。一個野生的劇團能做出這樣的成績，也出於一般人的意外。

《復活》第一次（十七、十八、十九）演三天，大概第三天的一元對號票，第一天就已經賣光。六角和三角的門票，不到開幕前一時，已經客滿。許多沒買得票的人是懊喪著回去的。有的要求買票立看，雖社會局禁止不准，但每次兩旁已經立滿了。第二次（二十四、二十五、二十六）演三天情形也相同，許多看客是冒著雨來買票，又懊喪著看不到客滿的牌子回去的。這盛況要超過築地《浮士德》的紀錄以上。而觀眾的秩序也很好。到夜三點演員以為不拍照小時以上不得休息，看客精神也始終不懈。場中靜到最後一排也聽得清楚，這在世界大戲院也是第一次吧。

戲非常的長，日場二時開幕，八時散場；夜場八時半開幕，下二時半散場，演員連續十三

收入的錢是五千八百元，支出是四千一百元，共賺一千七百元，然而還是非常窮。（舞協第一次公演欠四千餘元，賣的錢隨時都被扣去了。）窮到最後一夜連舞臺面都沒有錢拍，是我拿出十元錢去買底片，田老三才去借一個照相機來。到夜三點演員以為不拍照多回去了，田老大吵起來，僅只在場的人湊起來拍了三幕，至今還未沖洗，大概又是因為沒有沖洗的錢吧？

在這戲裏我飾兩個配角，但得到的評論還好。在兩禮拜的疲勞中我得到非常的興奮和愉快。

下禮拜三的夜間，蘇聯大使館的茶舞會，曾請田漢和我去參加。館員都是觀眾。這劇本的內容是和托翁原著不同的。有許多地方加以強調，許多地方則被刪去。在最後的一夜的歸途上，只我和田漢，我說假使我是沙皇的檢查官，我會割你的頭。於是在暗夜中我們大笑起來。

晚間至田漢家，田方去排《阿比西尼亞的母親》一劇。至文藝俱樂部，到者有盛成、胡小石、沈紫蔓諸人，只是閒談，吃吃橘子而已。歸已十時。

五月

一日　勞動節。

早晨高中學生文藝競賽。開始寫《印度戲與中國戲》一章。張西曼送來所著《大月氏人種及西竄年代考》一論文，又中蘇文化協會入會單一紙，又蘇俄大使館茶舞會陸露明、胡萍、英茵等三人請單。陸簡明日當為送去。

天雨。下午至汪銘竹處，還書五冊，借來《在陶抟人裏的依斐格納亞》。至胡小石先生處，將所購古磁高腳杯送與觀玩。胡小石師約同赴夫子廟老萬全晚餐，即取回《支那思想のフテンス西漸》一書。

晚間至萬全，在座有宗白華、高匯川等。高富收藏，云有巨然畫一幅，希世珍也。散席後看獅吼社演《名優之死》及《愛提阿比亞的母親》兩劇。劇散陸露明復要余送之歸寓，歸已十二時矣。

二日

上午陸印泉來，以詩集及《祝梁怨》贈之。下午看電影《三劍客》，大仲馬原著，不甚喜之。散後至方令孺處未晤。至府東街。夜失眠。在書店買《文藝舞臺》四冊，中譯《沙恭達羅》一冊，此書係印度古名劇，在東京時，曾購有梵文原書。中譯前購一童話譯本，近研印度戲與中國戲，頗有用。

三日

實校開第七屆全校運動會。下午，應吳瞿安師招約，赴老萬全潛社集會，社題「聲聲令‧拜孝陵」，成詞一首云：

雄風消歇，王氣蒼涼，鐘峰寢殿早荒荒。傷心故國，看山河，幾滄桑。對翁仲，松影夕陽。回憶當年，一海宇，逐胡羌，長淮佐命有吾王。重光漢族，問阿難，掃欃槍，紹舊勳，願作國殤。

一九三六年

到有瞿師、瞿貞元及舊生彭鐸等多人，散後往看《名優之死》寢又十二時矣。

四日

實校繼續開運動會。下午赴田漢家，田約同赴籌備中國歌劇學會。到張曙、張沅吉、胡繡楓、華漢[46]等十餘人。散後再觀《名優之死》及《阿比西尼亞》一劇。今夜最後一場，頗佳。歸寢又十二時。

龔明子寄信及照片，即覆之。

五日

晨起頭眩。全校大掃除。讀張著《大月氏》一文終了。將詩集寄贈彭鐸、蔣維崧及張沅吉君，因張擬譜余詩為曲也。午，頭眩，稍寢。下午赴瞿安師處，將潛社集稿送去，擬印為一冊。至田漢家，田在沛縣得一古碑拓本，云蔡邑書（胡小石師雲相傳為曹熹書，其實蓋唐以後之作。）上刻《大風歌》，字作懸針奇篆。田囑題字，成一詩云：

46 陽翰笙（一九○二〜一九九三），原名歐陽本義，筆名華漢（一作華翰）。四川高縣人。作家。曾任國民政府軍事委員會政治部三廳主任秘書、文化工作委員會副主任、文協、劇協、影協理事等，參與領導文化界統戰工作。

漢家雄武剩殘碑，華夏光炎恨莫追。

我亦臨風思猛士，山河北望不勝悲。

晚間至小石師家，出詩示之，小石師云詩平穩。余前所得高腳磁杯，師云疑為異國古瓷器，不類中土所制也。此型古有壇盞，類此，明以前道士做法所持云。

六日　晴明。

早晨同寄宿生精神談話，講愛羅先珂《雕的心》。早餐後再成絕句一首，題田壽昌所得〈大風歌〉拓片云：

奇字曾傳曹熹書，歌風臺上一高呼。

萬方多難惟今日，赤帝何人振霸圖。

至瞿安師處取昨日所書立軸。至田壽昌家，田約明日招南國舊同志游燕子磯。下午講課兩堂。遊後湖，抵暮始歸。

夜九時，赴蘇聯大使館茶舞會招請，與壽昌、露明、茉莉、張曙等人同往。在蘇維埃的領館

中，看見布爾喬亞的生活，使我對於蘇俄的社會主義也盛讚起來。蘇聯外交宴會較資本主義國家尤肯用錢。宴會甚為盛大，酒漿羅列，履鳥交錯，會中起舞，夜午未散。外交部余某對於同來兩女伴夾纏不休，甚為討厭（這裏也有楊大爺），直至下一時猶未散，余因甚倦，遂先離會場。俄使館秘書鄂塞寧善中國語，勸飲香檳甚多，臨去時俄大使鮑格莫洛夫及其夫人亦來勸飲，夜遂失眠。此後，此種無聊聚會最好謝絕為妙。

七日　晴朗。

早會訓話後，赴田漢家，王平陵亦來，即同遊燕子磯及三台洞。來一外交部余某，是個混蛋，駕自備汽車，與露明、茉莉兩女人夾纏，偕遊燕子磯始去。

何茉莉云，昨夜在蘇聯使館中遇一大公報記者，跳舞後復又去咖啡店。其人住中央飯店，又欲載之同去，何力辭始獲倖免。此輩私生活，均極卑劣也，其實就何型範觀之，亦似一Mght lady云。

下午三時歸校，天雨。傷風，鼻塞，夜早寢。

八日　陰雨。

早會講本校將來發展計劃，必將中大實校，造成一理想的學校。並言外界常謂本校為貴族學校，實則訓練學生思想行動與生活，皆不許有貴族習氣。至招生標準，全憑成績，雖教育部長王世傑，為直接管轄本校之官吏，其子女前因成績不佳，亦不錄取云。

早課講司馬光〈訓儉示康〉一篇，推究人類不能廉潔之因，實由資本主義社會金錢萬能之故，在舊社會中間，人能崇儉，則慾望不侈，亦可減去貪污云。

前讀四月三十日《中央日報》載皖教廳長楊廉及前任廳長朱庭祜，因侵吞公款，僅記過申戒，其任職仍舊。似此行為，應立予槍決，安能為人師表乎。為一教廳長，月薪六百元之外，復有辦公費八百元，合計月得一千四百元。而住屋乘車之類，又皆取之公家，政府待遇如此，尚復貪鄙污劣，誠非槍斃不可也。

下午訓練，總監部派來李教官來視察軍訓狀況。晚間將燕子磯攝影一卷取來。燈下讀《唐代社會概略》。

王平陵昨日大罵留法學生唐學詠、徐仲年、盛成、華林等毫無學問，純盜虛聲，此語出於王口，頗痛快。因王雖未留法，平日即被目為法國派，今為唐等所辱，故痛斥其惡，且云以後將不再學法文云。

廉潔之因實由資本主義社会之故在舊社会

早課講司馬光訓儉示康一篇，推究人數不能

校之官吏。某子弟女前因成績不佳point不錄取。

金憑戰績，雖教育部王世杰為直接管轄本

行動與生活皆不許有貴族習氣。玉振生標準。

學常謂本校為貴族學校，實則訓練其思想

八日，陰雨早會講本校將來發展計劃並言外

下午三時歸校。天雨。傷風，鼻塞。夜早寢。

苦。其實何与們一night talk云。

之同志，何力辭如發幸免，以軍私生活均極

常任俠日記手跡（1936年5月7日至8日）

九日

上午率全體高中學生赴考試院東練習實彈射擊。下午至中國文藝社觀蘇俄贈徐悲鴻銅雕五件。遇馬彥祥，彼邀余演《雷雨》，余以疾辭。歸至田漢處，小坐即歸。昨日注射霍亂預防針，反應微痛，夜早寢。

十日

上午至令孺家，令孺病。下午至銘竹處，與銘竹至夫子廟各古董店尋訪春帖。德義齋、德寶齋、德順興、王玨記、近古齋、經古舍多有之。在王玨記家見三冊，德順興家見一冊，經古舍見二冊，德義齋所藏一冊較佳，索價二十五元。近古齋云，近售出二冊，一售十四元，一描金者售十八元。近有國民政府及財政部中人嘗來收買云。就所見者，大多筆墨粗陋，無藝術價值也。

在夫子廟以銅元十二枚買《俄國史綱要》一冊。歸時，借銘竹處《雷雨》一冊。夜雨。

十一日

上午第一節紀念周。午課一堂，講司馬光《訓儉示康》一篇。下午天又雨。十時，徐德華來送在燕子磯所攝照片。夜寢頗遲，夢加入愛及阿比亞軍與義大利人戰，墜入火壙中，一驚遂醒。

十二日

上午講《訓儉》。下午驟雨旋晴。赴田漢家，彼以南國社第一次公演史料託余保存，又請余買一帽送之。同至錦昌祥，即以一元五角為彼買一黑呢帽。同至扶輪、新民兩報館小坐即歸。晚間理髮。

十三日

早會講習慣與生活。天又陰。下午赴夫子廟市政府土地局尋何君加印《復活》舞臺面，未遇。買《天地人》一冊，中有《花鼓戲考證》及畫四幅。買臺灣朝鮮小說集《山靈》一冊。赴小西湖。

下午陳思平曾來，借去拉瑪爾丁著《格萊齊納》一冊。約星期日同赴菖蓿園訪丁玲。王德箴來。接今井和子信，盼余回京，但余實無法脫身也。

十四日

又陰雨。下午至田漢家，馬彥祥亦在，又固邀余參加演《雷雨》，余辭之再。同出分手時，彼仍以此為言。余謂因患失眠，現方就醫，精神實不濟也。赴花牌樓將《時代文化》分配中央、群眾、花牌樓三書店。赴夫子廟土地局尋何君，買來《復活》舞臺面二十餘張，共七角。赴道署街近古齋看春冊二本。歸途遇白華、小石兩先生，即向小石先生借《教坊記》，允代尋出。晚間早寢，因打預防針，略有反應。

十五日 晴。

寫寄葉守濟信，覆今井和子函。赴汪銘竹家看春冊兩本，一冊頗佳，索價四十餘元。晚間散步至田漢家，田告我改編雨果《拉迷司拉保》為劇本的計劃。他說《復活》的命題，是寫一個由農人出身的女子，被鍛煉成美好的品行。在《拉迷司拉保》中，將以一個農人出身的男子為主題，使其鍛煉成一個好人。自然在原著中有些地方應加強，有些地方則應刪去。談至十一時始歸

寢，臨別田云願為戲劇同志，努力終身云。

十六日　晴。

上午赴上海銀行匯日金八十元，寄東京葉守濟，囑代繳學費七十五元，餘五元作為《時代文化》印費。再赴金陵大學觀圖書版本展覽會。內有歐洲各國文字冊籍，中國各時代刻板及印刷，東方如沙車、高昌、西夏、土爾其、印度、西藏、緬甸、暹羅、玀𠌮、朝鮮、日本、蒙古等文字書籍均有。

下午赴花牌樓修理行篋，檢點赴日行裝。買來《六藝》一冊。

十七日

陳思平等欲往丁玲家，約余為導。晨把八時出城，至首蓿園丁宅略談，並為攝小照。遂遊陵園花房及中山陵，陳等四人歸，獨遊半日。在音樂台前，晤儲安平，稍談即歸。過古物保存所，往參觀。返校晚餐，寫日記。在寫日記的時候，一方面想到同學談話的資料，腦漲極不適。

丁玲告訴我，母親及小孩子均回湖南，如被解放了一樣，大概可以寫點文章吧。

安平要我寫文章，寫丁玲近況，我實在不高興寫這文章，只漫應之，大概可以不兌現。他辦

的副刊，實不佳。

晚間，以田漢的劇本《愛提阿比亞的母親》交高三上學生，預備表演。接程伯軒來信，謂《中日文化》首期已印。並強令余為編輯，且云已代交款十元，實無如之何。

十八日

上午第一節，紀念周。一教官解釋日本所提三原則。講課一堂。

下午舊生陳昌銘曾來。晚間撰《中國舞臺協會公演〈復活〉記》。夜十一時寢。

十九日

早餐後，赴田漢家，將昨夜所寫稿交與之。田囑余不必交與《六藝》，並深鄙葉穆等為人。且云自辦一雜誌，囑余編一特輯也。又以所得《大風歌》拓文中堂，請余題字。余攜歸為題兩絕，並代轉請瞿安師題字。下午赴淮清橋看兒童玩具展覽會。轉至何君處，請再加印舞臺面，備特刊用。

周繼來。收丁玉雋、江紹鑒信，均約星期四來看我。晚間應余浩邀晚宴，有留日學生監督陳次溥君在座。

夜十時孫為福來，云所著《文藝復興期之文藝批評》一書，交書局付印，請余為校訂人，余已應之。十一時始寢。

二十日

晨起，左腿微痛。天氣甚佳。精神爽適。下午一點，為任俠級全體學生攝影。所授高三一國文，因畢業期屆，遂停授，本學期無課。

二十一日

上午赴通濟門外學生集中軍訓處【巡視】。下午天雨。夜至瞿安師處，又至田漢家。舊生江紹鑒曾來。

二十二日

抄集舊作詩稿，擬印為一集，定名《懺悔者之獻詞》。下午赴新都看《慾望》，劉別謙導演，完全商業片子，美國海派，無甚道理。赴令孺家，外出未晤。赴花牌樓買《大眾教育》創刊

號一冊，陶知行編；《作家》第二期一冊、《時代畫報》一冊，中有中國旅行劇團記事。赴江紹鑒家稍談。赴汪銘竹家。晚間讀《大眾教育》。

二十三日

晨，赴瞿安師家，又至田漢家，華漢要我為所編副刊寫文章。孫怒潮亦在田家，即在田家午餐。田經濟近來頗窘也。下午將《中日文化》三十冊分送中央、群眾兩書店售賣。買《文季月刊》創刊號一冊，印刷內容尚佳。赴南中實小開兒童教育會。讀《文季》中之谷崎潤一郎氏《春琴抄》一篇。此種唯美文學，今已不感多少興趣，惟在日本文壇，谷崎仍有勢力也。七時半赴育群中學演講，余準時到會，而聽眾竟皆未到，其後始陸續來會。國人不守時間，學生時代即有此惡劣習慣，甚為可厭。在會一美國女教士，與余談話，中語甚流利。演講畢，散步過府東街。寢已十二時。夜失眠。

二十四日

晨醒，於寢中讀《春琴抄》畢始起，精神頗不適。
上午至田漢家，田約同外出散步，並至湘蜀飯館午餐。余有紅豆二顆，席間，田之夫人借

觀，竟強不還，殊令人不快。此即婦人之道德也。其女小瑪麗，亦甚嬌慣。午餐後，天雨，歸校。

接儲安平來函，為所編副刊索稿。接龔明子來書，請指導文藝讀物。體倦，午寢。四時寫日記。寫《田澤千代子的舞蹈》一篇，送《中央日報》儲安平，並附一信云：

安平兄：手示敬悉，稿子寫奉一篇，及照片一張，是田澤千代子簽名送我的。稿及照片如合用，用後請見還為感。

在東京時，曾打算寫一本《東京印象記》，所以搜集照片材料很多。有的是有關的人送我的，有的是自攝的，有的是收買的珍品。預備將來作為印書用的插畫，但後來因為熱心於藝術考古學的研究，搜得的材料也就擱置了，且恐怕沒有書店肯印插有許多照片的書，連撰寫的意思也都淡下來。近來兄及華漢都要我寫一點隨筆短稿，《文藝月刊》徐仲年也要過，我就打算再寫五十篇左右，印一本小書。不過這樣稿子不知是否合於你所需要的。不合用的話，請退還我；如合用，底稿也能保留退給我，也是感謝的。照片則務請退還。我想寫的是以下這些題目：

由谷崎氏的《春琴抄》說起　築地的演劇　水谷八重子　夜書攤　東京的書籍展覽會　羅斯金文庫　蟄居東京的郭沫若　秋田雨雀與佐佐木孝丸　隅田川之晚會　山湖　伊豆半島　大島之春

等等，大概多是帶著趣味性的小品，像送上的這一篇一樣，都附有插圖。《新園地》及《文藝月刊》大概不能製圖，所以有圖的都可送給你。像千代子的照片我就有多種不同的，不過製版因為也不能多的原故，只送上一張了。

二十五日

上午，將稿發出。寄中蘇文化協會及郁風各一信。郁風也許忘記我了吧。下午，寫〈從谷崎潤一郎的《春琴抄》說到日本的文壇〉一篇。被派去聽演講兩小時。至銘竹處，彼頗愛讀《春琴抄》，但我對於唯美的作品，業已不感多少興趣。彼甚讚賞梭羅孤蒲的《老屋》，當買一冊讀之。天雨，歸校。將稿子寫畢，赴蓁巷九號，送與華漢。彼甚喜此類文稿，請我每週至少寫一篇。歸寢已十時。寢中讀張天翼的童話《奇怪的地方》，甚好。熄燈後始入睡。

二十六日

晨起，精神不適，將《奇怪的地方》讀完。上午赴大學圖書館借來王國維遺書《宋元戲曲考》、《唐宋大曲考》、《古劇腳色考》、《曲錄》等書。下午，理髮。出高三試題。赴鳴鳳聽白雲鵬大鼓，此曲久不聞矣，以精神不適，聊以為娛。曲終後赴何君處取照片，又赴道署街近古

齋買一古磁瓶。晚餐後轉至中央飯店看古玩，歸校已九時半矣。收到春睡畫院展覽會請簡及鄺衡三自夏大來書一通。

二十七日

下午陶音君來。晚餐後，赴大學看陳思平。思平正授平民學校音樂課，俟其課畢，同至梅庵散步。思平為我講拉瑪爾丁初戀的故事，《格萊齊納》一書內容，娓娓不倦，性婉淑可愛，富有文學趣味。赴榮寶齋買扇面，並回訪陶君。歸途買花一束，插昨日所得古瓶中。

二十八日

上午考高三國文課。收今井和子信，和子以My Dear稱我，念我至切，急盼東歸，並云自四月十日患病，至五月五日始愈。余亦念之甚，但如何可東去乎。下午赴吳瞿安師處，將扇面箋紙求其作書。寄台君伯簡。歸校為高三上導演《阿比西尼亞的母親》一劇。晚餐後赴汪銘竹處，稍談即歸。以城南開平王妃墓地事託之。

二十九日

寄信和子，以慰其望。下午打霍亂預防針第三次。同族人常學文為開平王妃墓地訟案赴汪銘

竹家。

三十日

上午批卷子。下午觀《孤星淚》影片，不佳。赴夫子廟買出土小白磁觀音一個。至令孺九姑

處，坐談二小時。小石先生邀往夫子廟萬全晚餐，有白華先生等人，散席已九時。

三十一日

上午同田漢、田沅[47]及田女小瑪麗赴後湖划船。下午一時，與壽昌等赴長沙飯店午餐。餐後，

沐浴。浴後赴夫子廟及道署口，兩毛錢買小磁瓶一個，大概為明人墓中明器五穀瓶也。

上午中國信鴿會、下午潛社集會，均未出席。

47　田沅（一九○四～一九四九），原名田壽麟。田漢弟。朋友間習慣稱田老五。

六月

一日

上午紀念周。寫信寄田澤千代子，並將昨日所登〈田澤千代子之舞踴〉一文寄與之。下午午睡後，忽念和子，成詩一首云：

小樓絮語忘宵寒，從此銘心離別難。
昨夜相思淩海去，攜君菊阪藝秋蘭。

與和子訂交於菊阪寓樓時爐火微溫，戶外飛雪時也。

為高三上導演《阿比西尼亞的母親》。晚間請淩湯兩人大華觀電影。

二日

頭暈。對於工作，甚無趣味，頗欲辭職而去。八至十時與本班學生談話。十一時赴邵華家午餐。此君在中學時往還頗密，其後思想各異，各行其是，遂不往還。承其招請鄉人，昨來相邀，飯後即歸。天雨。午睡後頭頗眩。

三日

下午參觀考試院陳列參加倫敦中國藝術國際展覽會出品，國寶皆希世之珍，為之徘徊不忍去。余尤愛古銅器部分，商周鼎彝，率皆瑰寶。又古書畫部分，唐五代宋元明清皆有，米芾數帖及馬守真一便面，尤愛賞之。歸校已六時。至胡小石師處，適外出。至汪銘竹處，再過吳瞿安師家少談。

四日

下午為高三上導演。寫信寄和子，及前作一詩並寄去。常耀奎來，即商酌王墓進行事宜。晚

間請大學註冊組熊文敏來校指導高三升學中大演講。夜將吳瞿安師為田漢所題〈大風歌〉碑拓本送去。高中學生，近受軍事教官嚴格訓練，忽然喧鬧，此等資產者及官僚的弟子，誠難訓練也。

五日

上午頭暈甚重。近來上午精神極壞，左半肢體酸楚疼痛，甚為不適。下午稍好。四時開教務會議。晚間請常道直先生講北師大升學情形。夜雨。寫日記。

六日

上午將《中日文化》六十七冊送中央書局發賣。過清秘閣買紙兩張，價三角六分。至田漢家，請其寫字一條。十至十二時為高三上學生導演《阿比西尼亞母親》一劇，作一次預演。下午一時半，開中學部同樂會，表演節目共二十餘種。四時抽暇赴大學圖書館看吳作人、劉開渠、呂斯百等人繪畫雕塑展，今日係預展，彼曾來邀也。其中以吳作人作品最佳，吳原學於徐悲鴻，而自具面目。觀後進茶點，與徐德華閒話，並晤謝壽康、華林、袁菖、張沅吉等人。張沅吉請為其小冊書字，即書題〈大風歌〉詩兩首與之。歸校值《阿比西尼亞》一劇將上場，即為指揮，散會已七時。七時半開教師節本校同人聯歡會。進饌甫半，即離席赴世界觀中國旅行劇團演《茶花

女》，演技頗佳，戴涯飾喬治杜娃尤好。惟當此時期，而演此劇，殊非戲劇運動所應爾矣。團長唐槐秋君，我之舞臺老夥伴也，相見甚歡。中旅初成立時，來京公演，排《未完成傑作》一劇，槐秋飾第六號囚犯，余飾獄官，回首匆匆又三年矣。歸寢已十二時。

七日

晨起精神不佳，因昨晚遲眠之故也。將前寫〈中國舞臺協會公演《復活》記〉一稿，略加補充，連同照片十六張，整理就緒。赴田漢處，索其近影一張，即寄上海時代圖書公司張大任君。下午二時觀保羅茂尼《萬古流芳》一片，極佳，感極為之下淚。前片《孤星淚》非常淺薄，此則誠佳片也。散場後過汪銘竹處，以白建宋磁小觀音出示之，彼讚不絕口，余云將以贈方令孺女士，彼以為此珍品，贈人頗不謂然。余亦為之更改初意云。歸校晚餐，天大雨。

八日

紀念周。下午看《雷雨》一劇，演技尚好，而劇本甚壞。最大缺點為故事的巧合及宿命論天雷報構成的劇情，故未終場即退席。赴夫子廟租閱《留東外史》一部，此書描寫前二十年留學生醜態甚至，但現在情形，似亦尚有相同之處也。買一荷花圖案瓦當。歸校頭頗暈眩。

九日

晨七時率高二赴金中測驗。晚間至田漢家，為言《萬古流芳》一片之佳。田云窮極無錢往觀，即出一元請其看此片。赴唱經樓吃冰一杯。歸校，校中方演教育電影。東京相識周繼，下午曾來。

十日

晨七時率高三學生赴金中測驗。下午四時歸校，四至五時開學生公費及獎學金會議，余主席。教部近頒規程，頗不合理。以資本主義的社會，而仿社會主義的皮毛，仍大利於資本家，謬妄更可笑，但亦只得照行。五至六時，開膳食公司代表會。晚餐後赴花牌樓買《蘇俄詩壇逸話》一冊、《通俗辯證法講話》一冊，又有正木刻畫箋兩組。歸校早寢。

十一日

早晨讀《辨證法講話》。餐後，口試新疆學生斐子良、哈美新等三人。赴許勉文家午餐，其父前師大教授也。下午讀《大眾教育》中〈社會主義教育與資本主義教育之比較〉論文一篇。四

時開下年度招生委員會。讀《蘇聯詩壇逸話》。瞿安師送來書成聯一付，便面一個。晚問至田漢家，張君約吃霜淇淋。至夫子廟尋何君為田漢印照片，歸寢已十時。

十二日

晨至田漢家，請其書字兩條。赴照相館印照片。理髮。歸校尋照相機，方知已失竊，攝影機三腳架自動機及半身鏡頭均竊去，損失七八十元。午餐後赴田漢家，與其同去後湖，招待中國旅行劇團，大舟四支，小舟五六支，劇人及新聞記者大約五六十人。余與田君、孫君獨駕小舟，出大船前，至美洲茶亭下會合，艤舟樹下，小息聯歡。有魏新綠、馬彥祥、蔣奕芳等唱京戲，岸上人皆喧聲叫好，頗為歡暢。新聞記者石江君，出冊索題一詩，即書數語云：

滿湖蓮葉綠，滿船聲歌沸。
勝日來遊嬉，斯樂恨未足。
安知梁上燕，危巢將傾覆。

遊畢已六時半。至花牌樓晚餐。買《元宮遊戲圖》一冊，《紅樓夢木刻畫》一冊。至府東街歸校，已十二時矣。

十三日

精神不佳。下午赴夫子廟道署街古董肆，未買物品。遇一中學舊同學劉君，遂至其家小坐。歸途過榮寶齋買扇一柄，過田漢家小坐，即歸早寢。

十四日

上午赴謝壽康先生家，談兩三小時，多關演劇問題。赴淮清橋觀西北文物展覽會。此為中亞文化合流之處，故對吾探研問題，頗有所助。買《西北文物展覽特刊》一冊，又目錄一冊。午應同事劉君招宴。餐後天雨。赴寧波同鄉會觀賣古物，一小硯頗愛之，價昂未購。至小石師處，小石師與白華師約再往，遂又看一遍。歸校晚餐，餐後至田漢家小坐，即歸。

十五日

周會。下午至田漢家，稍坐。

十六日

上午講課一堂，此為最後一課矣。下午，赴世界看杭州藝專劇社所演《西哈諾》，服裝費錢不少，而演技不佳。劇散後與田漢、華漢等赴新民報館小坐，即同晚餐。晚間田約同看《叛艦喋血記》，不佳。接郭東史自東京來信及詩稿。

十七日

上午為陳郇磐作歌。下午至瞿安師處，約明日往看西北考古電影及晚餐。至今孺處，未遇。晚間至小石先生處，約明日會餐。

十八日

寫信約白華先生會餐。寄伯軒一信，連日閱《留東外史》，描寫前期留東學生醜態備至。下午一時半，赴瞿安師處，即同往世界大戲院觀西北考古電影。電影中分三種，一周漢及黃帝陵，古陽關等名跡，又敦煌石室壁畫雕塑等；次為斯文哈定西域探險所攝，昔曾觀覽；最後為蒙古風

俗，祭鄂博、跳神、逐鬼送祟等。余對此極有興味。小石、白華兩師亦在，遂同赴夫子廟道署街各古董肆，小石師好購古陶，未遇當意者。在大集成晚餐，餐後再赴世界大戲院觀西北及東北歌舞，計有一為西康舞，且歌且以足踏地擊節。瞿安師云：此即所謂「踏謠」；二為青海舞。小石師云：此羌歌也；三為羅羅歌謠，一人唱，亦頓足擊節，又有兩人唱則側身互握其手，甚為熱鬧；四為東北秧歌，為收穫時演唱，流行山海關內外，只舞不唱，以姿態表情，作男女相逐之狀，甚為熱鬧；最後為新疆歌舞，兩人彈長項琵琶，名董不拉。兩人以手擊鼓而歌，艾君獨舞，有南俄人作風，於此可以略見中亞細亞舞樂情形也。觀此極滿意，散會已夜深。買《六藝》一冊，《譯文》一冊。

十九日

早餐後，赴胡經歐醫士處，注射 Entodan，係拜爾藥房出品，華名「安妥碘」，又名「優典霜」，云能治偏頭痛、半身不遂症。歸校。十一至十二時，中央政治學校阮君來校演講升學指導。下午二時，與田漢、華漢、楚容等人赴大華看電影，係托爾斯泰原著改編，馬區、加寶合演，但不甚佳。

報載俄國文壇巨人高爾基死，華漢擬編一紀念特刊，囑為文一篇，約晚間交稿。赴華僑招待所觀馮四知攝影展後，赴寧波同鄉會觀古董出售展，一小硯頗愛之，價二十元，未購。

取照片遇吳作人君，約畫一高爾基畫像，余允為尋一照片作為依據。

赴銘竹家借來下列各書：《革命文豪高爾基》，韜奮編，一九三三，生活；《高爾基印象記》，黃錦濤編，一九三二，南強；《高爾基研究》，黃秋萍編譯，一九三二，現代；《高爾基評傳》，鄒弘道編，一九二九，聯合；《高爾基的生活》，林克多譯，一九三三，現代；《高爾基創作四十年紀念論文集》，周起應編，一九三三，良友；《文壇印象記》，黃文影編，一九三二，樂華。最後一書，中有〈高爾基訪問記〉三篇。

八時歸校，即寫文稿《紀念文壇巨人高爾基》。

舊生宋則票來，已在安大卒業。

接伯軒寄來《中日文化》第二期一冊。

接儲安平赴歐辭行函。接龔明子借書函。晨寫一信寄和子東京。夜十時將高爾基紀念稿送新民報館。

二十日

晨起不適。天雨。頭昏。入浴。看報，內戰仍將激烈，外侮逼迫愈甚，走私已無可遏止。寫日記三頁。頭昏小眠。下午小雨。赴考試院再看古物展覽會，書畫部神品甚多，尤愛五代人所作《秋林群鹿圖》，其佈局結構畫法，於波斯畫法相近，疑為西域人作。又唐寅做《墨梅》亦可喜。再觀馬守真所作便面花草蝴蝶小景，仍極愛之。流連銅器瓷器之間，忘左肢之痛楚。在會場

中遇酈仲廉、酈衡三兄弟，衡三以不適先歸，蓋自廈門新返也。仲廉約赴吳宮食小點，此地甚清幽，頗有舊式園庭風味。餐後歸校，在考試院買《碎金》一冊，曾伯陭壺拓本一張。吳作人來未遇，還回日譯《高爾基文學論》一冊。吳子我來亦未遇。九時至田漢家小坐即歸寢。中夜夢和子，醒則左肢痛已減。

二十一日

早餐後赴胡寄梅處打針。將扇面及蔡氏紀念論文集書價六元送衡三處。徐德華來送圖章，未遇。葛神木所刻尚好。紀念高爾基一文，已在《新園地》登出。下午至田漢家。赴夫子廟買來小磁壺一個，上繪風俗畫，頗精細，又買《閱微草堂筆記》一本。至銘竹處取來詩集《毋忘草》十二冊，寄高梨君枝、齋藤正子各一冊。寄法廉蘇俄小說兩冊。接和子、徐紹曾、守濟各一信。

二十二日

上午送高三學生會考。晚間赴金女大看遊藝會，演《漢宮秋》，未終場即歸。

二十三日

上午赴胡寄梅處打針，接到和子寄來照片，此女熱情可愛。下午將《留東外史》閱畢。赴中華路為和子購ハンドバッグ[48]，係織錦的。過花牌樓買《質文》第五六期一冊，《時代》十卷一期一冊，中載〈《復活》上演記〉。在夫子廟買來舊書《哀史》一冊，昭和四年版，穆辰公譯，奉天盛京時報印行，中文本。

本日係舊曆端午節，應圭璋家晚宴，在座有季思、仲騫諸人，皆國文系舊同學也。

二十四日

上午將《時代》一本，送田漢君。下午看電影《黑天使》，馬區主演，不佳。遇何作良君，即同進冷食小談，至江蘇旅館請王季思、王在陶晚餐小吃，即歸校。收張玉清函。

48 日語詞，手提包、手袋。

二十五日

上午，赴胡寄梅處打針。至田漢家，將《哀史》送與閱覽，因渠欲編此劇也。下午看電影《100%Pare》一片，因有里昂巴里摩亞演劇，故喜一觀，觀後此片實無道理。赴書店買《高爾基論文選集》、《民俗》、《悲慘世界》蘇曼殊譯各一冊，最後一書即雨果《哀史》，譯文極略，甚不佳。因田漢閱此書，故購與之。

天雨。即應王在陶之招，赴夫子廟別有天晚餐，到季思、季特、仲鶱諸人。第六號女侍張玉英，寧波人，年十五六，甚秀美。約明日諸人再會餐於此。與季思為契友，一別數年，舊雨重逢，此後不知又何年也。

二十六日

上午高三班畢業照相。下午邀諸友赴別有天晚餐。先到施章處，次到酈仲廉處，酈衡三處，盧冀野處，即赴別有天坐候，諸人以次皆來。侍女玉英，招待甚殷，為之盡歡，歸校已十時。余宴客每出不得已，此亦第一次也。無聊應酬，浪費殊無益云。

321

二十七日

上午赴胡寄梅處打針，半邊頭痛，已小愈，此藥頗有效。午餐再赴別有天。歸途買《光明》第二期一冊。寫信寄和子，約七月十五日返東京。晚間至田漢家，田述與魯迅交惡情形頗詳，並以日雜誌《文藝》五月號一冊（中有魯迅與日人談話）及《南國》二卷四期一冊（此冊為電影批評專刊，雖印行未發行），託余為保存，云將來尋此史料，仍向余索取也。

二十八日

以中夜燠熱，睡失眠。晨起左半身頗不適。曬衣服，檢點東行裝。謝壽康先生來，云其《碎玉》法文劇本已刊印，囑去東京時送致彼邦文人。謝先生近病足，行路頗不適。下午赴王伯沆師處未遇。至冀野處，亦未遇。至酈衡三處，請其刻圖章一方。至夫子廟看槐秋演《梅羅香》一劇。晤王平陵、華漢等人，劇未終場，即歸寢。在夫子廟買一石章一銅鏡。

一九三六年

二十九日

晨，赴寄梅處打針。至國府街珠江路何茉莉處，談兩小時。至槐秋處，小坐即歸校。晚間至田漢家，晤羅青約遊後湖。

三十日

放假。寫信覆拱明子。

七月

一日

晨赴胡寄梅處打針。黃天佐來，託為介紹日文補習教員，已為介紹周繼君。

二日

上午至夫子廟別有天午餐。下午至小石先生家，同赴金玨興吃點心，再同赴道署口遊各古董肆，歸途買書數冊。至田漢家少坐。途遇李佑辰自東京歸，談經過頗詳。

三日

晨，子壽五叔昨夜來京，即同看家傑病。赴胡寄梅處打針。

赴許主任處，歸途遇雨。

四日

上午沈紫曼女士來談。下午六時與徐德華、孫為佛赴留香園吃小點。晚雨。

五日

打針。以東京所購筆洗贈黃季彬。同銘竹遊古董肆，遇雨。

上午至小石先生處，書長聯一付，五言聯一付，長橫幅一幅，聞鈞天來，出似之。

325

六日

招生事務，開始繁忙。晨，赴宗白華先生家，即同赴饒孟侃家觀彼所購古董，有古鏡六十餘面，頗多珍品。同白華午餐後，赴韓侍珩家，彼譯勃蘭兌斯《十九世紀文藝主潮》，欲向宗先生就問疑點也。

朋友來看，多為考生說項，會客不勝其煩。其實考試全憑成績，說項毫無用處。

將悲多汶浮雕，送陳思平女士。收和子東京來信。

七日

曬衣服。赴酈衡三家取所刻印章，同看蘇聯影片《抵抗》。

八日

考試新生。中大實驗學校為京市之冠，故新生報名極踴躍。今年雖少，已得一千四百人，錄取名額高初中各加一班，計一百九十名，故入學頗不易。國文試題高二插班生為〈喚起民眾共同

奮鬥論〉，高一為〈團結精誠一致禦侮說〉，與去年所出題目，大致相同。

九日

監考。午餐仲廉招宴辭之，承其兄弟贈我書畫扇面一枚，甚可感。下午口試女生。

十日

上下午俱口試，學生思想不清楚，缺乏觀察力者甚多。余設問崇拜希特列、摩索里力否？多有云崇拜者。復問讚美帝國主義否？亦有云讚美者，可見一斑。晚間至田壽昌處，相與談笑甚暢。

十一日

閱卷，國文通者殊少。

十二日

閱卷。聞鈞天約同往照相。

十三日

閱卷畢。下午開秘封。晚間衡三宴客，到有宗白華、潘白鷹、劉卻皋諸人。

十四日　陰雨。

自上午起即權衡學生成績，以定去取。至下午四點，各班名額始定。余因失眠，並少午睡，頭暈甚。晚間大方巷十四號族人常秀文請晚餐，所到皆本京及懷遠族人，會商開平王常遇春墓及城南常府山王妃墓訟案結束辦法。及歸校，已寫榜矣。

十五日

上午，為各處請託友人寫回信，學生不取，不免道歉一番。下午赴書店買書，遇九姑，託將東西帶往東京。晚應盧冀野招宴，到有張鳳天方、施白蕪及其他諸相識。余在古董肆購圖章二，張云舊物也。水閣聽雨，歸已逾十時。

十六日

上午為各處友人寫回信，並整理書籍，及攜往東京各物。酈仲廉來，閒談忘倦，午請其吳宮小食。餐後赴伯沆師處，觀師所藏陳師曾刻印，及雞血、滇黃、壽山、青田各玉，王師藏石不多，大率精品也。日暮方歸，再整理東西。

十七日

終日微風，清涼無汗。上午吳子我、陶恒連來，即請其吳宮小食。晚間至田漢家，田約遊後湖，歸又十二時矣。

十八日

將校事弄清楚，預備離京。心思和子，作書寄之，又思歸里省母一次，莫知所可也。夜決計歸里一周，即乘十時夜車渡江，隨身行李，只一手提而已。

十九日

晨，抵蚌。下車即登小火輪，夜舟泊窯灣。此地為淮南煤礦運輸地，今新修淮南鐵路，可達裕溪口，渡江即蕪湖，交通較便利矣。晚間曾與同艙王君上岸略遊覽，見新商埠方在計劃中也。

二十日

夜，因沿途匪患，不敢夜行。晨四時啟碇，下午三時抵正陽。寓皖淮旅館，少息。法恭侄由家來此，即詢一切，云祖母平安，惟其父患肝病頗重耳。法恭初中已卒業，赴鳳陽考高中。晚間為寫介紹信一二通，令其帶往朋輩。夜食大西瓜，甘美異常。

二十一日

雇黃包車一乘赴潁，午抵縣城，看三姑母及鳴玉表兄。下午小雨。潁北久旱不雨，豆均未種，得小雨亦足喜也。下午歸家。離家兩載，家人相見，多為泫然，老母尤悲喜不勝也。兄聞余歸，病亦稍愈。

二十二日

在家。家中三四十口人吃飯，一多半是來的客人，堂屋裏也是搖著扇子說話的，客屋裏也是搖著扇子說話的，大家都是終日的閒談著，所討論的問題呢，大概不過「城裏的劣紳李和尚，今年六十八歲，娶一個十七歲的農人的少女呀」，「三孀子終年打牌，說是苦節要請旌表呀」，「韋立人做霍邱縣知事，瘝害地方呀」（韋即未名社韋叢蕪），「地方荒年，餓死不少人呀」等等。

二十三日

在家。處處覺得無聊。

小女孩、小侄輩已經都長大了，仍舊仿著老套，在私塾裏上學。第六個侄兒六歲了，今天因為《四書》背得不熟，眼哭得紅紅的。

二十四日

晨乘黃包車離家赴正陽，家人尚多未起，門外送行者，惟本村七八個赤膊農人耳。途中微雲，不甚熱。下午至正陽，仍寓皖淮旅館，另一個旅館的接客茶房，為了爭奪客人，幾乎同本旅館的茶房打起來。

二十五日

由正陽乘小輪赴田家庵，擬乘淮南江南鐵路赴京。同行者有同鄉李君，在三中高一肄業，云將赴京投考學校。

一九三六年

舟行水淺甚慢，夜泊碼頭城。

二十六日

晨五時半抵窯灣，即同李君登岸，各肩行李，行里餘，抵李家庵。即購四等車票，聯運江南鐵道赴京，不過二元七角五分而已。

購票的乘客，都是農人或工人。上車後一個礦工告訴我，他到淮礦兩張是三毛錢，另是都市以外的一種風味。在窗子前打票的時候，大家推讓著，商量著，應該是賣票的錯了，應該再補一毛錢。並且本著經驗說，火車是不能等候人的，時候一到就開了。人在車道上，看見火車來，應該小心。他指著窗外的牌子說：那上面就是「小心火車」四個字，說話的神情是樸質而可愛的。

火車過的地方，田裏耕作的農人都張大著眼停立在望著，一種新的事物在這裏是足以引起驚異的。沿途綠的水田，稻禾都很茂盛。

六時由田家庵開車，十分至大通；二十分至淮礦，工人說聲少陪了，走下車去。又上來些農人，有的帶著柳編的斗的，還有的背著一袋饅饅的。太陽從東方升起來，機關車的力，把我們帶過綠色的原野。經過一個湖澤的草地，牛群在悠閒的齒著草，像一幅最好的圖畫。

七時五分過水家湖，四十分至朱巷，沿途的站名，我都用筆記下來。一個農夫看我會寫字，

說是寫字的有多好，不容易記得的都記下了。

八時十分至下塘集，這裏人家也多設起無線電收音機來。

四十分至羅集。九點至雙墩集。

十點二十分至撮鎮，沿途似均有大雨，水田汩汩，車水不止。

十一點五十分至橋頭集。一小女孩售包穀，以六銅元取來兩枚，此之謂金錢的掠奪。

十五分至烔煬河，四十五分至中埠。耕作者田中多婦女。遠際已見巢湖，浩淼無際。稻作美茂，大圍方圍均佳。

一時至林頭，風景如畫。車中口占一絕云：

十二時二十分至巢縣，山城多茂樹。聞有師範學堂一處，辦理尚佳。此處停車二十分。

四山青似江南路，一派哀蟬夕照西。

拂水垂楊繞大堤，稻禾滿眼綠煙肥。

二十分至東關。五十五分至桐城閘。淮南大熟之象，沿途可見。

二點二十分至沈家巷。五十分至裕溪口。抵江邊，淮南車至此止。

火車方碾倒一婦人，此婦係賣西瓜小販，極貧苦，家有兩小兒，恃母小販為生。婦越軌道遇機車適拼車，遂被碾倒臥血泊中，斷一手一腿，腿斷處當臀部，婦猶痛苦哭泣。雖有人旁觀，無

一九三六年

救護者，慘不忍睹。

一巨輪停江邊，許多工人抬煤上下，甚為紛忙。小火輪渡江，抬傷婦載船上，將為運蕪湖醫治。船誤一小時，後竟無人負責，又將傷婦由輪抬下，船始渡江，不知此婦如何結果也。六點三十分蕪湖開車，日漸昏暗，水田亦極茂美。九時餘抵京。江南鐵道去年四月開車，較淮南後兩月，而進步甚速。中華門外車站，余初見時，方以木版鋪泥濘地上，今則已為現代新式之設備矣。返校已十時餘。

二十七日

晨起料理東渡，匯錢，購物，訪友，辭行。夜十時乘馬車赴下關，過田漢門外，入內與之作別。

至車站，車已將啟行矣。

二十八日

晨至滬，寓西藏路大中華飯店，四樓四三一號。下臨跑馬場，風來甚涼爽。由樓上憑欄向下看，每天從上午到深夜，走進這個旅館的常是不知數的美麗的青年的女人，來來去去的走著。這些年輕的女人多半是十幾歲到二十歲，以性的出賣而生活的，所以雖然非常

美麗，但多半顯著病態。這些女孩子多是鄉村農人家的女兒，因為貧苦的關係，被經濟的毒鈎鈎給鈎了來，供給一般資產階級的享樂。每夜總有許多美麗的女孩子到旅館裏來，在從前所謂「夜有奔女」，在現在是視為當然的行為而不足怪的。我隔壁房間裏一個老頭子，就每夜擁一個十六七歲的少女睡眠，而且每夜換一個人，都是茶房換來的。這些女孩子若是生在資產階級裏面，也是學校的皇后之類。假使不自墮落的話，也可以成為學者、藝術家之類。但在這樣情形下的結果，多半染患性的惡疾而死了，或是不能做出賣性的生意而餓死了。如今花柳病普及到農村去，這都是帝國主義所賜的禮物。

這些女孩子從農村被選取購買得來，由鴇母給長養著，施以性的教育，於是未到發育完成，也就被摧殘了。但聽說做這生意也是不容易的，茶房分錢至少是四六，其他老鴇一等也要分錢，還要捐稅、脂粉、衣服的消費，結果妓女多是負了一身債，脫不出這淫窟。其中的組織與習慣，也自成一種社會。

由窗中下看跑馬廳，這是有錢的洋大人逍遣的地方，裏面有許多作工的奴隸都是我們的同胞。每天碾場子、剪草、為草潤水，跟在洋鬼子後面拾球，別人打球而肩著球棍在後面跑，都是無意義的工作。這些洋鬼子多是上海的主腦，也可說是中國的主導人。

上海的社會就是這樣構成的：最上是帝國主義有錢的洋鬼子；下面是買辦；買辦的走狗流氓畢【瘋】三，支配著全體小市民；再下面做奴隸的是中國貧苦的大眾。上海就是這麼一個東西。中國政府直接受買辦的指揮，統帥於洋大人下面。中國是上海的附庸，帝國主義的殖民地。

這罪惡的淵藪，像蛆蟲在糞缸裏一樣，只有等到新中國的將來，來掃除這些污穢。

下午尋田洪，彼在福熙路多福里三七號，與顧夢鶴同寓。赴美術學校看劉獅。晚間田洪、李也非來，同遊天韻樓。遊女如雲，見一女甚娟娟，與白楊極相似。田李同來寓所閒談，夜深始去。

二十九日

晨，田洪來，同往安仁當贖取楊喬明所當照相機，計五十五元，利子二元八交。又付楊君十五元，交田帶去。寫信寄東京和子。

三十日

赴中國旅行社購船票，林肯號無艙位，購秩父丸三等計二十七元。下午赴田洪處，並同李田兩人訪陸露明。陸與許幸之同居，白楊與馬彥祥脫離，來滬亦寓其家，相見談甚久。歸途過霞飛路俄飯館晚餐，並買俄畫片一張。歸寓讀《譯文》【中】〈高爾基之死〉等七篇，中有島木健作〈麻風〉一篇，是日本新興文藝中的力作。讀《作家》中〈普利安先生〉一篇。寫信寄和子。

三十一日

讀倪貽德贈〈藝苑交遊記〉一篇。赴寶隆醫院檢查身體。

下午補寫來滬日記。四時二十分,天色突昏暗,暴風雨驟至。閱《蘇聯版畫集》。寫信寄劉獅。

左邊右邊的房間都是打牌的。對門的老頭子,專門玩十六七歲的小女孩,一夜換一個,一連五夜玩過五個了。

寫信寄純弟並《留東學報》一冊。

八月

一日

上午買零用物品，並赴鴻章紗廠訪主任諶悟莊君，參觀該廠各部。莊君云：紗廠因受帝國主義經濟侵略，更被銀行家壓迫，各廠均虧折不能支持，有崩潰之虞，現在勉強支撐而已。下午旅館結算，即上秩父丸，因明晨開行甚早也。晚餐因王暉明同學招請，同遊觀舞，歸船已十二時。

二日

船七時開行，坐三等艙二十七元。此船設備頗佳，為日本一大商船。

三日

風浪大，微暈。急雨不能散步。聽兩美國人談香港情事，並討論世界現狀云：墨索里尼、希特拉皆是強盜，若中國與蘇俄合作，則將予帝國主義一大威駭云。

四日

午舟抵神戶，上岸遊覽。乘特急電車赴寶塚觀劇。此為寶塚少女歌劇本店，故規模頗大，至暮始返舟中。

五日

再上岸遊覽。遇友人巫寶三赴美入哈佛讀書，即同在大丸午餐。送彼至神阪電車站，即歸舟，三時啟碇東行。

夜不能寐，坐甲板上與一日人談話。思念和子，成東海吳歌數首：

不忍池邊樹，青青又一年。

郎去無消息，春花紅可憐。

莫謂風濤惡，莫謂海水深。

妾有淩波步，夜夜夢尋君。

盼郎郎未歸，海水茫茫綠。

昨夜櫻花謝，紅雨落撲簌。

躑躅日暮裏，是妾憶君時。

春鶯莫亂啼，引起儂相思。

灼灼芙蓉花，照儂顏色好。

采之欲遺誰，朗歸胡不早。

晚蟬唱高樹，明月照疏簾。

妾心無所寄，終夜未成眠。

六日

上午，抵橫濱。劉世超、胡澤吾兩同學上船來接。上岸未多盤詰，因余係帝大學生之故，稅

關檢查吏，檢余書物，見《紅樓夢》木刻圖，稱美不置。雇一自動車赴東京，住大學正門前雙葉館。鹽浴少休，即赴林町今井和子家。女與其母，相見倍親，留余晚餐，餐後始歸寓。

七日

尋葉守濟，兩次未晤。下午赴芝園孫寓，將方令孺、宗白華兩人所帶東西送去。歸途過神田，將陳桂森托帶《留東學報》稿送去，即歸寓。

八日

將銀行匯款兌出，存郵便局。赴守濟處，將帝大交費單取來，即赴帝大文學部領取學生證及鐵道部割引券。預備赴伊東消夏。晚間再赴和子家，和子病傷風。夜雨閒話，為之忘倦。

九日

至銀座新宿，購買海浴用品。轉車至女子醫專丁玉雋處，已赴熱海避暑去矣。晚間至和子家，送還昨日之雨傘，閒話即歸。

十日

晨，與守濟將荷物行李送劉世超處，即赴東京驛購車票赴伊東，計二元三十錢。車抵伊東後，問途至湯川松月院下。森野松平方晤劉世超。居此有莫先進、胡澤吾兩人，飲食自作，因即加入同住。

所居為一富室別墅，風景至佳。白色小樓，下臨滄海，長松當戶，修竹入窗。下蔭雙溪，蟬聲如沸，野蕙拂乎井闌，山花繞於牆下。橘樹垂實，周迎為籬，出門石徑，架以小橋，道側老櫻，皆百年物。遠眺海上，蔚藍無際，時有白帆，隨風遠引。夜聽懸瀑，淙淙疑雨，繁星在天，遂入夢寐。曩年息跡匡廬，攀登青嶂，雖有山水之勝，無此樂也。此地既可海浴，並有溫泉。日常生活：上午科頭箕踞，讀書松間；下午海浴，或入溫泉，精神甚暢。有時戴大草笠，著和服，緩行稻隴間。晚風飄袂，頓忘塵暑。

十一日

行李兩件，由車站送來。讀高爾基《天藍的生活》。下午赴溫泉ブーハ游泳[49]。訪王烈，彼居

49　日本詞，意「游泳池」。

松原豬戶五五五鷲田方，與此相去甚近。

寫信寄東京和子，並寫家信。初著木屐，頗不慣。下午浴溫泉，訪程伯軒。晚間山風甚大。

十二日

將《天藍的生活》讀完。下午浴海中。寫日記。晚間新來張文曦君，四川人。又同作飯者有成聖昌君，六人同餐甚樂。

十三日

讀拉馬爾丁《葛萊齊拉》，陸蠡譯，筆墨流暢，文采斐然。下午赴溫泉ブー八練習游泳。晚間，海中放河登，千點浮水面。與同居數人，赴海濱散步。納涼祭藝伎演劇，觀者頗眾。九時歸寢。

十四日

寫信寄方令孺，又寄夏華傑、周學儀、許勉文三女生。本日作飯，由我當番。

這裏是天堂，但是在天堂裏也有地獄的遊行者者
苦的。一個是我們用的下女清水松枝，是三十多歲的人，已經有四個孩子，男人失了業。她很辛
苦的做事，替我們燒飯，每月僅只九元的工錢，而且是吃自己的。自己做工還不夠自己的伙食
吧？除了替我們做工外，餘下的時間，就回家洗衣服，所以很忙。第二個是八百屋的小僧，一個
十六歲的孩子，很聰明而誠實。主人只用他一個，每天替顧客不停的送野菜，忙得不開交，今天
聽說傷了腳。

下午，浴溫泉。讀《葛萊齊拉》終了。夜坐松月院松下觀火花。收丁玉雋函。

十五日

晨起精神不佳，因夜失眠。讀巴金譯《門欄》內《門欄》、《為了知識與自由的緣故》、
《三十九號》各篇，感動力很大。下午入海練習游泳，並浴溫泉大湯。夜睡眠不佳。寄羊羹一盒
與東京和子。

十六日

晨起精神不佳。讀《薇娜》一篇，《門欄》一書終了。王烈來，借去洋十元。下午海浴。夜

溫度降低，頗涼。

十七日

寫信寄田漢、歐陽季修、酈仲廉、方令英、王暉明等人。下午浴溫泉ブ一八。收田澤千代子家來函。讀《考古學概論》，蘇聯國立物質文化史考古學門編纂，早川二郎譯。內《古代シベリャの祭祀の領域かり》一篇。

十八日

晨起頗早，海濱氣候漸寒。返東京一行，過宇佐美網代，路旁人家院落中，夾竹桃皆盛開，枝頭燦爛可愛，大皆成樹。想均多年物也。下田、伊東、熱海等地，本皆漁村，以日人善於經營，交通便利，林木遍植，村舍整然，遂為富人避寒避暑名區。溫泉所在多藝伎，以日人多喜淫樂，且視為商業也。

下午二時至東京，帶伊東土產，送與和子，和子病已愈矣。赴女醫專看丁玉雋，未晤。晚間至錢雲清處。夜宿壽館，與錢所居，望衡對宇也。

十九日

上午再看丁玉雋，並至王桐齡、葉守濟處。下午與錢雲清赴帝國劇場看電影，並往銀座散步。夜仍宿壽館。東京天氣已涼，夜有薄寒。

二十日

上午，將留學生監督處函發，即乘車返伊東，過大船，下車赴鐮倉逗子一遊。至鐮倉下車，觀大佛，藝術精工，莊嚴偉大，徘徊久之。至由比ケ濱，水浴者甚眾。來此避暑者多金持[50]，攜大遮陽傘，女子多美麗。此地以距東京近，來去較便，海濱有跳舞廳咖啡店，頗似青島也。上車再至逗子，此地多富人別墅，女子多美麗，海濱人亦多。

乘車由大船回伊東，經熱海未停，至湯川寓居，已六時矣。夜浴大湯。

50 日語詞，意「有錢人」、「富翁」。

347

二十一日

上午至程伯軒處。下午寫信寄許恪士主任。浴溫泉ブ一八。夜談留東學生怪現狀，眠頗遲。

夜雨。

二十二日

降雨。天氣轉寒。

二十三日

寫信寄鹽谷溫先生。

二十四日

左臂左腿神經痛。浴溫泉亦不效。

一九三六年

二十五日

由余當番做料理。下午浴海中。

二十六日

上午將行李配達送東京，即擬歸去。下午二時，由伊東乘乘合自動車至熱海下車遊覽，浴熱海園。夜聽藝伎小山光子唱歌[51]，所唱為慰勞滿洲兵士歌，日人侵略野心，無所不用其極，即貧女為伎，宛轉痛苦，亦受醉麻而不覺也。

二十七日

早，浴熱海園。下午歸東京。晚間即居追分アパート[52]，東京仍極燠熱，悔不應歸。

51　日語詞，意「投遞」。

52　日本詞，意「公寓」。

349

二十八日

上午至葉守濟處，將存放葉劉兩處荷物搬來[53]。夜來往和子家。

二十九日

接校工李家坤信，云許主任又辭職，其原因為某要人子女欲入幼稚園，未獲如願，尷加責難，故憤而出此。寫信寄羅子正、李日勤、沈冠群諸人。寄丁玉雋一信片。

三十日

接伊東湯川松月院下森野方所雇女工清水松枝信。此女工極苦，已有小孩數人，但誠實耐勞，性格婉淑，今其書函，亦能通暢。余常謂世界勞動無產者，多是聖人，此亦一聖母也。

53 日本詞，意「行李」。

一九三六年

三十一日

下午赴孫洵候處。大雨。至徐紹曾處，雨仍不止，寒熱交並，頭痛如搗，冒雨歸來，衣履盡濕，中夜始愈。得玉雋來信。

九月

一日

遷住南向一室，仍燠熱，且市聲喧囂，無一刻可以寧靜，擬另尋一室遷去矣。

追分アパート住室，為友人錢雲清所代尋。錢上海人，婉麗多情，藝術趣味頗高，在日本大學習洋畫。暇輒陪其觀畫展聽音樂，客中有人相慰，頗忘寂寞。

寫信寄田洪、李也非、陸露明等。

讀報見蘇聯齊諾維夫加米尼夫等十六人已判處死刑。又過去工團領袖托姆斯基亦自殺。前紅軍司令拉卓維斯基亦處死刑。此一大陰謀案結束，以為背黨獨裁者戒。

國立中央大學本屆招考新生揭曉，中大實中任俠級學生二十二人，考入中大十四名，最優者保送三名，共十七名。其他五名，有不考中大者，有未升學者，有未錄取者。女生許勉文，年甫十六歲，考浙大、清華、中大皆錄取，誠難得也。

二日

晨，同學王暉明來。陪同赴北神館尋居址，購用具，浴沐，遊銀座，以王君初來日本也。晚雨。

三日

下午同王暉明購物。赴芝園孫伯醇處，談至十時始歸。大雨初霽，月明如鑒，在芝園松下看月移時，心境甚適。

四日

以昨夜眠遲，晨起神經痛，精神不適。同王暉明取錢，頭昏欲倒。下午程伯軒來，約赴淺草看電影。此地皆下等社會遊樂之所，有如南京夫子廟也。歸時又降雨。

五日

下午同錢雲清赴白木屋聽三浦環女士聲樂研究會，中有清水靜子女士歌《莎樂美》甚佳。晚間至程伯軒處，夜遊日比谷公園及銀座。

六日

赴河田町女醫專丁玉雋處，玉雋適外出未晤。至雙樹莊仇東吾處，坐談中國報紙移時。午至王烈處討論文字源流，謂日中有許多アイヌ語[54]，如富士山之為火山，麻布區アサブ之等於坂サカ。如關東地方稱吾妻アヅマ一詞，即アイヌ語。東亦讀如アヅマ，吾妻兩字，漢字之對音也。古事記中，附會不經，因悟中國文字中亦必有原始土著苗人語在內，或南洋土人語在內，惟不可細辨耳。中國語在漢以後，外來語更多，多為雙聲疊韻字，較可辨矣。

晚七時歸，玉雋已來過，約十日午後再來。

夜讀《印度文學》，十時寢。電車聲擾人極討厭，將遷居。晨曾寫信寄和子。

54 AINU，阿伊努族──日本少數民族。

七日

晨，六時半起身。寫信寄英國蘇拯、比國汪漫鐸，中大宗白華、汪銘竹等人。下午赴日比谷映畫館觀《仲夏夜之夢》[55]，甚佳。赴築地購票，觀新協演《夜店》，開場已一小時，遂定明晚觀覽。此次紀念高爾基，凡演三劇，中華劇團亦參加，演一劇為《孩子們》。

八日

下午丁玉雋來，同往觀《仲夏夜之夢》。散後同赴中華第一樓吃飯。五時赴築地小劇場觀劇，晤梁夢回君，邀余參加此次演劇，余漫應之。在劇場並晤沈仲墨君。

九日

下午同程伯軒夫婦、錢雲清女士往觀電影，因彼等請余，余不能不應酬也。歸途購書二冊。余飯不能飽，寢不能安，心甚苦之。

55 日語詞，「電影院」。

355

每夜多惡夢，神經不得休息。晨起則左手左腿，微覺麻痺疼痛。現右手關節亦痛，病益日增，如何是了。雖每晨沐浴，亦無效也。

夜靜聞蟋蟀的聲音，便思故鄉。早晨又是電車擾人，不能成寐。電車來回，如一把鋸，非鋸斷人的神經不止。

十日

上午沐浴。讀報，西班牙政府軍，仍有勝勢。下午赴今井和子家，和子赴鄉間未回，與其母閒談半日。赴西久保（虎の門下車）明舟町二二新協劇團稽古。千田是也云，中華劇《孩子們》，每晚六時開始。

至銀座六丁目國民講堂參加高爾基追悼紀念會，演講者有升曙夢、秋田雨雀、袋一平、村山知義、千田是也、伊藤熹朔諸人，中條百合子因事未至，其女代讀一悼文。演講後復映一影片《北極探險》，余所受感動甚大。夜寢已十二時。

十一日

上午讀大槻文彥著《言海》云，久保之意為四面高中間窪之地，故女陰亦名久保。久保之為

一九三六年

窪，與麻布アサブ之為阪，恐均出アィヌ語。又日語クルマ之意為車。取其運轉之意，漢語亦云クル，或書為轆轤為古碌，疑與此同出一源。

春日町之讀為カスガ與飛鳥山之讀為アスカ原為上古所用之「枕詞」，至奈良時代猶用之於文章（以枕詞冠於句前，必為名詞動詞形容詞副詞等），例如：「春日のかすが」、「飛鳥の明日香」，其後直讀春日飛鳥為カスガアスカ耳。

下午錢雲清借一優待券，赴上野美術館看二科展，好者甚少。惟山尾薰明所繪《南洋の女達》兩幅，用筆沉著，尚佳。所陳葛雅作西班牙鬥牛圖三十五點（原四十點，被刪五點）極佳，愛不忍去。究竟作西畫非西人不可，日人能如此者未有也。

晚間赴新協觀中華劇團稽古，梁夢回君約明日六點再去，歸途過銀座買古代神話郵票二枚，價五角，甚愛之。收陳行素來信。夜醒成詩一首云：

牆外蟋蟀相對語，池西螢火逐群飛。
豆棚瓜架兒時事，瀛海東邊有夢歸。

十二日

擬作文寄陽翰笙君，惟精神不振。下午寫日記。赴神田九段，九段新筑大アバート，高七層，尚未完工。至北平料理晚餐。赴三省堂買書。至新協。歸途過銀座，買諸零物。

許久不寫日用賬目，茲記本日賬目如下：

付洗衣費十錢　風呂五錢[56]　午餐二十錢買麵包九錢　發黃成之信一錢五　至神田電車十錢　晚餐三十錢　買複寫紙一冊三十錢　複寫筆十錢　藍襯紙七錢　《露語發音講話》五十五錢　至虎の門電車錢七錢　歸途電車七錢　在銀座買意大利郵票十錢　買畫片三十錢　買小盆景十五錢　買《古事記全釋》一元二十錢　買德文畫集一小冊二十錢　買梨十錢

以上共四元〇三錢，此中浪費者多，實用者少，記之可見日常生活之一斑。

夜寫散文一篇。下一點始寢，睡眠不佳。

十三日

晨起，精神甚倦，再寢又不成眠。李佑辰來，約下午開帝大中國學生會。午，入浴。下午赴帝大第二食堂，以來遲未見一人，飲牛乳一杯。即赴神田遊舊書店，又購書多冊。生有買書癖，無可如何，自己無法管束自己也。晚餐後，歸寓。

記今天的用度於下：

早晨麵包十八錢　風呂五錢　午餐十錢　牛乳六錢　晚餐二十錢（以上五十九錢）　襪子一双二十五錢　電車費十四錢　西村真次《世界古代文化史》六冊四元　濱田耕作譯《考古學研究法》一冊一元五十錢　梅原末治《在歐米の支那古鏡》五元　有坂興太郎《泰西玩具圖史》一冊一元七十錢　英文《太平洋地理雜誌》一冊十五錢

以上共十三元三十三錢。

十四日

上午，精神不佳。下午，送士儀赴鹽谷先生家，未晤。至孫易簡家，談至夜深。孫云：王道源追求今井和子甚力。聞之心情震亂，近所未有，遂歸寓。車過銀座時，稍徘徊，見有三數少女，孤寂立街頭，此蓋所謂街之女也。夜不成寐，起寫信寄王道源，告以余與和子關係。終未成眠，晨起甚苦。

十五日

上午，步許世英大使六十四初度韻一首：

照人肝膽見孤忠，涵濡群倫是此翁。
高士許詢能濟勝，長才魏絳待和戎。
心能靜定銜杯醉，思入滄溟落筆鴻。
胸次層雲生海嶽，天都策杖有誰同。

赴孫宅午餐。餐後赴共樂社觀古物賣展，佳品甚少，無當意者。夜失眠，復未午睡，精神極疲，歸寓小眠。晚間赴王道源處，今井和子亦在。余感情奮張，理智不能抑止。又談至半夜，始歸寢。失眠。

十六日

晨起入浴，精神稍好。赴大學，擬讀八杉之露語。晚間赴新協觀排演。頭昏，不久即歸。得孫伯醇書，囑赴其寓，為許世英書冊頁。

十七日

赴孫寓書冊頁。下午，頭昏痛，稍寢息。瀧野川區中裏町三四八前野元子孃[57]，慧美健康，來室共談，相見互相愛悅，惟此孃係基督教徒，頗守禮法，言不及其他也。

57 日語詞「姑娘」、「小姐」、「女孩」。

十八日

上午，前野孃又來談，有依戀之態，談頗久，云將返家。余謂不知何日再見也。上午赴築地。下午程伯軒來，約至其家。晚間至築地管理後臺。中華戲劇協會，此次參加一劇，殊不佳，但築地劇團所演，則甚精彩。因頭昏早寢。

十九日　曇天。

晨，骨節痛。微雨。入浴。體重由十九貫減至十八貫五，攬鏡自窺，白髮見一星矣。

前野元子，長於英語，自云喜讀《舊約》中《雅歌》。余亦愛讀此詩，因相愛悅。彼走後，為之思念不置。

午，赴程伯軒家，擬合譯高爾基《勃雷曹夫》一劇，近日築地劇團正演此劇也。

下午赴築地管理後臺，並觀《勃雷曹夫》第三幕，甚佳。晚間飲酒一杯。天雨。早歸寢。

二十日　曇天。

討厭的雨。一大早鼓就咚咚的響，追分町マツリ明日是正式的一天，今天預備，擾得人五點鐘就起身。日本的祭神，小孩子同大人，各分為組，一大群人抬著神的偶像，互爭勝負，非常熱鬧，聽說鄉間更盛，這的確是原始的儀式。

元子來，其姊妹邀余談話，以水果葡萄享余。

午餐時買得《松井須磨子的一生》，此女為著名的女優，一生像一首詩似的。

二十一日（月）

上午元子來，相談甚久。彼愛余甚至，余亦愛彼甚至，但彼篤信宗教，勸余極力克制肉慾，謂人當注重心靈的生活。余謂其為唯心論者，超出現實以上云。

午赴神田。下午同孩子們閒玩一些時候。收到國內寄來信甚多，寫覆信五通。

58　日本語，「祭」之發音，意「節日」、「廟會」、「祭祀」。

上午赴日動畫廊觀法蘭西民眾版畫展覽會。午至神田午餐。赴程伯軒家小坐，歸寓。元子來室云：彼之母、兄姊均反對嫁余，但彼單獨愛余，俟余明年歸國時，即與余同去云。言下淚皆瑩然。余吻之者再，始稍解顏。

下午赴大學晤鹽谷先生，彼講授《張生煮海》劇，中有不明瞭處，即以問余，並云田邊尚雄先生希與余一晤，約下禮拜二、三時，在教官室晤面。並云將贈余《西遊記》一冊。

今日購買下列各書：《先秦天道觀之演進》、《西伯利亞》、《秦漢美術史》、《西洋芝居土產》、《張生煮海》。

晚間，元子姊妹來我室，因即說明互相愛慕之意。元子與五子云：將歸家稟知其母，觀其旨意，以為定奪。余自說明為一無產者，將來生活，亦無若何保障，願其自考慮也。

二十三日

上午沐浴，頭眩。讀郭沫若著《先秦天道觀之演進》。午餐時飲威士卡一小杯。小眠，頭眩略愈。但近來總不善作事，腦病不愈，將為終身之累。下禮拜起，擬即治療。牙病亦須加以整理也。

將郭著讀畢。寫日記。

元子來辭別，云歸家視其母，不知成就如何。

元子為一基督教徒，舊道德觀念極重，貌雖不甚美，然在中人一上。健康、聰慧、活潑、真摯，非一般摩登伽兒所及。習外國語及刺繡，勤懇能作事，頗為一賢妻良母標準。余畏負擔家庭，但生理上又似非一女人不可，躊躇再三，不知所可也。

昨日開始訂報一份。中日關係，又形緊張，日人近提出劃華北五省為己有，如此侵略不已，中國非至亡國不止，而當道者仍不覺悟也。

晚間，竹澤五子自其家歸來，云其母已允婚。前野元子孃，今後將屬於我矣。夢中頗快意，遂酣寢。

二十四日　木曜　晴。

讀報，上海中日又生問題。

今日擬開始翻譯高爾基《勃魯爵夫》一劇，但精神不佳。下午，王烈來，坐談一小時。帝大同學會在日華學會開會，到六十餘人。散會後，陳伯鷗約同赴築地小劇場，俟《孩子們》一幕終場後，即轉赴神田富山房買舊書，計買得下列各書：

《舞樂圖》一冊四元五角、《人類協同史》一冊八角、《新舊約聖經》七角、《英和辭典》

三角。

在杏花樓晚餐。返寓。

昨晚在銀座夜市買剃鬚刀全付，一元二十錢。又根付一個[59]，上雕三番叟舞踴圖，甚佳，費錢一元，可謂廉價。寓主人云，此物大率五元至十元方能得之。前人舊物，存者已希，於此猶見江戶趣味也。

得陽翰笙書，並索稿。

二十五日（金）晴。

上午入浴。因早醒精神不佳，整理書籍，讀書一小時，頭昏輟讀。下午前野元子之母，來寓談二小時。其母大家風範，言談亦真摯，云元子既相愛悅，將許為婚好云。余數年獨處，雖時感煩悶，尚無家室之累，頗覺自由。今以一時情感激動，愛一天真少女，自不能負彼之望。彼必欲嫁吾，終當有以善其後也。一身供諸社會，死生皆在度外，若有眷戀，便多顧惜，瞻念前途，如何如何。

晚間，赴孫湜寓，孫外出未晤，歸已十時。得鹽谷溫、高田真治兩先生函召，約十月七日下

午五時在學士會館飲宴，即函覆之。
宋震寰、李佑辰來，適外出未晤。

二十六日　土曜　晴。

晨起，洗面，返室。元子已來，默坐室中，云其兄對於姻好大反對。昨晚今晨，均未進餐。
但誓相永愛，雖結婚不得自由，俟余歸國時，當家出相隨云。余吻之者再，囑其保重，臨去以玉
佩贈為紀念。此玉環為余所愛，佩之常不去身，一面守宮紋，一面谷紋，一溫潤蒼玉也。（其兄
名前野貞男）

錢雲清女士，以麥羹餉余，食之味甚美，數年未嘗此類食品矣，蓋惟故鄉有之。
天氣轉陰，降雨。精神極壞。下午一時，赴佛教青年會聽高楠順次郎先生演講。
寫信覆鄭明東、陸孝同。寄元子書二冊（《祝梁怨》與《毋忘草》）。夜覆高梨君枝、齋藤
正子兩人信。睡眠不佳。晨起身左側微痛。

二十七日　日曜　大風雨。

上午與葉守濟同赴東中野宮園通宋震寰處。午餐食餃子，為之盡飽。下午回寓。晚間與同寓

諸日本人閒談至十時。夜大風撼窗戶，時時為之驚醒。

竹澤五子帶來元子書，私以交余，辭旨悲惻，誓相永好。此女多情，余將何以慰之，惟其兄作梗，故多不幸耳。

二十八日　月

晨起精神不佳。寫信與元子，託竹澤五子帶去。入浴。下午，寫信寄子正、明嘉、德明、茉莉等人。赴早稻田看鄭明東，即同赴銀座。買書三冊，價一元；買根付一個，價五角。歸寢，又失眠。

二十九日　火曜　曇天。

晨起寫《務頭論》。李佑辰來云，中大同學將於一號開會。讀臺灣小說《送報夫》一篇。下午赴大學應鹽谷溫先生之約。彼介紹田邊尚兄先生，與余討論務頭問題，屆時未至。少停鹽谷先生來云：十月末在上野學士院開漢學大會，請余報告研究論文。且謂中國人中，只余一人而已。

晚雨。與大中臣同學在第二食堂晚餐。並約明日下午六時半會談。

晚間入浴。同寓一日婦名吉村者，來室告貸五元，並在桌上亂翻信片，頗為令人不悅。燈下讀朝鮮張赫宙小說《山靈》一篇，令人甚感動。與《送報夫》一篇，皆不易多見。

三十日　水

上午赴高島屋買茶壺茶杯全付。下午一時至三時，學俄文。東大教授八杉貞利先生，對露西亞語研究，甚為精邃，聞在日本人中地位甚高云。赴李佑辰處，稍談。至神田買來《初等露西亞語文法》一冊。晚間，赴帝大山上會堂開漢學會，到有鹽谷、高田兩教授。一戶君及水野君遊華歸來，均有報告。一戶並攜來紅格本《四庫全書》兩冊，一為王十朋撰《梅溪後集》卷二十八、九一冊；一為鄭樵漁仲編《通志》一冊，見此令人至為不懌。華夏珍物，橫被劫取，令人有無窮之感也。

今夜為中秋夜，月光至佳，滿地蟲語，令人動孤客異鄉之感。

十月

一日　木曜　天氣漸涼。

晨赴葉守濟處，約彼至早稻田前東瀛閣開中大留東同學會，計到十四人。聚餐後，推選委員五人，常務委員為余，文書葉守濟，財務魯昭禕，交際葉君，學藝陳君，攝影後即散去。余與葉守濟、李佑辰、劉世超等四人乘自動車赴荒川，郊外散步，野港蘆花，令人動秋風蕭瑟之感。暮靄蒼然，燈火已明，始歸市內。夜同房主人閒話。

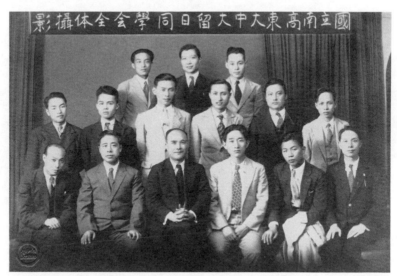

1936年10月，常任俠被推選為中大留東同學會常務委員。此為國立南高東大中大留日同學會全體攝影。前排左起：吳建章、徐照、劉敬涵、葉守濟、樓興邦、劉世超；中排：周夢麟、□□□、石樣、李佑辰、常任俠、劉渠；後排：金學成、尹良瑩、吳春科。（照片上的劃叉留下了曾遭劫難的痕跡）

二日　金曜　曇天。

晨讀報，見日兵士在滿野戰死消息，為之悲感。此皆東京好市民，為帝國主義野心家強迫以去，以生命為三井三菱等財閥作先驅，誠無辜也。帝國主義者慣以愛國名義相欺騙，無恥而已。

余愛日本人，有如自己兄弟。余視任何國家之軍閥，皆如仇敵。

上海又緊張，如不幸發生戰爭，不知又有多少無辜者死亡。

八時赴高島屋古書展，買書數冊：

《印度支那密教史》一冊.50，《中央亞細亞發掘のミィうに就りて》.50，《考古學論叢》二冊2元，《劇壇之最近十年》一冊1.00。

又前日所買書：《ユリシス》二冊，《現代のウェト演劇》一冊，《東京帝室博物館講演集》第七，《民俗藝術神事舞解說》，《世界古美術展覽會目錄》。

下午，天雨，微寒，換青色西服。晚間居停主人竹澤請吃親子餅，飽餐。夜風雨未停。寫信寄元子。聞元子因其兄反對姻事，為余而病矣，可為一歎。

三日　土曜

上午赴高島屋買《繪文字及原始文字》一冊。風雨如晦，天氣漸寒。下午段平佑來談。入浴，身體頗爽適。夜讀書至九時半。寫一信寄胡小石師。寢中忽憶黃芷秀女士，數年未通消息，擬寫一信寄之。即起挑燈，書數語云：

讀書東瀛，忽已兩載，每見明月，便憶清輝。往昔之情，雖如逝水，秋階獨坐，未能忘懷。自分孤獨之人，惟有孤獨終世而已。

四日　日曜　晴朗。

早起健爽。昨夜寫黃函未終，不擬再寄，故不續寫。早晨進牛乳後，即赴芝園孫寓，同八姑遊千葉。秋來海岸，氣候高爽，攝影數張，薄暮始歸。孫伯醇子在千葉醫大附屬病院養痾，贈我禦祭禮照片一幀。

至孫寓與伯醇談至深夜始返寓。伯醇有陳師曾所治印三方，頗佳。

關於壽式三番叟起源問題，三番叟出於能樂之翁，因受陰陽說之影響，跳舞在開場時，為鎮

台而用。蓋亦源於中國，查與中國所謂「跳加官」相類。而三番之名，殆由於中國舞臺開場打鬧

台三番歟。打三番為驅煞之用，最早或起於漢之驅大儺，而跳加官繼打三番之後，源為出福神，

故所持者為「天官賜福」、「步步高升」等吉語云。陰陽禍福之說，至漢方盛，至天官之名，亦

始見於《周官》，《漢志》記大儺情形，亦詳盡也。

另一問題為日本古墓所出玉鉤，作蚪蚪形，與埴輪同時。[60] 此為今南洋民族遺物，今其頭飾所

懸猶作此形，《魏書·倭人傳》所謂遍身塗紅者是也。

五日　月曜

上午與梁夢回約赴築地小劇場取衣服，觀新協演《轉轉長英》一劇。

至數寄屋橋美術共樂社見一端硯甚愛之，上有「大西洞之寶」五篆書，「蘭陵孫星衍記於泰

州」數小字，硯盒上篆書「懷米山房曹青玉所藏」數字。石背有一鴝鵒眼，細潤如玉。至低價

十五元，徘徊久之，終未入れ。[61]

下午再赴築地取衣服。晤秋田雨雀先生，即詢日本新劇運動概略。彼云：最初為坪內文藝協

60　日語詞，「明器土俑」「陶俑」。
61　日語詞，此意「購買」。

會，其次島村抱日及松井須磨子主持之藝術座，次——近代劇協會（上山草人—上山浦路，衣川孔雀亦在內），左團次踏路社——（村田實—花柳はなみ），藝術座（水谷八重子），新國劇（田澤正二郎）等。至於日本女優之有名者為衣川孔雀（在近代劇協會演イブセン《ノラ》[62]著名），花柳はなみ（踏路社演オスカ・クィイド《ウュゥ》[63]）此二人皆為天才的，已離舞台。次松井須磨子、水谷八重子，但水谷近已成為商買。近則東山千榮子、細川ちか子、山本安英、原泉子、三好久子等皆有名，東山為藝術至上主義，已成商業劇人，其下皆進步主義（社會的）者。至於叙述新劇運動有系統的書籍，尚不多見。岩波書店《資本主義講座》（朽本良吉著）、《國劇大觀》（館塚友一郎著）、《プロしタリア藝術講座》（秋田雨雀）、《五十年年譜》（神田ナぅカ）等皆可供參考也。

六日 火曜

上午赴上野帝國博物館參觀，買演講集第五冊一本，又鉤玉繪葉書兩板。赴數寄屋橋美術館共樂社。再觀端硯，把玩不置，遂入れ兩枚，二十五元，二十六元，未知有望否？無望亦佳，以身無多金，不能多購玩好品也。

62 即指上演易卜生《娜拉》。

63 此處不確，或是「奧斯卡・庫伊利達《維埃拉》」。

一九三六年

三時赴大學，會田邊尚雄先生。鹽谷先生前介紹與余討論元曲音律者，余問三番叟原來，田邊云：後秦人來日本，於奈良天王寺六人傳雅樂。二人傳散樂，三番叟為散樂之一種，來自中國云。則吾以前推測，或不盡無可取也。又云三味線即三弦，傳入流球，謂之三線。初入九州，謂之沙彌線，九州今猶仍舊名云。

晚間赴孫伯醇處，談至夜深，承彼為作《秋燈夜話圖》一幅。歸寢已十二時矣。

七日 水曜

以昨晚寢遲，故晨起精神不佳。寫日記二頁。下午一至三時赴大學聽俄文課。下課後赴圖書館鹽谷先生研究室，先生出示所購（百五十元）《新校西廂記》一書，黃一楷刻圖極精；又《重校北西廂記》一部，亦不多見也。五時同鹽谷先生赴一橋學士會館，應其招宴。作主人者，另有高田真治先生，計到中國學生七人，頗為盡歡。席間鹽谷先生出詩徵和，即成一首，為書之冊上。詩無足取，不錄。

鹽谷先生云：佈施助手與高田先生愛一新宿當爐女，囑暇時同訪卓文君云。

散席後，共商回請辦法，始散去。在神田夜市買舊書，略徘徊始歸。買《古硯美之鑒賞》一部。

八日 木曜 晴。

晨起頭暈目眩。下午赴
大學取回去年所繳論文。此
次在上野帝國學士院報告，
即為「唐代樂舞之西來與東
漸問題」，特重蘭陵王、撥
頭兩點。又繳漢學會費三
元，十五日旅行鹽原會費四
元半。晚間赴孫宅，伯醇適
外出，餐後即歸。在銀座買
來三番叟舊木版（豐國繪）
畫三張，一少女代畫一似
顔[64]。夜睡眠尚佳。

常任俠在上野帝國學士院宣讀學術論文稿

九日 金曜

晨起精神尚好。寫一函寄酈衡三南京。寫此次三十一號上野帝國學士院演講說明書。下午赴銀座松屋觀古書展覽會，買《東洋工藝集萃》，伊東忠太博士編，一元；《東亞語源志》，新村出博士著，二元五角。

夜赴新宿夜店，買「唐子」根付一個，錦繪四張。十時寢。

十日 土曜

今日為中國國慶日，實則正當危難，國恥日也。上午將演講筋書寫畢[65]，送研究室交佈施助手。與工藤篁君討論三番叟及合生問題。工藤云：三番叟每開始有 To To Ta rari 一語，非日本語，為西藏語。此蓋原於印度，傳之西藏，再傳而至中國，三傳而至日本者。關於合生，《唐書》一一九卷《列傳》四四《武平一傳》云：「伏見胡施於聲律，妖妓胡人街童市子，或言妃主情貌，或列王公名質，詠歌踏舞，號曰合生」云云。可考材料，或者尚有，特見聞不固耳。聞孫

楷悌曾有文討論此項問題。

下午赴銀座松屋，買來朝鮮古鐘紋樣拓片一幅，價四元。上有五女，一女吹笛，一女吹笙，一女擊節，一女拍雙鐃，中一女舞蹈，長袖翩躚，姿態極佳，誠珍品也。兩端紋樣，作大麗花紋。此物自西域傳來，蓋唐以前銅器云。

晚間赴孫伯醇處，稍談，即赴上野東華亭詩吟會。一群酸餡，醉後擾攘不堪。高田真治教授及府立高等學校長阿部宗孝兩人，被諸學生抬起做町會禦祭禮玩弄，不成樣子云。夜寢已十一時。過夜市，買得《歐亞古美術展覽會》一冊，《東洋ザてキの展覽會及古美術展覽會》一冊。

十一日 日曜

晨起，精神頗佳。瀧野川區中裏町三四八前野元子來。昨晚方得其手書，久不相見，見則倍親，惟能以禮自持耳。下午赴神田，至程伯軒家小坐。程為兩帝大生詐欺取錢，因談其原由頗詳。近來日本不景氣，大學生做賊做盜者，時時有之，足見經濟之困難也。歸途過本鄉三丁目買書二冊：《日本文學講演劇戲曲篇》一，《蘇聯童話集》一。

十時後始寢。夜起溺，遂失眠。

一九三六年

十二日　月曜　小雨。

精神不佳。下午赴本一文求堂閱書。至牙科學校醫齒，即贈土儀齋藤正子女士。至孫寓未晤。歸途過銀座買毋忘草指輪一個。夜寢又失眠。今晨讀俄語一小時，頭即眩暈，此身誠無用矣。夜雨。

十三日　火曜

收齋藤正子函。雨。讀報並寫日記。下午寫一函寄前野貞男。晚間讀高野辰之《日本古代演劇史》。雨止。收本村得一郎、陳昌銘函。

十四日　水曜　晴朗。

晨，寄前野《毋忘草》及《祝梁怨雜劇》各一冊，赴大學將鹽原遊覽券退回。至女子醫專診牙。下午，因佑辰將歸國，約其看電影，在神田。晚餐，歸已九時。本日買下各書：《從考古學上觀察中日古文化之關係》，一元一角；《武漢文哲季刊》五卷三、四兩期，一元二角；《演劇

學》三卷三號一冊，中有朝鮮劇，十錢；《露和大詞典》一部，舊，八十錢；《航た左へ》，十錢；《日本好色美術史》一冊，九十錢。共四元四十錢。

十五日　木曜

忽動興遊西京奈良。天氣晴朗。乘十點三十分急行出發，沿途所見，道路修潔，稻已黃熟。靜岡多茶，岡崎多桑，濱石湖附近，人家多種紅椒，連阡累陌，不知何以需用此物之多也。稻田中多草人，日語名案山子，讀曰カガし，其意曰赫，意取赫禽鳥也。余在車中食堂進餐。餐客頗眾，侍女甚美，招待尤勤。聞每月所得工值，甚低微也。沿途常下車捺スタンプ以為紀念。五時十分過名古屋，暮色蒼然，已不辨前路景物矣。東京至京都五十六·六千米。抵京都驛，即乘自動車赴左京區京都帝大後尋儲元西，元西赴北海道見學未歸。夜寓其友夏夢幻君處。此間係市外田野，聞桂花香，始知秋意已深。

十六日　金曜

晨起頗早。赴西本願寺，為京都佛寺建築之最大者，入其中令人自然生嚴肅之感。於京都驛

前西式建築相對，一則令人神經震越不寧，一則令人生宗教崇高之念。東方與西方文化不同，大概如此，惟佛教歷史之發展，亦必基於經濟物質，非可以唯心論也。

乘電車赴奈良。過桃山陵前，過西大寺，下車遊觀。寺中松影橫路，景至荒涼，在僧房前攝一景。再乘車赴奈良，此歷史古都，現已成一公園。遊人頗多，長松夾路，馴鹿成群，即攝數景。遊覽博物館、東大寺、正倉院、春日神社等處。博物館所藏多佛像。東大寺建築雕塑，亦至宏偉。正倉院所藏多古器物，昔非曝物日，未能入觀。日暮遊春日神社，道旁多石燈籠，夕照中藤蘿森鬱，山鴉遠鳴，暝色蒼茫，遂乘車歸西京。車中成一詩云：

奈良古寺晚鴉鳴，一片秋霞繞碧城。
吳下士龍悲入洛，蒼茫回首望神京。

日人稱京都為洛陽，故云入洛。至西京時，早已燈火萬家矣。夜仍宿夏君處。

十七日　土曜

本日擬遊京都各名勝。晨起頗早，先至銀閣寺，寺中一泉一石，皆佈置幽雅。寺僧供茶色綠，不知是何茶也。聞以前貴族多於此處論茶道云。寺外流水，夾岸櫻花，清澈見底，景殊幽茜。

由銀閣寺乘電車至平安神宮，後苑景物佈置可愛，殿宇亦巍峨。此間多仿中國唐代建築，彷佛身在北平云。由神宮赴博物館，館中方開江戶衣裝展。又展覽中國古名畫多幅，所見有黃炳中海棠小禽，戴文進雙鹿，呂紀松木雙鶴，王若水花鳥，呂紀雪中花鳥，徐熙蓮花，俞增一花鳥。又呂紀、殷宏、蔣廷錫花鳥各一幅，孫億牡丹，吳竹竹雀，陳應麟秋鷹圖，葉道本花鳥，趙昌群介，毛松猿圖，王裴水竹雁，檀芝瑞墨竹，文正鳴鶴，林良楊柳白鷺，桃花孔雀，趙昌牡丹，薛湘百雁，曦庵蘭竹卷，邊景照蓮鷺圖等四十餘幅，其中頗多神品，誠不易得也。又館中所藏古器物，有日本古鏡九十七，中國古鏡四十七，高麗古鏡二十七。又和闐及西安將來品二四九件，又有黑石畫鹿，漢人物車馬浮雕模樣磚，歌舞菩薩雕刻石、三尊佛著色石像、四佛四菩薩雕刻台等，多半由大谷光瑞自中土盜來。大谷善罵中國人為賊，此真賊也。

又雙六局一具，作▦形，亦中國古遊戲品，傳之日本者也。

又大唐善業如妙法身銘曰：貞觀二年四月五日褚遂良造。字絕美，亦大谷盜來。聞大谷為東本願寺主持，乃好於報端侮罵中國人，有失方外人身份，奚足以研佛法。又聞授有勳爵，是則和尚而兼政客也。

由博物館赴三十三間堂，中塑佛像極多，建築亦特殊。由此赴御所，觀日本上代宮殿，建築皆唐式，多有不用瓦而用草者，苑中廣大，種松甚多。由此越祗園下，日已向暮。過古董肆買九谷燒小杯兩個。晚餐後，上圓山公園散步，此中佈置亦佳，惟中多酒肆，為資本家招飲藝妓之所，喧叫俗不可耐，可謂大殺風景。登山頂坐東山茶寮小憩，侍女絕美，對客嫣然，此真京都美

一九三六年

人也。九時始去，山下町中，彷彿吉原遊樂之區，曾散步外觀。倦而思睡，即赴左京區元西處，元西已自北海歸矣。夜為介紹丁士選君者，字雲青，河南人。此君從濱田、梅原兩教授研考古學，約明日參觀考古學研究室陳列部云。

十八日　日曜　微陰。

上午與元西遊清水寺，風景甚美，所建神樂舞臺，工程頗大。此間所產清水燒，亦名物也。購日本民俗人形數種。赴百萬遍應元西招邀午餐，菜肴味甚美，亦中國料理。中國料理勢力，在日本無處不普及也。席間忽晤陳珏生君，此中學美專時同學，匆匆十餘年矣。

餐後與丁君參觀考古學教室，陳列物極豐，非各博物館所可及。有甕子窩發掘品，甘肅發見彩繪土器，蒙古小庫倫發掘品，骨制魚形裝飾品，櫛目紋土器，先秦土器，史前至先史土器（斯基泰系）古器，壽縣蟻鼻錢（又蟻鼻石錢作⧈型），旅順老鐵山附近表掘品，河南綠釉陶壺，耳附杯，帶鉤，金壐，漢代墓磚，朝鮮土偶，秦鏡作䕫紋樣，噲蟬，玉環，家屋模型作䦆狀，漆繪乾片，旅順牧羊城發見遺物，滿洲營城子東方牧城䭾西古墳發見器物，平安道大同郡發見漢鏡，朝鮮廣尚北道慶州郡慶州皇南里積石塚出土刻畫壺，漢彩畫磚，南滿旅順營內尹家屯磚墓所出土的半瓦當等，珍物不可勝記。又日本所印《白鶴帖》五冊，《泉屋清賞》七冊（住友家藏）及《有竹齋玉譜》等皆極佳，惜不易得也。

下午五時十分車返東京，途中微雨。次晨五時半低東京驛。

十九日 月曜 雨。

以夜未眠，精神不佳。聞魯迅死，文壇失一巨人。

二十日 火曜

下午赴芝園孫寓，約明晚聽雅樂。過銀座購浮士繪三張。上午觀美展及東洋古陶展。

二十一日 水曜

夜與方令英等赴日比谷公會堂聽雅樂，與許世英大使並坐，論雅樂源流，約異日更一談也。

過神田買田邊尚雄著《東洋音樂史》、《千夜一夜詩集》等書數冊。

一九三六年

二十二日　木曜

上午擬遷居，出覓公寓。至段平佑處，暢談半日。並赴金學成處，金雕塑此次入選。文展入選甚難，金為華人中第一人云。

二十三日　金曜

上午赴圖書室閱書。下午程伯軒來，即同赴神田，取來肆中所刻圖章，不佳，殊失望。夜過神田書攤，買《狂言》等數冊。寢頗遲。

二十四日　土曜

上午，理東西。午，徐紹曾來談，彼走，遂赴引越店，遷行李至追分三十番地靜榮莊。燈下寫日記。

二十五日　日曜　曇天。

晨，買來《日本演劇之起源》一冊。出覓較好住屋。至段平佑處閒話。下午，歸寓。途遇葉守濟，約明日赴早稻田。晚間，入浴。前野元子來，相抱而泣。夜十一時送彼歸家。

二十六日　月曜

晨，微雨。買來《考古學雜誌》一冊，《帝國大學新聞》一份，中載郭沫若悼魯迅一文。余中學時代，對於新文學認識受魯迅氏影響極深。讀其譯著各書，每夜深不倦，及研文學史，尤愛《中國小說史略》一書，《野草》散文詩集，亦極愛之。他如《工人綏惠絡夫》、《桃色的雲》、《愛羅先珂童話集》等，則至今猶為中學生介紹也。魯迅之死，損失極大，惟有繼其忠於文學態度，繼續努力。余於郭君之文，有同感焉。

晚間赴早稻田高田牧舍聚餐。散會後，與王烈討論追悼魯迅事。歸寓，元子曾來坐候二時。

至追分アパート，與彼會晤。收到大使館快函一件，許世英先生約廿八日茶會。

二十七日　火曜

晨，赴大學前尋較好寓所，訂居森川町八十八番地玉泉館，早晚兩餐連賃料二十六元。在書店購小畫一幅，一女貌類元子，聖處女也。下午元子來。暮夜送之赴芝區白金町彼之女學校。彼云將向教父懺悔罪惡也。

二十八日　水曜

上午遷居森川町玉泉館。下午赴大使館茶會，到有文展三部入選者金學成、音樂交響曲入選者蔡繼錕等人，攝影後散會。赴丸の內精養軒宴鹽谷先生等教師，每人餐費五元。

二十九日　木曜

晨，元子來，促坐細語，終日未出。夜，元子未歸，極盡燕好，此可紀念之日也。元子既為余妻，今後當負夫責。此女為清教徒，今與異教徒之戀，時而泣涕，彼係唯心論者，思想各趨極端，人與神之間，將何從乎。

387

三十日　金曜

午與元子同餐後，始歸去。下午赴大學聽東方文化研究所演講。體極倦，夜早寢。

三十一日　土曜

晨九時，赴上野帝國學士院講堂，參加漢學學術演講會。下午，余演講「唐代樂舞之西來與東漸」一題。大使館派代表孫伯醇、留日學生監督處派代表徐翰邦蒞會，蓋能在此演講者，皆世界第一流學者也。學士院會員、大率權威學者，日本全國亦只百人而已。余演講後，所獲讚譽頗多。一東京文理科大學學生名蔡煉昌者，前來晤余，並願將來一談云。

晚間，赴日本上野公園內常磐華壇會餐，並攝影。此菜館云為東京第一流，而料理口味，殊不習慣日人味覺，殆別有在也。與會日本士夫，皆洋洋樂之。散會後，遊上野夜店，購中央亞細亞洞窟壁畫三張，葛飾北齋浮士繪吉原廓圖一張。歸寢已十時。

一九三六年

十一月

一日　日曜

晨元子赴教堂禮拜，轉道來視余，自云今後將嚴肅，不再嬉戲云。一小時去。赴追分アバート，途遇元子姊妹，即周遊上野公園，並邀其在百朋北京料理店午餐。餐後歸寓，元子同來，抵暮始去。夜應日本漢學會長德川家達公爵招請晚宴。歸途購《演劇學》一冊，《希臘神話》一冊。

二日　月曜

晨赴大學研究室。寄出許勉文、丁玉雋函各一。收陶映霞函、元子函。為許世英撰演說稿。赴追分舊居停處結清賬目。遇葉守濟，即同午餐。下午赴銀座伊東屋購毋忘草指輪，已售罄，行

當購以贈元子也。薄暮赴神田購《千夜一夜》全譯本十二大冊，價只四元五角。此書元子所愛讀，將請彼每夜為我講一故事。此書曾見數種英、德文精圖本，至可寶愛，特價甚昂耳。

晚餐後，大中臣信命君來，問《金瓶梅詞話》中不明了處。元子來。下午曾收彼函，癡情如此，時悲時喜，設無余，必將病矣。夜寒。

三日　火曜　晴。

晨五時半地震，室震震有聲。起讀《日本好色美術史》。晨餐後元子來，因本日係明治節，未外出。與元子午餐後，至新宿購蒲團，因元子怕夜寒也。結果蒲團未購，將去之錢，悉以購書，買得《暹羅の藝術》一冊，《畫磚瓦當等文樣考古圖》一冊；英文精本《奧柏拉歌劇之名優》一冊。最後一書，銅板圖極美，價六元，得之甚喜。元子呢余不令再購，云此不可以禦寒，多購將何為乎。六時以街車送彼歸家。自赴早稻田東瀛閣應程伯軒招請晚餐，肴饌甚豐。歸途過錢雲清處小坐，晤美專趙冠洲君。

四日　水曜

赴大學文哲學系，與同學赴多摩川三菱老闆別莊靜嘉堂文庫觀善本書，其內庋藏豐富。別

莊在松杉掩護中，風景優美，足見資本主義社會町人勢力，無所不可也。中懸胡維德、陳寶琛各一額，稱岩崎為仁兄。由諸橋轍次及長澤規矩也兩先生引導，所觀者只宋刊《尚書》、《詩經》兩部分，另《文選》、《唐詩選》數種。關於劇曲方面，詢之長澤，此中蓋未有也。午後，同學由靜嘉堂赴多摩川遊覽，余因今日下午魯迅追悼會，急歸神田，至日華學會，將散會矣。演說者有佐藤春夫及郭沫若君，報告者則有徐紹曾君等人。散會後與王烈、徐紹曾兩人晚餐，餐後至留東新聞社閱報。夜與紹曾赴明治神宮日本青年館，聽日本現代作品發表會。樂曲入選者有福建蔡繼琨君。散會後已將十時矣。與韓桂琴、金學成兩人同伴回本鄉。夜閱報。十一時寢。收丁玉雋函。

作者保存的東京魯迅先生追悼會紀念頁
（1936年11月4日）

五日　木曜　曇天。

晨寫日記。餐後赴早稻田大學演劇博物館觀平尾贊平、清水泗平兩家所藏肉筆劇畫,計二十八點,皆屬珍品。在東瀛閣午餐。赴各舊書肆觀舊書,元子喜讀法人紀德著作,欲為購一全集,日文有全譯也。赴新宿三越觀舊書,未購。至銀座,即歸寓晚餐。

六日　金曜

上午取錢,購《ジイド禮讚》一冊。至追分アバート收到國內寄來報紙及蘇拯倫敦來函,周學儀南京來函。至段平佑處,同赴下谷區上根岸町一二五中村不折家觀書道博物館,所收甚富,古錢、瓦當、古印、古銅器之類,琳琅滿目。

在平佑處午餐後,同赴上野松阪屋購一蒲團,因元子畏寒也。至日本橋購島村抱月譯《唐吉訶德》一部。在三越購一 ALBUM,擬送程伯軒。歸寓,元子來,依依不忍離去。云明日當再來。雨止,送彼登車。

67 意「影集」、「相冊」。

七日　土曜

體不適，晨入浴。雨終日未止。鄭明東來，即同彼早餐。取所攝照片，並買花瓶一個。下午元子來，抱持談言甚久。夜九時，送彼赴芝區豐澤香澤女學校內，元子昔讀書其處也。歸寢已十時。

八日　日曜　曇天。

晨寫日記。身體不適，入浴。下午赴芝園孫宅，與孫洵侯、方令英、陶映霞等赴日佛會館看雕塑。至銀座羅斯金文庫吃茶。六時赴築地小劇場觀新協劇團演雪萊《強盜》一劇，觀眾不多。日本一般社會，大多歡喜寶塚歌舞伎座，真能欣賞者不多，似乎不及南京也。夜送陶映霞回寓，歸寢已十二時矣。夜寒。

九日　月曜　晴朗。

寢中已見日光，床之間瓶中所供菊花，燦然盛開，此系四日追悼魯迅供品，散會後攜來養瓶

中，久乃不敗，殊異他花。

收錢雲清函，約下月為我畫像。收夏大鄺衡三函。下午赴追分ア
バト舊居停處收回吉村所借二元。赴日本橋買ALBUM送伯軒，買西洋畫片七張及錦繪一張。
至神保町訪伯軒未晤，即歸寓晚餐。大中臣信命來談。十一時始就寢。

收恩波表叔函。收純弟函。

十日 火曜 曇天。

上午赴神保町購襯衫，又買浮世繪一張，輕藝（即散樂）
元，《古代支那之音樂》一冊，又用去五元餘。買名刺簿一本一
可也。下午入浴。聽田邊尚雄先生講東洋古代之音樂及中世之樂舞，
家雅樂登歌樂及文舞、軒架樂及武舞、文廟登歌樂及文舞、文廟軒架樂及武舞及古軍樂，又朝鮮
妓生舞之香山舞、劍舞、僧舞、春鶯舞、四鼓舞等，並有留聲片，見所未見，甚感趣味。妓生舞
皆長袖，所謂長袖善舞，東方大抵然也。散會後同田邊先生略談，即歸寓晚餐。赴銀座購紅葉一
小盆，歸寓。夜寢頗遲。廣告兩張共二元，
，每日浪費如此，不知何以自製，大概非有老婆不
並映臺灣番人舞、朝鮮李王
，見所未見，甚感趣味。妓生舞

68 李恩波，即作者原配夫人李昭蘭之父。

一九三六年

十一日　水曜

晨尚未起，元子即來。戶外秋雨瀟瀟，輕寒中人。元子促余起，相共談讌。下午，元子擬赴學校，余送之。過本鄉座，入觀《罪與罰》一片，不佳。元子云年餘未觀電影矣。彼極不喜都市生活，與余有同感也。晚間小雨，送之上電車，始歸寓。入浴就寢。

十二日　木曜　雨晴。

午元子歸，云將赴教會懺悔，淚皆瑩然。以指輪退余，余慰之再，遂同出遊日比谷園，園中秋菊甚盛。赴銀座散步，彼甚厭鬧市，遂赴神田晚餐。歸寓，送之返瀧野川家中，就寢已十一時矣。

前野元子在日比谷

十三日　金曜　時晴時霧。

上午寫信寄蘇拯。孫洵侯來，午餐後始去。寫寄周學儀、酈衡三及李恩波表叔函。李元吉早逝，並慰問之。

讀報。西班牙政府軍得援，大勝利，將叛軍擊退。日藏相增稅，年收三億元，勞動大眾苦悶，作反對運動。日大生德田貢以六萬六千元保險金，為其父母及妹三人謀殺，將公判。新聞每日必有自殺或謀殺案數起，劫盜案數起，大率為金錢關係，可見日本資本主義社會，即將崩潰。

夜大中臣來，云江戶時代，尚早婚，女子大率十五即嫁，春冊《四十八手》頗流行云。

十四日　土曜

上午寫信寄謝壽康先生。至文學部晤鹽谷溫先生，請其介紹原田淑人先生將在考古學教室參考圖書，又代介紹東洋文庫。赴富士前町東洋文庫，則方曬書，至十九日止，停止閱覽。步行歸寓。下午赴神田購書三冊：《初期肉筆浮世繪》一冊、《Asia》一冊，中載印度畫及魯迅訪問記。

晚間至芝園孫寓，十時始歸寢。

十五日　日曜　晴

上午讀《日本演劇の研究》。下午赴上野花園町訪大中臣信命君，同遊淺草吉原。吉原古訪唐制，沿街種桃花楊柳，故稱花柳界。今則室宇多新建，即與葛飾北齋所繪吉原廓中圖亦不同矣。僅外觀，不知內中究作何狀。歸寓，在瀧泉寺前登車。購《日本風俗史》、《日本美術在世界之位置》各一冊。寢中讀書至十時，寢。

十六日　月曜

晨起頗遲。寫信寄中國文藝社王陳兩人。至追分アバート取來存放錢雲清處レコト三枚[69]，一劉寶泉，一小黑姑娘，一白雲鵬，皆余愛聽者。元子離東京，留書為別，痛苦之至。此女性高潔，欣賞文藝，能力極好，且善理家事，愛余甚至，余誓當終身愛之。但居址亦不知悉，即信函亦無由達也。

曇天。左半身不適。上午，收到錢雲清女士信。下午抄清文稿，為《漢唐間西域百戲之東

───
69　日本詞，意「唱片」。

漸》一題，寫未兩頁，手酸輟止。讀《日本風俗史》。葉守濟來，將中大同學錄交余付印，即去。晚間，接張玉清女士函。郁風子女士函，並小照兩張。有幾位小姐關心我的健康，總算我的幸福也。

劉世超來談，與同出散步。劉邀赴茶店吃茶，並飲威士卡一杯。歸寢，心念元子不置。

【附錄】

國立中央大學留日同學會會員名錄

姓名	籍貫	現住所
鄭開啓	江蘇鹽城	淀橋區戶塚町一丁三〇三番　信水館
陳桂森	江蘇南通	小石川區大塚窪町一四　大平館
葉　識	江蘇泰縣	神田區西神田二ノ七　東亞寮
樓公凱	浙江義烏	神田區西神田二ノ二　福田方
譚士真	廣東新會	豐島區池袋町二ノ一〇六　大櫻花莊有馬方
孫洵侯	江蘇無錫	淀橋區諏訪町五二　諏訪ホテ八
葉守濟	安徽合肥	本鄉區須賀町七　鈴木安吉方
魯昭禕	安徽當塗	本鄉區森川町四十三　石川方
萬茲先	湖北漢陽	本鄉區東片町十二　新井方

姓名	籍貫	現住所
常任俠	安徽潁上	本鄉區森川町八十八　玉泉館
劉世超	湖南寧鄉	本鄉區東片町一四八　熊田方
金肇源	浙江紹興	本鄉區東片町　三陽館
管相凡	安徽	鄉帝大農學部育種
李佑辰	江蘇南京	上海江灣路林肯坊三本十號
金學成		本鄉區西須賀町　西須賀莊
王　烈	雲南	淀橋區戶塚町二ノ七四　佐佐木國之方
王輝明	安徽無為	神田區神保町二丁目ノ十　北神館
朱智賢		小石川區指ク谷町　荻原法梁子美轉
施文藩		淀橋區戶塚町一ノ五七一　改明館
宋振襄	安徽潁上	中野區宮園通二ノ三五　石田方
吳紹熙		本鄉十ノ二ノ十三　松野方
胡　邁		麻布區飯倉片町　中華民國大使館
陳克勤	安徽當塗	神田區神保町二ノ一ノ十　若葉館
方兆冥	浙江金華	小石川區原町一○七　白山莊
曹吳柏	浙江	本鄉區追分町十五　更新館
沈貫甲	江蘇徐州	本鄉區東川町一四八　城內方

周夢麟、劉榘、王鳳竹、吳建章、張汝靜、葛梁、湯修猷、燕文若（以上住址待查）

◎本屆幹事

葉守濟　文書；

常任俠　常務；

葉　識　學藝；

魯昭禕　財務；

陳桂森　交際。

通訊處暫設葉守濟處

十七日　火曜　晴爽。

上午赴大學考古學研究室訪原田淑人先生。蒙彼接待甚殷，並為介紹考古學研究室姚太堅、駒井和愛、東洋史研究室岸邊成雄三君，復令參觀考古學陳列室古器物，中有甘肅發現古陶器及希臘古瓶，渤海國發掘品，皆極珍貴。余擬翻譯原田先生所著《西域壁畫中所見中國服飾》（東洋文庫論叢第四）一書，商之先生，先生云，已同錢稻蓀君約譯此書矣。旋辭之。

午讀《從考古學上觀察中日文化之關係》一書竟，原田淑人著，錢稻蓀譯本。午後三時，赴銀座，觀深水門下朗峰畫塾展、飾畫展、斯心會南畫展及伊東屋郵票展，購《日本演劇の話》一

冊，又裱就素地畫冊一本。歸寓晚餐，頭痛。

讀報綏遠又起戰事，其實日本所提要求條件，南京政府方面均已承認，似不必再用武力也。

日本經濟困難，陸海軍要求增費，與政黨意見不合，增加平民消費稅，民眾亦起反對。

十八日　水曜

晨餐後，赴追分アバ一ト與竹澤五子談兩小時，歸寓午餐。下午以詩集及函寄前野貞男君。

元子與余至愛，今其兄不諒，使與余絕，元子與余，均極痛苦也。即同孫伯醇、儲應時閒話。晚間與孫至神保町，在北澤書店買《演劇史研究》第二冊一本，價二元（東京帝大演劇史學會編）。赴大雅樓晚餐。在一誠堂買《唐詩畫譜》一冊（大村西崖編）、《浮世繪板畫史畫集》一冊。歸寓，神經極昏亂，夜十時寢。

十月三十一日在上野帝國學士院演講時，伯醇代表大使館到會，曾借三十元。近云境況甚窘，因數病，月薪七百元，尚不足支付，借余錢，遲日歸還也。

十九日　木曜

醒甚早，寢中聞雨聲。臥讀報紙，綏遠守軍，需避毒瓦斯面罩甚急，則敵軍使用毒氣可知。

近代戰爭，慘毒至此，帝國主義之罪惡，誠無極也。

秋雨瀟瀟，左半身又不適。

上午，赴上野松阪屋觀阪東貫山所藏古硯展覽會。珍品甚夥，有漢元康六年硯、唐三彩磁硯、自宋坑以下端溪硯二百方，可謂大觀。

購十二月號《改造》一冊，中有魯迅悼惜特輯。在松阪屋午餐，少少翻閱。

來。這幾天神經昏亂已極，今天尤甚。

雨中撐著傘子赴上野公園帝室博物館去，仍是想哭。在館中看陳介祺舊藏漢封泥二百四十個，及漢關內侯印、漢委奴國王印，並漢碑拓片十一張、哥麿浮世繪十一張，中唐玄宗楊貴妃一張殊罕見。

打著傘子由上野不忍池帝大的後門步行回來，將《改造》中魯迅寄增田涉的信讀完，最後一箋，對田漢加以批評的語句。這事情的原委，過去田漢曾經告訴我，我是知道得很詳細的。林守仁的文中說，魯迅出殯的時候，王曉籟、朱家驊一般市儈流氓，生前來壓迫魯迅的，死後也來弔唁，魯迅死而有知，應開裂白牙作慘笑吧？

晚間入浴，九時寢。睡頗酣。

二十日　金曜　晴爽。

寢中已見日光。上午，赴追分取來報數卷。綏遠戰爭，老蔣竟然置之，以任敵人之暴橫，此真吳三桂之類也。

赴帝大考古學研究室閱書，原田先生所著文科大學紀要第四冊《唐代服飾之研究》頗好。午餐同姚太堅君同赴三丁目中國料理店。下午在文求堂買《文學》七卷二號一冊，中有高爾基特輯。在南陽堂買《群書類從》第十九輯《管弦部》一冊，又《歌舞伎》一冊，內有唐明皇楊貴妃一劇照片。晚間應程伯軒招請晚餐，其同寓李堅磨君，亦《文藝月刊》撰述人也。餐後歸寓。錢雲清來談。

二十一日　土曜

上午寫論文。下午赴水道橋寶生能樂堂看能樂。晚間至一誠堂買《日本賣笑史》一冊，《生殖器新書》一冊，後書頗佳，增加生殖知識不少。前一冊中有日本傀儡子起源及浮世繪數張。此書殊不甚佳也。又村山知義著《變態藝術史》，見有一冊，頗欲購之，為他人得去。寫信覆郁風子，張玉清。晚間入浴，早寢。夜失眠。










二十二日 日曜 曇天。

上午錢雲清、徐祖慧兩女士來約看電影。祖慧之姊，嫁一日人，中女為日婦者，殊不多見。
下午赴白木屋看古書畫茶道具展覽會，出售品皆昂，一小瓶價千元。又浮世繪屏風四具，一繪追狗圖，價萬元以上。又東京名所繪一具，價亦貴，希世珍品也。日本愛作中畫，明治後又作西畫，俱無足觀。惟浮世繪歷史悠久，是其特有藝術，余深好之。
讀高爾基《大屠殺》一文。夜，段平佑來談，同出散步。過舊書店看板畫，即歸寢。中夜大風震撼窗戶，失眠。

二十三日 月曜 晴爽，有風。

起已八時矣。聞東京御祭禮，以今日淺草祭禮為盛。
赴追分町舊寓取來報紙數卷。午，樓沈兩同學來。下午赴淺草吉原觀鷲神社祭禮。供神之物，係一小竹扒，一掃帚，一稻穗，仍可見農業社會情形也。人極眾多，稍遊即歸寓寫日記及論文。並將中大留日同學會同會錄分寄各處。八時寢，夜念元子，失眠。

一九三六年





二十四日　火曜　晴爽。

寫論文。下午，劉渠來、殷孟倫來談。晚間，至孫伯醇處，雜談至夜十時，歸寓寢。郁達夫來東京，此君一風流才子也。日本人中國文學研究社聞開歡迎會云。德國法西斯以潛艇暗擊西班牙政府軍艦，希特拉誠一無恥強盜也。

二十五日　水曜　晴爽。

上午寫論文。下午赴銀座購一玻璃盒，元子前以所製子守人形贈我，今不見元子，愛之彌甚，恐久而污損，因以玻璃盒保護之，以為永久紀念。

至神保町北澤書店，買《東洋史論文要目》一冊，價一元，又《變態游口史》一冊。在書店遇東洋史教室岸邊成雄君，贈我所著《歐美人の琵琶西方起源說と曽の批判》一冊，意甚可感。又所著《琵琶の淵源——殊に正倉院五弦琵琶に就って》一文，登《考古學雜誌》十月號及十二月號，內容亦頗佳。彼前在上野帝國學士院聽我演講，故識我。後又經原田淑人先生介紹，遂相為友。異日當訪之。

在銀座觀泰西美術工藝品展覽會，中波斯所制花瓶及露法等國古版畫及人形，頗可愛，惜價

過昂，未能得之。

六時，歸寓晚餐。寫日記。本日換一新筆，用筆皆自國內攜來，因此間筆不佳也。余在此從不制衣履，衣履不佳，價又昂貴。

夜作書寄酈衡三夏大。入浴寢。

二十六日　木曜　曇天，寒威將至。

日獨協定成立，在柏林、東京同時公佈。

地中海英艦出動，西班牙政府軍勝利。

宋慶齡二十五日午後二時被捕。係依中國政府之要求，因宋作抗日救國人民戰線活動也。前被捕者有章乃器、李公樸等六人云。

昨報云中國戰勝滿洲軍，占百靈廟。今日消息未登載，大概又係勝利。

午，程伯軒、李堅磨來，未幾旋去。葉守濟來同午餐，即歸寓。

收到周學儀、龔啟昌、梁夢回及漢學會函，又中國報數份。剪報貼冊中。

赴郵局取錢五十元，計四月來用錢四百五十元，現餘四百五十元。晚間付清本月飯錢及洗衣報費等三十三元八角一分。

余用錢過奢，雖不制衣物，而買書將及二百元，此癖不改，亦浪費也。

晚間赴神保町買照片簿一冊，又在北澤書店買來《昭和九年度東洋史研究文獻類目》一冊，原售八十錢，竟增價一元五十錢，以絕版故也。

就寢又已十時半，夜曾失眠。

二十七日 金曜 曇天。

晨餐後，貼照片於簿上。見元子照片，倍思念之。李堅磨來，即同赴大學文學部研究室訪鹽谷先生，未晤。讀《唐令拾遺》樂制部分。同大中臣君午餐，遇鹽谷先生，云二十九日將赴臺灣，即請介紹東洋文庫閱書。

下午寫信覆梁夢回君。抄寫論文。

晚雨瀟瀟，左半身又不適。寫日記，讀報。入浴。

九時寫一函寄南京丹鳳街二十八號田漢。

二十八日 晴。

上午，赴大學文學部研究室查閱《新唐書》一一九《武平一傳》關於合生的文章。至追分アバ卜取來報一卷，又一信承竹澤送來。下午赴大使館取紀念冊，未晤許世英大使。即至孫伯醇

家，與孫稍談即歸。買《魯迅的死》一冊，《光明》一冊，《中國文學》三冊，《日本鄉土玩具版畫集》二冊，《源氏物語繪卷》一冊。

晚餐時，元子來，相見倍喜。元子淒然燈下，淚皆瑩然。問之則幽居茨城縣多賀郡坂上村小防地常磐ホーム今甫半月，朝夕勞動不輟，手足均凍皴矣。勸之食亦不食，云一來視余，應即歸去。俟余歸國後，當自渡海尋余也。夜疲極遂寢，終不成寐。

二十九日 晴。

晨餐後，與元子赴帝國劇場看法國片《耶穌》一劇，與美國片頗多不同。在日比谷午餐，價昂而不佳，日本食大率如此。餐後遊日比谷公園，再赴芝園。日已向暮，遂至新宿購物。六時歸寓。餐後入浴，寢。

三十日 晴。

晨餐後，元子去。云將不見余，俟余歸國後當自往。因以旅費七十元與之。元子云：此去將不再往鄉間，擬入芝區白金三光町三五八ュビファニ修女院內居住也。午餐後，頭昏，小眠。起讀《帝大新聞》，其中頗有評論，抨擊日獨協定者。

得銘竹函，云將再刊《詩帆》，徵余同意。余對感覺派詩已不感興趣，將去函辭之。又族中關於王妃墓地一案，亦生糾葛，將去函一探詢之。

晚間王烈來談。錢雲清來談。十時就寢，尚佳。收梁夢回君來函，酈衡叔來函。

十二月

一日　晴。

晨八時起，精神尚佳。收常靜仁先生來函，約往與一德國人研討音樂。靜仁善唱京戲，為帝大中國語講師。今德人向彼問中國音樂，彼不甚知之，故介余往談也。

寫信覆常靜仁，又覆汪銘竹、俞俊珠。

至追分アバ一卜取報。訪錢雲清閒談。下樓則皮鞋被盜，日本經濟不景氣，小偷到處皆是，歲尾尤甚，自認晦氣而已。十元購一新者。日本皮鞋，價昂而不佳，但亦無法耳。

下午讀報並剪貼，未外出。晚間葉守濟來稍談即去。段平佑、陽太陽來談，至十時去。平佑約為余畫像云。

得郁風函，像是又要參加戰鬥的像【樣】子。信寫得不壞，這女孩子真像我叫她作「紅色的颶風」的。

入浴，寢。收《留東新聞》一本，中載余所作《中國演劇史》第一章《原始之樂舞》一篇。

此雜誌無可取，被索稿無可如何耳。

買《文學案內》一冊，中有魯迅追悼特輯，秋田雨雀等人哀悼文。

二日

晨，讀報。餐後，寫論文。赴大學考古學教室，參考德人李考克《西域圖錄》。以《祝梁怨雜劇》贈東洋史教室助手岸邊君，共談頗久。又考古學教室戶塚君，人亦甚和藹，不似支那文哲系助手感情不洽也。下午，赴日華學會參加佐藤春夫、郁達夫兩君演講會。郁君所講題目為現代中國文壇之概況。題目甚大，十分鐘講了，可謂大題小做，尚不如一語道破也。在書店買《努力》文藝雜誌一冊，中有追悼魯迅特輯。又《史林》九卷之一一冊，《考古學》雜誌五卷五一冊。歸寓晚餐。

寫一片寄胡小石先生。買《裸體の習俗と曾の藝術》一冊，十一時寢。

三日

晨，讀報。寫信寄郁風。赴大學支那文哲教室及考古學教室參考圖書。下午，將《漢唐間西

411

域百戲之東漸》中國部分寫畢。赴支那大使館許世英先生處，談西域藝術東漸問題甚契合，承彼

及胡□□書冊頁紀念。許並約余歸國前聚會云。

至孫伯醇處取來冊頁本，同赴本鄉三丁目北平料理晚餐。至東洋文庫聽アイヌ演說，時宴已

滿員，遂歸寓與孫閒話，言使館中情形，王某人格甚壞，而權利甚大。孫頗憤憤云。

十時赴茶店吃茶，孫去。余歸寢。眠不佳。

四日　金曜

晨讀報，日軍由青島登陸，中日交涉呈決裂之狀。早餐後，赴高圓寺訪梁夢回未晤。至王烈

初午餐。王云：劇團清算任白戈，將演《復活》一劇，定在新年云。下午再赴梁處，仍未晤，遂

與王烈同赴神田舊書店，購下列各書：

《Cassell's Llurtrates Shakespeare》一冊，二元四十錢；《印度古聖歌》一冊，七十錢；

《泰西舞蹈圖說》一冊，一元三十錢；小山內薰《芝居入門》一冊，二十錢；《西南亞細亞文

化之源泉》一冊二十錢；《映畫之性的魅惑》一冊，三十錢。又《モュタ千夜一夜》一冊，五十

錢。總計又五六元矣。買書亦算奢侈品，屢自戒，屢不能改，非元子監督不可也。歸寓已六時

半。就餐，讀【報】刊，寫日記。

夜寫信寄上海李佑辰。九時寢，頗佳。以後宜早寢，遲寢總是失眠也。

一九三六年

五日　土曜　晴朗。

早晨讀報。晨餐後赴追分アバート取來中國報多卷，又宗白華函一，內有所藏佛頭照片一枚。此佛頭係唐時雕造，頗為精美。下午同段平佑、陽太陽、錢雲清等看電影，甚無味。余近來頗厭電影，不知何故。六時半歸寓晚餐，餐後至段處，未晤。赴銀座，購一鏡框置魯迅木刻畫像，又買一小畫片，俟耶誕節贈元子也。歸寢又十時矣。失眠，寢不佳。

六日　日曜　晴朗。

收梁夢回函，俟其來談。讀原田亨一《近世日本演劇の源流》及《正倉院史論》《正倉院御物彈弓散樂圖》兩文。午，梁君來，同談至下午一時，餐後始去。收元子自四谷區忍町八番地スタ一洋裝店一函，云自鄉間歸東京，病矣。為余故，如此可憐。作書覆之。赴築地小劇場觀《女人哀詞》一劇，山本有三作，取材《唐人才吉》故事，有如中國之賽金花也。至則人已滿，因過銀座散步，即歸。九時半寢。

413

七日　月曜　晴。

上午與錢雲清同赴丸の內加奈大輪船公司問船期，預備歸計。下午赴段平佑處，未遇。赴築地漁廠散步。夜觀《女人哀詞》一劇，山本安英演唐人才吉甚好。歸寢已十一時矣。

八日　火曜　晴，氣候頗寒。

將箱中黑呢皮大衣取出試著。收夏華傑函及梁夢回函，梁云演《復活》一劇，已決定矣。晚間寫論文。奇寒，燒炭，寢中冷不成寐。

九日　水曜　晴朗，甚寒。

至追分取報。至段平佑家請其代為畫像，同出早餐。歸寓午睡二十分鐘，再赴上野前プラシス茶店尋得錢段兩人，同遊上野公園，並攝數影。歸寓晚餐。入浴。寫論文。九時半寢。夜念元子不已。

一九三六年

十日　木曜　晨，曇天。

餐後赴追分アパート取信，晤竹澤五子，云其兄自南洋歸國，不日將與元子晤面。詢其意向，如真相愛，則頗有結婚之望也。因其思想與長兄頗異云。上午略寫論文數頁。下午應常仁先生之約，赴高圓寺馬橋四，四七六，與其暢談舊劇各問題。常生於北平，對京劇甚有研究，在東京曾組織票房，在一橋外國語學校內。

余謂京劇出於傀儡戲，故有臺步。點板者，舊為傀儡戲之主人，故在京戲中其位亦尊。臺步須尊規矩，即尊傀儡戲之規矩云。傀儡戲出於古輓歌，唐宋以來，又有變化。近代京戲與傀儡戲關係甚密切，若歌舞伎出於文樂人形淨琉璃者，其演進亦相似。常頗首肯余說。

常云：傀儡戲舊名宮戲，因演於宮中之故。其後代之以生人，出場時仍必繞場一周，再照原步退回，皆係因襲傀儡之舊。在內提線者謂之鑽筒子，唱戲者謂之外串二簧。宮戲又名托喉戲，此一語係譯音，不知究係何意云。

常云：舊來戲劇，只准宮中有之，故普通看客，均係看官家戲，出錢極少。每人只需十三錢，與今相去，不知若干倍矣。余謂舊係封建社會，故只許官家養戲班，今則資本主義社會，演戲者皆為錢而演戲，聽戲者則錢多居上位矣。

常云：在庚子事變後，光緒三十年後，始准女人入場聽戲，因事變時華洋雜湊，戲院既有女

人，已成事實，因即默認，但男女分座耳。至宣統元年始混座，但女人梳大頭者，不准入內，結辮者准入內，故看戲時有本梳大頭而臨時改妝者，至戲中有女角，亦始於宣統元年云。

又宮中舉行趕鬼，有撒摩太太，可以乘法轎入宮，其情形頗與大儺相類，《嘯亭雜錄》中，曾記其事。暢談至日暮，始歸寓。常云，俟德國人有約後，再當通知云。

夜入浴，寢。思元子。作書覆華傑。

十一日　金曜　曇天，小雨。

寫一速達函寄元子。赴大學參考北史，並至考古學教室查德費希爾《中國漢代之繪畫》及《支那山東省に於はる漢代墳墓の表飾》兩書。原田淑人先生云：所著《漢代の樂舞の雜伎》一文登《東洋學報》七卷二期，當參考之。下午赴段平佑處畫像，未晤。赴神田購《東洋學報》未獲。購下列各書：

《歷史教育》五卷十號，十錢；《印度太古史》、《支那陶瓷源流圖考》共一元五十錢；《舞台藝術論》外山卯三郎，九十錢；《兒童畫の藝術學的研究》，一元四十錢；《人形劇の研究》江南二郎，二元七十錢。

歸途又復懊悔不應買書，因錢已將盡，不能再買也。歸寓收陳曉南[70]、王烈、梁夢回等人函。梁函云，《復活》已開排，在葉文津處，速余往。晚餐後，即赴葉處，遇梁等於途，已散去。遂與葉談南京公演《復活》情形。歸途過三丁園舊書攤，又購：《復活》，升曙夢譯，二十錢；《Les Miseralles》插繪本，四十錢；《性問題五千年史》，三十錢；《舞臺照明演劇史》等二十六本，八十錢。

此癖誠難改矣。統計又八元三角。

葉文津贈新印《復活》劇本一部，中華戲劇協會會員錄一冊。

夜，寫日記。入浴，寢。夜雨。收謝壽康先生快函，述南京戲劇運動情形。

十二日　土曜

晨小雨。餐後雨止。赴追分町，取來純弟自南京來函，云投考金大中國文學專修科。至段平佑處畫像，即同午餐。下午收到許勉文函及一小照片。赴葉文津處排《復活》。晚間歸寓，買《史林》一冊，《演劇學》一冊，價五角。寫寄宗白華函。

任白戈、陳北鷗、梁夢回等約明日再赴其處排演《復活》。

<hr>

70 陳曉南（一九〇八～一九九三）別名曉嵐，曾用名桂榮。江蘇溧陽人。畫家。一九三五年在南京中央大學學習。曾任中華全國美術會理事。

十三日 日曜 曇天。

寢中讀報。中國政局，又起波瀾，張學良囚蔣介石等於西安，不知係日報造謠否也。早餐後，寫寄良伍函。又寄辟疆先生《靜嘉堂文庫略史》一冊。赴追分取來中國報多卷。天雨。赴段平佑處未晤。歸寓，讀報。賽金花四日死於北平破屋中，情形正與唐人才吉大致相類。晚雨。入浴，早寢。報館出號外，報告中國紛亂消息，有蔣氏死於西安華清池說。

十四日 月曜

快函寄梁夢回，未得覆。亦不知《復活》在何處排演矣。晨赴追分，晤竹澤五子，詢元子近況，云仍居鄉間。並云，其兄非常反對，惟其弟自南洋歸，將與余一談。歸寓，將《漢唐間西域百戲之東漸》一論文，著述終了。晚，入浴。餐後，赴孫伯醇處，談至夜深始歸。詢中國消息，使館亦未得公報，故仍無確息。夜晴。

十五日　火曜　曇天，天氣甚寒。

早餐後，將論文寫畢，並自裝訂一冊。筆又禿一支矣。下午，赴大學研究室，將《中國原始之舞樂》一論文贈岸邊成雄君。彼係研究中國音樂及琵琶者，著作頗佳。云識林謙三君，暇當一晤。漫談至六時，始歸寓。晚餐後，讀報，寫日記。念元子不置，如此寒冷，幽居鄉間，將如之何。收張玉清來函，並小畫一幅。

業已就寢，下女引一日人來室，自稱元子之兄，云自南洋歸來。出語甚粗鄙，言其妹與余決不能結婚，強索千元為謝，否則以手槍相對。余甚詫異，忽然覺悟，直發其奸，謂其並非元子之兄，因元子家中，均係良好之人也。彼勢已窮，謂非元子兄將如何。余遂按鈴，寓主婦聞鈴至，其人惶急遁去，則一詐財泥棒也。社會險惡如此，令人有不安定之感。夜失眠。

十六日　水曜　晴朗。

晨起閱報。中國政局，仍無確實消息。收王烈、梁夢回、沈冠群、程伯軒諸人函。下午王烈來，余與商酌歸國計劃，王甚贊成。遂赴上野松阪屋購票，擬明日赴神戶。夜宿王烈處。

十七日　木曜

晨與王烈來玉泉館，收撿行裝，即赴東京驛。臨行時，以四十元交居停主婦，囑以二十元與元子，二十元與其兄。

在東京驛乘下午一點快車赴神戶，王烈送我至平塚始歸，車中相談甚歡。夜抵神戶，寓三宮ホテル[71]，神戶吹熱風，氣溫甚高。

十八日　金曜

午，乘上海丸由神戶出帆，歸國中國學生甚多。余初擬乘頭等，票已售罄，三等亦無隙地，僅足容膝而已。夜風波尚平，因在內海之故。

71　日本詞，意「酒店」、「旅館」。

十九日　土曜

上午九時至長崎。寫信寄元子、王烈、梁夢回等。夜大風浪，余慣旅行，殊無所苦。

二十日　日曜

下午六時，抵滬。寓上海跑馬廳大中華飯店。夜甚疲，沐浴就寢。

二十一日　月曜

晨餐後，赴江灣路林肯坊三十號訪李佑辰，即同出午餐。並匯款四十元寄元子，由茨城縣多賀郡坂上村小防地常磐ホーム小松方轉交。夜與佑辰同看俄片《夏伯陽》，甚佳。並購中譯本一冊。夜訪田壽康君，未晤，並打電話與郁風，約明日往看。

二十二日　火曜

晨餐後赴法租界巨潑來斯路一號郁風處，相談甚久，並攝數影。歸寓。下午李佑辰來，田洪、辛漢文、李也非與李來。同出以日幣換華幣，餐後歸寓。田、李復來，佑辰以江灣一帶，日兵戒備示威，遂歸寢。

與田李玩天韻樓，觀下等娛樂場，夜寢頗遲。

二十三日　水曜

寄王烈、梁夢回、孫伯醇等人信，寄木內學園畫兩包。下午由滬乘快車返京。在車站書籍一箱，幾被盜去，旋被苦力尋回，然亦險矣。余書籍運費，約需三四十元，其中頗多苦心搜得珍本也。

過蘇州，雪大降。抵京已七時，歸校已九時矣。

二十四日　木曜

上午，至田壽昌家，相見倍親，即在其家午餐。餐後同赴世界大戲院看馬彥祥導演《青龍潭》一劇，僅看兩幕，以過冷歸校。至胡小石先生家，未遇。至宗白華先生家，暢談，即在其家晚餐。

二十五日　金曜

下午至胡小石先生家，談頗久。衞聚賢來，談山西考古情形。晚間至汪銘竹處，同其夫婦至新街口桃園晚餐。方就餐時，聞戶外爆竹聲，滿街人聲喧雜，云老蔣自西安歸洛矣。與銘竹散步至花牌樓，購書二冊歸寓。

二十六日　土曜

上午看吳瞿安師。下午銘竹來，看我書物，摩挲數四。遂同赴花牌樓夫子廟，餐後歸寓。

二十七日　日曜

寫信寄葉守濟、王烈及竹澤五子，並附寄元子一信。下午至方令孺家，旋與宗白華先生看一畫展，殊少佳者。復歸令孺家晚餐。今日京市開老蔣歡迎會。

二十八日　月曜

上午看汪旭初先生。下午看謝壽康先生、汪辟彊先生。晚餐後早寢。

二十九日　火曜　曇天。

早餐後，補寫自十七日以後日記。昨日晤家純，並寄家信及恩波表叔函。整理書籍。下午赴小石先生家，以《歐美所存中國之古鏡》一書及古陶照片借與之。與白華、小石同至四象橋看畫。小石先生得清道人山水一幀，同至令孺九姑處掛壁欣賞，筆致甚古厚。歸校開教授會議及開校二十周年紀念會。

三十日 水曜

上午整理書籍。下午寫賀年片寄東京。晚間謝壽康先生來，借去《中國近代戲曲史》一冊。

三十一日 木曜

晨餐後，寫信寄東京段平佑、上海郁風、錢雲清。將在日本所得風景片展覽。四時赴田壽昌家，約田壽康同看電影，並赴桃園晚餐。歸校，校中學生正開同樂會也。晤任俠級舊生多人，均讀書中大理工醫各學院。余數年以來，教學結果，尚可滿意。畢業二十二人，考中大十八人，均已入校矣。

一歲匆匆，倏忽已盡。遠念元子，心極悲苦，相思不見，如何如何。

《兩京紀事》編後瑣言

常任俠先生的日記，目前已經整理出版的有兩種，一為《戰雲紀事》，收錄了一九三七～一九四五年部分，記錄了作者自東瀛返回祖國到抗戰勝利這一時期坎坷的生活經歷，可以看作是一部在戰爭背景下的知識份子個人抗戰史的縮影。該書由海天出版社一九九八年出版。二為《春城紀事》，收錄一九四九～一九五二年部分，記錄了作者自印度歸國參加建設、從事學術研究和經歷思想改造等政治運動的情況，對客觀瞭解這一時期一系列政治、經濟、文化措施，及被改造者的思想變換、生存狀態，提供了有案可查、有文可徵的重要資料，在解讀歷史、認識現實方面，有著不可低估的意義。該書由大象出版社二〇〇六年出版。本冊則收錄了一九三二～一九三六年部分，因主要記述南京及日本東京兩地生活、求學、交遊等情況，故取名《兩京紀事》。其中一九三四年日記原缺，其他年份中也有不同日期的缺失，畢竟是歷經戰火及各種運動後的劫難之物，但仍能大致勾勒出作者這一時期的生活寫照，並具有下列特點：

一、是作者連續書寫日記的起始部分。

一九三一年，常先生自中央大學文學系畢業，經教育系孟憲承教授推薦，擔任中央大學實驗學校國文、歷史教員和級任。步入社會伊始，由學生成為教員，這種身份的轉變，使得他深感有必要加強自律、為人師表。他在日記的題記中寫道：「余在中學以前，曾寫日記數年，後即時輟時作，不能繼續，由此亦可見余之生活，已失規律，故無恒心。今又離去學生時代，而充教職，日與學生同居同食，同堂講業。在在須為人之模範。從前使酒好氣，放談不羈之習，漸已革去，一切按時治事，其初雖非所慣，既久而亦安之。惟當少年，不能逞其鬱勃之懷，馳騁當世，乃擁皋比為人師，誠恐一副道學面孔，自亦不善做得出也。……余意自今日起，再作日記，稍留浮生夢影，是否能以繼續不再輟止，當視余將來生活，有無變化也。」以日記的形式用來自律備檢，是那一時代學人常用的手法，常先生也不例外，且有所極致。事實證明，儘管作者日後歷經歲月磨難，然恒心未阻，堅持日記到生命的最後時刻，凡六十餘個春秋。本冊從書寫時間段上看，恰好是作者戰前生活的寫照（早年日記不存），與日後的戰時日記相連貫，能使讀者在兩項參照閱讀時，對作者的生活經歷有較系統的瞭解。

二、是作者學術研究定向的轉折期。

一九三五年三月至一九三六年十二月，常任俠受到胡光煒（小石）師的鼓勵，請假赴日本東京帝國大學進修研習，開始從事「漢唐間樂舞西來與東漸」課題的研究。並立意繼王國維《宋元戲曲史》、日本青木正兒著《中國戲曲史》（側重明清）之後，填補原始至漢唐間中國戲曲史，曾先後得到原田淑人、岸邊成雄、田邊尚雄、鹽谷節山諸學者的協助，進一步弄清中國古代文化與西域交流的關係，以及中日兩國古代文化交流的歷史。這樣的選擇，是影響作者一生至關重要的時刻，以後數十年的時間裏，常先生的主要研究課題即在西域文化東漸及海上絲綢之路上，撰寫發表大量相關的學術論著，最終成為這一研究領域的奠基者。

三、是作者身處兩京戰前生活狀況的寫照。

因為作者身兼中央大學實驗學校高中部級任，故往返東京與南京兩地，集學術研究與教學授業於一身，同時從事文學創作和戲劇活動，與中日兩國學者及藝術家相互交流。時值抗戰前夕，兩國間的政治經濟、外交軍事、文化教育諸方面都在發生著變化，在這樣的大環境背景下，作者自身的關注時局、學術探討、交遊經歷、感情糾葛、經濟收支等等也就有了非同尋常的意義，相

信對從事這一時期中日政治關係、文化交流研究者來說，具有參考價值；而對參與這一時期文學、戲劇活動的人物而言，則有了翔實有據的原始記載，具備了歷史文獻價值。從作者對留日學生從事學業及生活狀況的細緻描述，如留日學生組織機構、學術團體、演劇活動，與導師們的交往等等，可以看到中日兩國間文化交流的一些細節，感受到戰爭陰雲籠罩下的鬱悒氣氛。作者彈奏的東京小夜曲——與前野元子的戀情（作者自詡為婚戀），也能印證出當時留日學生普遍存在的異國情愛之現象。而這一別離所鑄就的心底之痛，成為了作者永久的內心糾結，譜寫出日後一曲曲令人迴腸盪氣的哀歌；南京方面，赴淞滬憑弔「一‧二八」戰場；「風塵三俠」的情事；與田漢、吳梅、汪東諸師等聚於秦淮多儷舫的潛社集會；探望軟禁南京的田漢與蔣冰之（丁玲）；與族人聯名申請國民政府給予保護，最終贏回了主權，至今被列為江蘇省重點文物保護單位；等等，即有重大歷史事件的記載，也有個人生活的留痕，極具史料價值，相信讀者自會以不同的角度去感知，從中有所領悟和發現。

依照慣例，對這部日記的整理工作，仍以最大限度地保持原貌和方便讀者閱讀為原則，尊重作者的觀點，對涉及作者本人隱私和暫不適於公開的人事，略作刪節處理；對原文做了重新標點；將與作者關係較為密切的人物和事件做了簡要的注釋。限於整理者的學識水準，或有疏漏不當之處，期待方家指正。

常夫人郭淑芬女士提供日記原件，授權整理和聯繫出版事宜，並對整理稿進行過認真審閱，對她竭盡全力保存常任俠先生遺著，使之貢獻社會，嘉惠學林的善舉，謹表欽佩。

至今未曾謀面而陸續拜讀過他的著作的蔡登山先生，使這部書稿能夠出人意外地得以出版，這是意料之外又在情理之中的事情：他對「五四」以來民國時期文化界相關事件與人物活動的總體把握，建立在對史料爬梳基礎上所作的學術研究，以及他對中國文化傳承的信念並為之不懈努力的精神，都成為我有勇氣將這部書稿投向秀威資訊科技股份有限公司的動力，藉此向蔡先生及貴公司道一聲真摯的感謝！

沈寧　庚寅年大寒日於北京殘墨齋

史地傳記類　PC0155

常任俠日記集
——兩京紀事（1932-1936）

作　　者/常任俠
編　　注/沈　寧
整　　理/郭淑芬
主　　編/蔡登山
責任編輯/鄭伊庭
圖文排版/蔡瑋中
封面設計/陳佩蓉

發 行 人/宋政坤
法律顧問/毛國樑　律師
印製出版/秀威資訊科技股份有限公司
　　　　　114台北市內湖區瑞光路76巷65號1樓
　　　　　電話：+886-2-2796-3638　傳真：+886-2-2796-1377
　　　　　http://www.showwe.com.tw
劃撥帳號/19563868　戶名：秀威資訊科技股份有限公司
　　　　　讀者服務信箱：service@showwe.com.tw
展售門市/國家書店（松江門市）
　　　　　104台北市中山區松江路209號1樓
　　　　　電話：+886-2-2518-0207　傳真：+886-2-2518-0778
網路訂購/秀威網路書店：http://www.bodbooks.com.tw
　　　　　國家網路書店：http://www.govbooks.com.tw
圖書經銷/紅螞蟻圖書有限公司
　　　　　114台北市內湖區舊宗路二段121巷28、32號4樓
　　　　　電話：+886-2-2795-3656　傳真：+886-2-2795-4100

2011年8月BOD一版
定價：500元
版權所有　翻印必究
本書如有缺頁、破損或裝訂錯誤，請寄回更換

國家圖書館出版品預行編目

常任俠日記集：兩京紀事（1932-1936）/ 常任俠著. -- 一
版. -- 臺北市：秀威資訊科技, 2011. 08
　　面； 公分. -- （史地傳記類；PC0155）
BOD版
ISBN 978-986-221-772-6（平裝）

　1. 常任俠　2. 藝術家　3. 傳記

909.887　　　　　　　　　　　　　　　100010255

讀者回函卡

感謝您購買本書，為提升服務品質，請填妥以下資料，將讀者回函卡直接寄回或傳真本公司，收到您的寶貴意見後，我們會收藏記錄及檢討，謝謝！如您需要了解本公司最新出版書目、購書優惠或企劃活動，歡迎您上網查詢或下載相關資料：http:// www.showwe.com.tw

您購買的書名：＿＿＿＿＿＿＿＿＿＿＿＿＿＿＿＿＿＿＿＿＿

出生日期：＿＿＿＿＿＿年＿＿＿＿＿＿月＿＿＿＿＿＿日

學歷：□高中 (含) 以下　　□大專　　□研究所 (含) 以上

職業：□製造業　□金融業　□資訊業　□軍警　□傳播業　□自由業
　　　□服務業　□公務員　□教職　　□學生　□家管　　□其它＿＿＿＿

購書地點：□網路書店　□實體書店　□書展　□郵購　□贈閱　□其他

您從何得知本書的消息？

　□網路書店　□實體書店　□網路搜尋　□電子報　□書訊　□雜誌

　□傳播媒體　□親友推薦　□網站推薦　□部落格　□其他＿＿＿＿＿＿

您對本書的評價：（請填代號　1.非常滿意　2.滿意　3.尚可　4.再改進）

　封面設計＿＿＿　版面編排＿＿＿　內容＿＿＿　文／譯筆＿＿＿　價格＿＿＿

讀完書後您覺得：

　□很有收穫　□有收穫　□收穫不多　□沒收穫

對我們的建議：＿＿＿＿＿＿＿＿＿＿＿＿＿＿＿＿＿＿＿＿＿

＿＿＿＿＿＿＿＿＿＿＿＿＿＿＿＿＿＿＿＿＿＿＿＿＿＿＿＿＿

＿＿＿＿＿＿＿＿＿＿＿＿＿＿＿＿＿＿＿＿＿＿＿＿＿＿＿＿＿

＿＿＿＿＿＿＿＿＿＿＿＿＿＿＿＿＿＿＿＿＿＿＿＿＿＿＿＿＿

11466
台北市內湖區瑞光路 76 巷 65 號 1 樓

秀威資訊科技股份有限公司　　　收

BOD 數位出版事業部

...

（請沿線對折寄回，謝謝！）

姓　　名：_____　年齡：_____　性別：□女　□男

郵遞區號：□□□□□

地　　址：_____

聯絡電話：(日) _____ (夜) _____

E-mail：_____